高等教育艺术设计系列教材

姚桂萍　编著

动画短片创作

清华大学出版社
北　京

内 容 简 介

动画短片创作是动画专业必不可少的综合实践课程。本书共 6 章,从动画短片的概念和基础知识入手,结合丰富的图例和创作实践,对动画短片创意方法、动画短片剧本创作技巧、动画短片的表现形式和语言进行了详细的分析,解读了动画短片创作的步骤、方法和规范,并针对每一种不同类型的动画短片创作进行了深入的专业介绍。本书在理论和实践结合的基础上对动画短片创作做了全面的讲述,重视启发思维和掌握实践技巧,对从事动画学习和动画创作设计的读者具有指导作用。

本书不仅可以作为本科院校及职业院校动漫、游戏设计、数字媒体等相关专业学生的教材,也可以作为从事动漫游戏制作、影视制作人员的参考资料。

图书在版编目(CIP)数据

动画短片创作/姚桂萍编著. —北京:清华大学出版社,2023.4(2025.1重印)
高等教育艺术设计系列教材

ISBN 978-7-302-63133-0

Ⅰ. ①动… Ⅱ. ①姚… Ⅲ. ①动画片-制作-高等学校-教材 Ⅳ. ①J954

中国国家版本馆 CIP 数据核字(2023)第 047655 号

责任编辑:张龙卿
封面设计:范春燕
责任校对:李 梅
责任印制:杨 艳

出版发行:清华大学出版社
 网 址:https://www.tup.com.cn, https://www.wqxuetang.com
 地 址:北京清华大学学研大厦 A 座 邮 编:100084
 社 总 机:010-83470000 邮 购:010-62786544
 投稿与读者服务:010-62776969,c-service@tup. tsinghua. edu. cn
 质量反馈:010-62772015,zhiliang@tup. tsinghua. edu. cn
印 装 者:三河市天利华印刷装订有限公司
经 销:全国新华书店
开 本:210mm×285mm 印 张:9.25 字 数:263 千字
版 次:2023 年 4 月第 1 版 印 次:2025 年 1 月第 3 次印刷
定 价:69.00 元

产品编号:073766-01

前　言

　　本书是动画学习的主体课程,是系统研究动画创作能力的专业课程,是培养学生动画艺术创造力的课程。现在的动画创作日新月异,近年来,计算机技术的发展为动画创作带来了前所未有的机遇和挑战,使动画短片的发展呈现出多样化的趋势。随着时代的发展,对动画短片创作的探索还需进一步深入,要紧随时代的脉搏,不断更新观念,只有与时俱进,才能从理论层面适应动画短片发展的需要。

　　本书共 6 章,第一章介绍了动画短片的概念、世界动画短片的发展、动画短片的艺术特征等基础知识;第二章介绍了动画短片的创意与题材的分类,动画短片的形式主要按照题材风格、传播形式、制作工艺进行了分类讲解;第三章讲解了动画短片剧本创作的方法、要求与叙事风格的特征;第四章讲解了动画短片的风格设计和视听语言的专业知识,针对画面的景别、镜头运动和场景调度等知识进行了深入详尽的阐述和分析;第五章介绍了二维动画、三维动画短片、定格动画短片的制作流程及方法;第六章结合国内外优秀的动画作品案例进行讲解,以便读者可以更好地理解和掌握动画短片创作的精髓和要点。

　　本书立足基础教学层面,从动画创意理论分析开始,逐步过渡到动画创作。本书重点阐述了动画短片创意的基本法则和创作技巧,强调动画短片剧本创作、表现形式与表现语言的学习和应用。在编写本书时,编者选配了较多与本书内容紧密结合且有较强代表性的优秀动画范例,希望达到优秀示范、补充说明的目的,对学习专业知识点和基本技能都起到重要作用。本书编者是高等院校动画专业及数字媒体专业的一线教师,长期从事动画创作和设计实践,具有丰富的实践经验。

　　特别感谢上海美术电影厂的陆成法导演对本书的专业指导与审阅。在编写的过程中参阅了大量动画方面的书籍与文献,对相关作者表示感谢! 对书中涉及的中外著名动画公司、动画家表示衷心的感谢!

　　由于时间仓促,书中肯定有不足之处,衷心期望得到同行、专家和广大读者的指正。

<div align="right">

编　者
2023 年 1 月

</div>

目　录

第一章
动画短片概述

学习目标

通过本章的学习,使学生了解动画短片的起源及各国动画短片的发展简史,掌握动画短片的艺术特性,从而促进学生对动画短片全面宏观的认识。

学习重点

掌握动画短片的艺术特性,扎实掌握基本知识,为动画短片创作打好基础。

第一节　动画短片简介

一、动画短片的定义

动画短片作为动画艺术整体中的一部分,是众多动画片中的一分子。要想对其做出准确的界定,首先需要对动画有所了解。

1. 动画片的定义

被誉为动画之父的埃米尔·科尔曾经说过:"做动画的人像上帝一样在创造世界,而实拍的电影则是捕捉现实。"埃米尔·科尔一语道破了动画的本质在于创造,而不是复制和捕捉。在英文中,animation(动画)的词根源于拉丁文中的 anima,是"灵魂"的意思;animare 是"赋予生命"的意思,即使之活起来,可见动画的精髓就是创造生命。"动画"是借用了其"使……动起来"的引申意。

在《大美百科全书》中是这样定义动画的:"动画以绘画或其他造型艺术形式作为人物造型和环境空间造型的主要表现手段,不追求故事片的逼真性特点,而运用夸张、神似、变形的手法,借助于幻想、想象和象征,反映人们的生活、理想和愿望。"

《中国电影大辞典》把动画归类于电影:"动画是用图画表现电影艺术形象的一种美术片。摄制时采用逐格拍摄的方法,将人工绘制的许多张有连贯性动作的画面依次拍摄下来,连续放映时,在银幕上会产生活动的影像。"

由此可见,任何一部动画片从它的美学构成上来说,基本上都包括了两个方面:"一是技术方面的'逐格拍摄';二是美术方面的某种样式。因此,动画片就等于'逐格拍摄'加上一定的美术形式。"动画短片作为动画中的一个类型,理所当然地也应该具备这两个方面。

2．动画短片的基本概念

动画制作以及传播途径的革命化变革,使得动画短片在定义的阐述上有了不同于传统的层面。我们暂时可以这样来对动画短片做一界定:动画短片就是用较短的篇幅,最大限度地探索(材料和技法)和实验所产生的动画艺术作品,特指在创新、想象力、表现力方面的挖掘与表现。动画短片在思想上、精神上、形式上、材料上都表现出独具创新和前卫的思想,其继承的是欧洲先锋电影和艺术电影的"精神独上",强调思想独立和表现自我。著名的比利时动画大师劳尔·瑟瓦斯在谈到实验动画短片与动画电影长片的区别时,他说:"动画短片有它自己的结构、个性和特征,而这些是在动画长片中所没有的。这就像一个短片故事和一部小说之间进行的比较。我认为一部动画在十分钟里表达的和一部完整的动画电影在一个半小时内所表达的内容是一样多的。"

3．动画短片与动画长片的区别

由于动画制作成本比较高,在制作动画前期需要对动画的整体艺术风格及其预算进行系统的规划和实验,为其实现商业价值打下坚实基础。基于这种情况,动画短片应运而生。动画短片与动画长片最大的不同就在于时间方面,动画短片是在动画作品的长度上有别于一般动画影片,一般指片长 40 分钟以内的动画片,以 10～15 分钟长度的居多,短的只有几分钟甚至在 1 分钟之内。动画短片可以在较短的时间内表达出动画制作者的创意和思想内涵,不需要过多的时间和经费,其一般不以完整的故事结构取胜,而多以表现创作者的独特艺术构思、奇特的想法、丰富的艺术语言来进行创作。

动画短片在剧情的设计上会让情节达到高度集中,紧紧地围绕着一个主题来展开故事,不断强化情节的高潮与结尾部分,让观者在看短片的时候能够感觉到无比强烈的爆发力!它不像动画长片那样事无巨细地将每一个细枝末叶都交代清楚,所以它就要求创作者们在创作的过程中不断地擦出灵感的火花。用短片的形式,更能直接快速阅读到创作者所表达出的内心情感。动画短片是一种可以迅速而有效地表达故事创意的动画片形式。

由于受时间的限制,动画短片在艺术表现、制作团队等很多方面都有着与动画长片的巨大不同。动画短片虽然篇幅短,形式感强,创作手法不拘无束,形式各异,但是其讲究的就是风格化、个性化,强调表达自我,因而在创作上有更为自由的发挥空间。

随着数字动画软件的出现,现代动画的形态在不知不觉地发生变化,逐格拍摄的技术理论被逐渐颠覆,很多的新媒体动画已不再局限于通过蒙太奇的剪辑来讲故事,更多的则注重娱乐和游戏,互动成为多媒体动画的一个特色。随着计算机技术的发展,在二维、三维软件和虚拟仿真技术的支持下,现代动画还被应用到科学研究、教育、建筑、考古、表演等教科文领域和经济、军事等领域,表达眼睛和影像难以企及的远古世界、超视距世界和未来世界,成为信息社会的宠儿。

二、动画短片的起源与发展

早在远古时期,人类的祖先就有了以绘画的方式表现"动作"的尝试,用以记录狩猎祭祀时的画面,而在表现画面感的同时,也就产生了利用"动作"和"绘画"相结合来讲述事件的这种方式,这就是动画短片的原始雏形。1825 年法国人保罗·罗杰用一个玩具"魔术画片"证实了这个原则。所谓"魔术画片",就是在硬纸盘上将最后要形成的画面分成正反两部分,分别绘制在纸片两面,并在纸片两端穿上绳索,使之不断旋转便会造成有趣的效果。当硬纸盘快速连续翻转时,视觉神经还保留着上一个瞬间的画面,紧接着又有一幅画面出现,因此我们不会看到单独的场景,而是组合在一起的正反两面图像互融的景象,如小鸟进笼。(图 1-1)

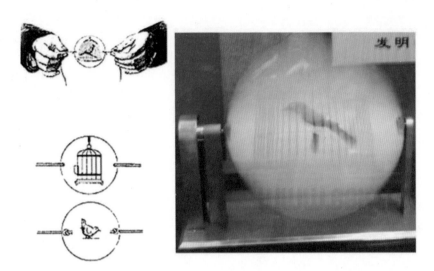

⊕ 图 1-1　魔术画片

　　1834 年，英国的威廉·霍尔纳发明了"西洋镜"，也叫"回转画筒"。西洋镜是装在轴上可旋转的圆筒，在筒的内壁画有一组图画。先将动画的分解动作等距离描绘在长纸片上（通常是 8 ～ 12 幅），再将纸片固定于西洋镜的圆筒内侧。当圆筒开始快速旋转之时，观者可透过任何一窥孔观赏逐渐成形的动态影像，通过这些设备和装置，人们可以看到真正活动的绘画形象，这样图画就在观看的人眼前一幅接一幅地迅速变换着，形成了循环动作，使人们觉得图画看起来就像在连续不断地活动着。（图 1-2）

⊕ 图 1-2　西洋镜

　　19 世纪末，法国人埃米尔·雷诺研制出"光学影戏机"，成为世界上最早放映动画片的人，为之后的动画片制作提供了能够输出的条件。（图 1-3）

⊕ 图 1-3　埃米尔·雷诺在蜡像馆播放动画《可怜的皮艾罗》

　　在 20 世纪初期，埃米尔·科尔利用停格技术拍摄了第一部动画影片《幻影集》（1908 年），也打开了欧洲乃至世界动画片创作的大门，使动画创作向着更加自由、个性、多元化的方向发展。（图 1-4）

图1-4 埃米尔·科尔制作的《幻影集》

詹姆斯·斯图尔特·布莱克顿在黑板上创作的《一张滑稽面孔的幽默姿态》（1906年）前者是表现一支钢笔在自己画画，后者是使一些画像自行改变面貌。这一种粉笔脱口秀被公认为是世界上第一部动画影片。（图1-5）

20世纪初，动画制作开始了以动画短片为载体的动画艺术探索之路，逐步由真人与动画结合转向"全动画"的新领域。1867年生于美国的动画家温瑟·麦凯为美国动画行业的形成发挥了重要推动作用。1911年他与詹姆斯·斯图尔特·布莱克顿一起创作出《小尼莫》并提出全动画的概念，成为早期动画的代表者之一。1914年他完成了动画史上著名的影片《恐

⊕ 图1-5 詹姆斯·斯图尔特·布莱克顿制作的《一张滑稽面孔的幽默姿态》

龙葛蒂》，他把故事、角色和真人表演安排成互动式的情节。这部动画史上的里程碑式的电影整体感流畅，时间换算精确，每格都重画一遍背景，显示了温瑟·麦凯非凡的创作力。虽然画面会有一种抖动感，但是整片看起来生动、自然，而且这种手绘抖动的效果一直延续到了现在，成为实验动画艺术家所迷恋的手法之一。（图1-6）

⊕ 图1-6 温瑟·麦凯制作的动画片《恐龙葛蒂》

温瑟·麦凯对戏剧效果的掌握也有充分的认识。之后，他创作了电影史上第一部长达20分钟的动画纪录片《路斯坦尼雅号之沉没》，这是根据一个真实的战时悲剧故事创作的。温瑟·麦凯在影片中大量融入漫画家的

幽默特质,使美国动画业走向特色发展,也预告了一个美式卡通时代的来临。欧洲与美国动画自此分道扬镳,艺术动画与商业动画的界限也逐步清晰起来。

　　动画技术不断趋于成熟,动画创作的理念也逐渐形成,此时的迪士尼尚未崛起,动画一直以短片的形式存在。法国人埃米尔·科尔与美国人温瑟·麦凯代表了艺术动画与商业动画的两种走向,但都强调动画的艺术性,前者致力于挖掘画面表现力与自由个性的创作风格,而后者则侧重于故事的讲述与商业效应。这就使得动画创作产生了两大格局,即以艺术短片与实验短片为主的非主流动画,以及以商业动画为主的主流动画。两种格局相得益彰,相互影响。

　　在早期动画短片的探索中,在温瑟·麦凯的引导下,迪士尼一直作为中流砥柱引领着创作趋势的发展,直到技术成熟的时候,在 1937 年推出了第一部长篇动画《白雪公主》,动画才真正进入了长篇时代,美国动画也成为商业动画的龙头,至今活跃在动画市场上。此时的动画短片并没有就此退出历史舞台,而正是有了动画短片的创作经验作为铺垫,长篇动画才能够不断地推陈出新,更新技术,直至今天,在动画工作者的不断创新与探索中发挥着自身不可替代的作用。

第二节　世界动画短片发展概况

　　伴随着商业动画,即主流动画日甚一日的影响,动画短片的发展势头非但没有被遏制,反而在形式、内容、风格和地域诸多方面有了全面的发展。动画短片一直作为动画片探索创作与实验的重要内容,其具有个体创作的特点。动画短片尽管不如商业动画那样拥有良好的市场效益和众多的观众,却也自成体系,成为各大电影节的评奖项目,尤其为动画业内人士所看重。

　　在第二次世界大战之后,东欧有许多动画片厂成立,但其动画艺术没有能像美国、日本一样走向工业化道路,而是走上了更自由、更个性的发展方向,动画家拥有较自由的表现空间。美国和欧洲的独立制片、广告动画家、小型片厂逐渐兴起,并发展出特别的美学风格,逐步形成了两个艺术动画基地:一个是加拿大的国家电影局(NFB);另一个是南斯拉夫的萨格勒布学派。

　　欧洲的动画短片发展历史较为悠久,受欧洲电影和现代艺术的影响,欧洲动画短片的发展呈现出百花争艳的局面。受到第二次世界大战等战争因素的影响,欧洲动画短片的发展也曾经有过停滞。而今,欧洲依然是动画短片的孕育之乡,每年都有大量优秀的动画短片诞生。另外,包括昂西动画节、斯图加特动画节、布拉德福动画节等一大批在欧洲举行的国际性动画节,每年都吸引了大批动画精英和爱好者。

一、英国动画短片

　　有记载的最早的英国动画短片是 1899 年亚瑟·墨尔本为士兵募捐而创作的《火柴呼吁》。而英国动画的起步发展大概在第一次世界大战前后,尤其是在 20 世纪三四十年代,其代表人物安森·戴尔在此期间创作了大量的动画作品,比较成功的是一系列以山姆为主角的动画短片。

　　第二次世界大战后,由于英国电视业的发展,英国动画开始有了一个漫长的发展期,出现了如鲍勃·歌德福瑞、理查德·泰勒、基斯·伦乃、维拉·琳尼卡、约翰·哈拉斯、乔治·当宁等著名的动画家。约翰·哈拉斯与乔伊·巴切勒夫妇在 1940 年成立动画公司,拍摄了第一部动画片《火车烦恼》。其后共拍摄过数千部动画短片,1954 年制作的动画长片《动物农庄》获得巨大成功。约翰·哈拉斯可以说是英国动画元老级的人物,并且在动画

历史和理论方面也颇有建树。鲍勃·歌德福瑞这位独立的动画家创作了大量幽默而尖锐的动画片,在国际上享有盛名,如《观小鸟》(1954 年)、《阿尔夫、比尔和福瑞德》(1964 年)及与约翰·哈拉斯合作的《梦见洋娃娃》(1979 年),这部片子获得了奥斯卡提名。乔治·杜宁这位来自加拿大的杰出动画家在英国期间创作了《飞人》《达蒙割草机》等优秀动画短片,并于 1968 年以波普动画风格创作了披头士的同名歌曲《黄色潜水艇》。(图 1-7)

图 1-7 乔治·杜宁创作的动画短片《黄色潜水艇》

1972 年,皮特·罗德和大卫·斯波罗克斯特创立了阿德曼动画工作室,创作了大量脍炙人口的泥偶动画作品,后来开始为 BBC 电视台制作泥偶系列动画片《变形》。此后,他们多次制作各种类型的泥偶动画片,获得了多项国际大奖,也开创了英国动画的新局面。其代表作品《掌门狗》系列多次获得奥斯卡动画奖项,并且凭借尼克·帕克导演的《傻儡享受》问鼎 1989 年奥斯卡动画短片奖。马克·贝尔也是同时期较著名的动画艺术家,他创作的动画短片《山顶农庄》《勇士》等风格强烈,动画语言丰富,其中的《山顶农庄》获得了 1990 年奥斯卡动画短片提名。

二、法国动画短片

1902 年法国电影大师乔治·梅里爱在其拍摄的 21 分钟科幻电影《月球之旅》中大量使用了动画技术,极大地影响了法国动画的发展。法国人埃米尔·科尔被认为是世界上第一位动画家,他也是世界上最早使用逐格拍摄技术拍摄动画的先驱者之一。他在 1906 年采用逐格拍摄技术拍摄了动画片《幻影集》。随后,他前往美国从事动画制作,并且首创了遮幕摄影技术。

20 世纪三四十年代,法国动画大部分是一些移民作者在制作。例如,英国人安东尼·葛洛斯和美国人海克特·贺宝合作完成的动画短片《生之喜悦》(1934 年),俄罗斯人阿列塞耶夫和美国人克莱尔·帕克合作完成的《活动雕版》(1932 年)和《荒山之夜》(1933 年)等。阿列塞耶夫和克莱尔·帕克在法国动画不景气的 20 世纪三四十年代另辟蹊径,创作了不少知名度甚高的广告动画片。这两位俄罗斯艺术家在第二次世界大战期间辗转来到加拿大,继续他们的针幕动画创作。在此期间还有一位贯穿法国动画发展史的重要动画家需要提及,他就是保罗·格里墨。他在 1979 年完成的动画长片《国王与小鸟》成为世界动画史上的经典影片。保罗在 20 世纪 40 年代也创作了一些动画短片,如《卖笔记本的商人》(1942 年)和《稻草人》(1943 年)等。随着法国动画进入灰暗期,他投身到广告创作之中,直到 1958 年又创作了动画片《世界的声响》。保罗·格里墨创作的动画中充满想象力的画面、富有质感的绘画风格影响了很多动画艺术家,甚至日本动画家宫崎骏也曾坦言自己受到过保罗·格里墨风格的影响。

到了 20 世纪 80 年代,动画工业在法国政府的帮助下有了回暖的迹象,很多艺术家得以完成自己的动画创作。雅各·雷米·吉瑞德在 1984 年创建了疯影(Folimage)动画工作室。几十年来,这个工作室创作了大量

优秀的作品,包括动画短片《和尚和飞鱼》《山顶小屋叮咚摇》《幸福马戏团》等,并在 2004 年创作了一部动画长片《青蛙的寓言》,获得柏林电影节最佳动画奖等多项殊荣。20 世纪 90 年代后,法国动画进入繁荣期,出现了大量优秀作品。

除了上述作品外,还有希尔文·舒梅特导演的动画短片《老妇人与鸽子》(1996 年)和《美丽城的三重奏》(1996 年)、文森特·帕兰德和玛嘉·沙塔皮导演的《我在伊朗长大》(2007 年)等。

法国的昂西动画电影节作为世界上五大动画电影节之一,每年吸引了数以万计的动画创作者欢聚一堂,交流学习。大量动画短片创作使法国一直处在动画艺术的前沿,也使法国出品的每一部动画长片都成为艺术精品。

三、加拿大动画短片体现了原创性和实验性

加拿大动画发展起步较晚,但加拿大动画在其短暂的发展历程里,却以它独树一帜的具有实验精神的动画片,成为世界动画发展史中最重要的组成部分。加拿大的动画先驱们一直以先锋开拓者的角色影响着整个世界动画领域。加拿大国家电影局的动画部门在 1942 年成立,在具有创意的动画家诺曼·麦克拉伦的主持下展开。加拿大国家电影局的艺术动画有一个自由的创作环境,他们主张鼓励原创,强调个性,求新求变,密切群体协作的创作原则,并且成功地避开社会政治和经济的干预,坚持走到今天。但到了 20 世纪 60 年代末期,电影局已成为跨国性自由创作动画的前锋,它延揽了世界各地的知名动画家,后来取代了萨格勒布,成为向往个人创意的动画者的家,其地位至今依旧。

到了 20 世纪 70 年代,加拿大动画电影局逐渐吸引了一批来自世界各国的艺术动画创作者,很多人取得了辉煌的成就,主要代表人物之一为诺曼·麦克拉伦,他于 1914 年 4 月 11 日出生在苏格兰的斯特灵。麦克拉伦不断革新他的技术,先是用在胶片上手工绘画的方法制作了几部抽象性的动画片和一些生动而滑稽的广告片,如《银元跳舞》《标志胜利的 V》,又用叠化与推拍所产生的效果使一系列固定的图画活动起来,如《划船》。后来他用"自动绘画"的特技摄制了一部彩色粉笔画影片《在高山上》。此后,他又利用在胶片上直接绘画的方法,在《D 调提琴》与《赶走忧愁》中表现一些线条简单的形象,还拍了一部杰出的立体动画片《圆圈是圆的》,这在当时是独一无二的试验,他还利用形象在视网膜上的延续性,拍了一部试验性的作品《瞬间的空白》。

1937 年后麦克拉伦与英国的 J. 格里尔逊等合作,尝试在胶片上直接绘画和在光学声带片上刻画声音,1939 年后又在美国尝试在彩色胶片上绘画,1941 年返回加拿大。麦克拉伦最后又采用 20 世纪初的影片《困难的脱衣》中的方法,拍摄了特技影片《邻居》(1953 年该片获奥斯卡最佳动画片奖)和《一把椅子的故事》(1958 年该片获奥斯卡最佳动画片奖),完成《母鸡之舞》(1942 年)《线与色的即兴诗》(1959 年)、《同步曲》(1971 年)。他创作的特点是直接将形象手绘在电影胶片上,强调色彩与音乐的配合,成为表达作品情绪和内容的重要因素。因不用摄影机来制作影片,所以被称为"绝对电影"或"纯粹电影"。麦克拉伦的影片除了表现手法十分现代化之外,总是充满人情味和高尚的思想。

另一位代表人物卡洛琳·丽芙 1946 年出生于美国华盛顿州西雅图,在加拿大国家电影局工作的 20 年间,她所创作的动画片不过 5 部,全部的片长加起来也只有 1 小时左右,但是几乎每一部短片都颇受好评,并且赢得多项大奖。她运用不同的材料和技法创作了《两姐妹》(1991 年),在这部影片中,丽芙延续了她动画作品一贯的风格,但可以看到,这期间实拍电影的创作为她注入了新的思想和活力,镜头的感觉、光影的对比、主题的层次都越加强化了。卡洛琳·丽芙动画短片的艺术魅力和影响力是深远的,即便在今天,她的这些作品无论主题内涵抑或表现手法都没有过时,反而散发出作为传世杰作的永恒光芒。她的代表作品有《猫头鹰与鹅之婚礼》(1974 年)、《街道》(1976 年)等。(图 1-8)

⊕ 图1-8　卡洛琳·丽芙创作的动画短片《猫头鹰与鹅之婚礼》

　　加拿大动画史上还有一位重要的功勋是弗烈德瑞克·贝克,他1924年4月8日出生于德国萨尔省首府——萨尔布鲁根的一个亚尔萨斯家庭。他创作的《木摇椅》(1980年)、《种树人》(1987年)以其优雅、简洁、富有人文气息著称于世。这两部作品是他在国际动画影坛上重量级的作品,从而奠定了他身为动画艺术家的地位。(图1-9)

⊕ 图1-9　弗烈德瑞克·贝克创作的动画短片《木摇椅》《种树人》

　　这些杰出的动画师在20世纪60年代到80年代创造或改进了剪纸动画、真人动画、沙动画、玻璃绘制动画、黏土动画、玩偶动画、针幕动画等多种动画形式,创作了大批极富想象力的动画短片。

　　加拿大是世界上最早探索计算机动画制作的国家之一。1974年,由彼特·福德斯导演的动画片《饥饿》号称是世界上第一部计算机动画片,虽然它的内容空洞乏味,观众反映不知所云,但因它在动画技术上的大胆创新而赢得了奥斯卡最佳动画短片提名。2004年NFB制片人克里斯·兰德雷斯根据加拿大动画大师雷恩·拉金不同寻常的感情以及心路历程,制作了一部14分钟的3D短片《拯救大师雷恩》。NFB的动画部门对世界动画的发展起到了重要作用,至今仍是鼓励艺术动画创作的重要机构。这些加拿大动画艺术家并不满足于以往的辉煌,他们不断寻找新的艺术语言和媒介,不断地进行技术革新,将加拿大文化中的创新与探索精神完美地阐释出来。

四、南斯拉夫萨格勒布的动画短片是纯真的艺术化探索

　　南斯拉夫解体前,在南斯拉夫的萨格勒布市有一个举世闻名的"萨格勒布动画学派"。他们虽然有的受美国联合动画制片公司或西方某些绘画风格的影响,但他们都有一种独特的和吸引人的想象力,作品充满了自由探索精神和个性的张扬。这样的创作传统开始于1949年,在这个学派中,从制作第一部动画片起就开始为动画电影寻找定义和自我表达的方式,用最简洁的色彩和线条组合成符号,讲述看似荒诞却充满哲理而耐人寻味的故事。20世纪50年代末至60年代初,学派的创作进入鼎盛期,作品《轻机枪奏鸣曲》(1958年)、《月亮上的牛》(1959年)和《游戏》(1962年)等成了艺术动画片的经典。

萨格勒布动画学派特有的艺术风格的形成,与20世纪50年代初期南斯拉夫当时动画制作材料尤其是赛璐珞片奇缺不无关系,它迫使萨格勒布的动画家们不得不创造出一种称为"有限动画"(每秒少于24幅)的方法,甚至有的动画片仅用几张赛璐珞片就完成了。这种限制竟促成了萨格勒布动画学派特有的艺术风格的形成,他们用不同于迪士尼动画那样精细流畅的动作,而以简洁的画面语言和非同一般的音响效果表达出丰富的内涵。

萨格勒布动画家们的作品充满了自由探索精神和张扬个性。在1949年,法第耳·哈德兹创作的《大会议》以青蛙、蚊子为主角的政治讽刺动画相当成功,以至于引来政府的资助,建立了南斯拉夫第一家专业的动画片制作厂——杜加电影公司。虽然这家公司维持的时间不长,但所招揽和培养的人才及创作的自由、协作、个性化的创作精神,形成了举世闻名的"萨格勒布动画学派"。

动画艺术家杜桑·乌科蒂奇的个人风格是用简洁到只有色彩和线条组合的符号,讲述看似荒诞却充满哲理的故事。他的作品主要有《轻机枪鸣奏曲》(1958年)、《月亮上的牛》(1959年)、《代用品》(1961年,于1962年获奥斯卡动画短片奖)、《游戏》(1962年)等,这些都早已成为艺术动画的经典。其他动画艺术家还有:亚历山大·马克斯,代表作品有《苍蝇》(1966年)、《噩梦》(1977年)等;波尔多·杜弗尼克维奇,代表作有《好奇心》(1966年)、《学走路》(1978年)等;安提·萨尼诺维奇,代表作有《消毒》《墙》(1965年)等。(图1-10)

⚐ 图1-10 萨格勒布学派的动画短片《代用品》《苍蝇》《学走路》

萨格勒布动画学派对世界动画的发展和艺术化产生了深刻的影响。萨格勒布动画学派所取得的艺术成就使得南斯拉夫的萨格勒布成为艺术动画的圣地,每两年在该地举办一次的萨格勒布动画节也成为当今艺术动画创作的盛会。

五、苏联(俄罗斯)动画短片从政治化倾向到多元化发展

苏联的艺术动画在世界动画史上占有极其重要的地位,比起同一时期波兰、捷克、保加利亚等东欧国家创作的个人风格和实验色彩强烈的动画短片,苏联动画片导演的表现似乎没有那么激进。他们非常注重对苏联民族文化艺术的挖掘,精致的画面结合简练的电影语言,形成了苏联艺术动画的特色。1922年在莫斯科国立电影专科学校设立了动画片实验基地,组织了一批专家从事动画艺术的研究,创作了第一部反对世界帝国主义奴役中国人民的政治杂文式影片《战火中的中国》。从此,苏联开始了动画艺术短片的创作道路。

苏联的动画家有很多,主要代表人物有伊万·伊万诺夫·瓦诺、尤里·诺斯坦因、菲奥多尔·西图卢克等。伊万·伊万诺夫·瓦诺生于1900年,是苏联动画创始人之一,从1923年开始参与动画制作。他对动画的投入不仅提升了苏联动画,也影响到世界动画的发展。他的作品大多取材于古老的民间故事,制作风格迷人、精细耐看,在没有放弃对作品艺术品格追求的同时,还能兼顾广大观众的欣赏口味。其著名的作品有《驼背的马》(1947年)、《睡美人的故事》(1953年)、《往事》(1958年)、《季节》(1970年)等。

尤里·诺斯坦因是伊万·伊万诺夫·瓦诺的学生,但他青出于蓝而胜于蓝。1941年出生的他既是动画家又是著名的画家,他认为动画不仅仅是讲简单的故事,还要呈现出人类生活的丰富内涵。其作品特点是画面优美,具有诗情画意的视觉感受。代表作品有《苍鹭与鹤》(1974年)、《雾中的刺猬》(1975年)和《故事中的故事》(1979年)等。(图1-11)

図 1-11　尤里·诺斯坦因创作的动画艺术短片《雾中的刺猬》《故事中的故事》

早期的苏联动画政治色彩十分鲜明,形式上也偏于写实主义。20世纪60年代以后,它的内容逐渐触及现实,随着创作题材范围的日益扩大,动画片的手段也得到了更新,形式上开始吸收欧洲自由多变的风格,一些象征主义、印象主义、表现主义的动画短片的创作精彩纷呈,同时保持苏联动画片鲜明的绘画性和俄罗斯民族钟爱的华丽斑斓的色彩,人物造型不像美国、日本那样追求完美,而是突出个性化。苏联动画导演安德烈·赫拉诺夫斯基制作的动画短片《小职员》(1966年),表现了一个叫作柯察金的小职员为了执行上司的命令而不管有没有可能性,上司仅仅顺手指出了一个方向,他便按照这个方向去寻找,越过大洋,穿过冰川,绕着地球走了一圈,最后回到了领导面前,告诉他没有找到要找的人。该片将柯察金这个人物塑造得极具个性化,并嘲讽了当时的官僚主义,政治色彩比较明显。

同样的,苏联导演瓦里京·卡拉瓦耶夫制作的动画短片《最后的狩猎》(1982年),导演阿尔德·纳扎洛夫创作的《老狗的故事》(1982年)以及导演米哈尔·卡梅尼斯基创作的《狼爹牛仔》等都暗中讽刺了当时的政治环境,并对人性某些阴暗面进行了揭露。菲奥多尔·西图卢克的作品有《孤岛》(1973年)、《一件罪案的发生》(1962年)、《生活在框框》(1966年)等,虽然都是短片,但对动画题材的开拓和对现实的反讽角度来看,都是前所未有的尝试。

从1991年苏联解体到现在,俄罗斯动画短片在形式上更加多元化,但在动画短片的风格上也传达了一种忧伤和沉重的气息。最典型的代表作莫过于获得第72届奥斯卡最佳动画短片奖的《老人与海》,这是一部根据海明威的同名小说改编而成的动画片,将硬汉形象通过动画短片的形式完美阐释。技术上进行了更新,以油彩为染料,毛玻璃为质地,视觉上更加形象与具体。虽然影片表现的内容有些晦涩,但却引起了世界的关注。

六、美国动画短片幽默感较强

1941年约翰·哈布利在内的一批动画家离开迪士尼,于1943年成立"美国联合制片公司"(United Productions of America,UPA)。UPA的宗旨是创作应恢复动画艺术的本质,力求发挥作者个性及创意的影片,但也不完全忽视商业上的要求。UPA成立期间摄制了不少形式上焕然一新、水准极高的动画影片,像《玛德林》《杰拉德·波音波音》等。UPA采用了合伙制,由原属迪士尼的詹却利史奈兹、大卫希伯曼和史帝夫鲍沙斯特三人组成。他们合作的第一部动画短片是《连战热潮》,是为法兰克林罗斯福拍的竞选影片,由美国工会出钱,

恰克琼斯导演,大伙从华纳公司下班后,接着在夜间展开工作。

迪士尼的作品比较注重三度空间表现和写实路线,而 UPA 则偏爱平实、风格化的、当下流行的线条设计,以社会政治的批判代替迪士尼偏好的浪漫童话故事《兄弟情》和《悬吊者》就是最好的例子。由于资金来源很少,只能以"有限动画"的方式创作,用较少的张数来画,并加强关键动作,以强烈的故事性和有力的声部设计带动剧情的发展。

虽然 UPA 最后以失败告终,但它的崛起将美国卡通带入了新的境界,也推动了动画艺术的发展。20 世纪 80 年代以后,美国的独立制作动画延续 UPA 的实验创新精神,发展出和主流动画工业截然不同的制作路线和形式风格,这些不同风貌的独立动画作品虽然数量不多,内涵却十分独特,并且坚守自由创作的立场。

美国动画短片最大的特点是幽默,靠引人入胜的故事情节来吸引观众,从而将观众带入充满梦幻的动画世界。1932 年迪士尼制作的动画短片《花与树》开创了世界彩色动画片的先例,同时也为其捧回了首个奥斯卡最佳动画短片奖。从此一发不可收,《三只小猪》(1933 年)、《乌龟和野兔》(1935 年)、《丑小鸭》(1939 年)等接二连三地冲向奥斯卡,逐步确立迪士尼在美国的中心地位,同时也开辟了幽默大于一切的动画风格。后来迪士尼转向了商业长片的生产,但幽默依旧是其一大特色,迪士尼坚信卓别林的名言"没有个性就没有喜剧",塑造的角色都极具个性化,常常令人捧腹,让观众过目不忘。

获得第 74 届奥斯卡最佳动画短片奖的是由皮克斯制作的《鸟！鸟！鸟！》,这部动画短片通过一群小鸟与一只大鸟之间的争执场面,将幽默的元素刻画得淋漓尽致。美国动画短片的这种幽默是通过直接作用于听众的视觉或者听觉来实现的,无论是画面元素还是声音元素,都在诠释着美国式的幽默文化特色。(图 1-12)

✪ 图 1-12　美国动画短片《鸟！鸟！鸟！》

美式的自由首先体现在自由的想象力上,不管动画短片取材于童话、神话还是现实型小说,动画短片都能将想象力延伸扩大。动画短片的这种充满自由的思想与创作,将美国文化中的自由精神完全体现出来。自由精神也赋予了美国动画短片无所不涉的权利,所以,美国动画短片中对权威的嘲弄与反叛随处可见。比尔·普林顿是美国的一位著名独立动画制作导演,他的动画短片中具有较强的暴力色彩,但却成为电影节、音乐频道的宠儿,也成了那些叛逆青年狂热喜爱的对象,《我嫁给了陌生人》《曲调》《警犬》等多部动画短片都让我们看到了他对现实社会无情的揭露。正是这种自由的思想通过幽默化的语言表达,蕴含了当代美国多元化的文化精神。

七、中国动画短片体现了民族化特色

在世界动画发展史上,"中国学派"的称谓是国际上对中国早期动画电影所取得的国际地位以及艺术成就的一种肯定,同时也对这一时期中国动画的内容和形式做出了一种准确的概括。中国动画学派以其独特的风姿矗立于世界动画的历史舞台上,获得了全世界的关注,这一切还要归功于著名的动画导演特伟提出的"走民族风格之路"的动画创作思路,这一思路在引领了一代新风的同时,也确立了典型民族化的动画创作之路。

中国的动画短片从诞生的那一刻起便披上了民族化的外衣，众多的典籍著作、民间传说、成语故事为动画短片的创作提供了取之不尽的题材；历史悠久的绘画、雕塑、戏曲、民乐、剪纸、皮影、年画等我国传统民间艺术，为动画短片提供了种类繁多的借鉴材料，所以每一部优秀动画短片的出现，都建立在我国历史悠久的传统文化背景之上。从20世纪50年代起，我国就开始对动画短片进行研究与探索，并已取得可喜成果。例如，1960年由上海美术电影厂制作的动画短片《小蝌蚪找妈妈》，借鉴中国水墨画形式进行创作，后被称为"水墨动画"实验短片。其中小蝌蚪的造型取自画家齐白石先生的作品形象，故事情景充满了童趣。作品围绕"找妈妈"这一线索，采用复式的结构串联故事情节，类似情节反复出现，每次出现的内容都不同，适合儿童思维和清晰的记忆与想象。该作品问世后取得了极好的效果，在世界动画界也产生了影响。

中国的许多动画短片都带有较强的艺术实验风格，如水墨动画片《牧笛》（1963年）、《山水情》（1988年）等，剪纸片《猪八戒吃西瓜》（1958年）、《金色的海螺》（1963年）等，还有许多木偶片、折纸片和陶塑等各种形式的美术片。（图1-13）

✛ 图1-13　中国动画艺术片《小蝌蚪找妈妈》《山水情》《猪八戒吃西瓜》

中国动画艺术短片的程式化也是"中国学派"的一个特征，经过了一定的艺术夸张与规范，带有明显的象征性与装饰性。程式化能够准确地塑造形象，表现角色的性格，从而表达出蕴含在动画作品中的思想内涵。这种程式化的标志在《骄傲的将军》《三个和尚》等影片中得到了完美的体现，同时也让中国的动画短片能够独立于世界动画之林，成为特征鲜明的中国风格。

而意象化则是"中国艺术利用工具性的招式、点线立象尽意，进而追求'象外之意'的美学特征"。中国传统绘画与戏曲一直以来就在追求一种写意之美，取形中之意，寓意于象，以象尽意，这种写意之美自然而然地流露到动画短片的创作中，从而显示出了中国动画学派中的意象化的特征。《三个和尚》中便充分继承了中国传统人物的画法，简单几笔便勾勒出一个人物，角色的性格和心理也跃然纸上。同时，片中人物在假定的空间中表演也来自于中国传统的戏曲艺术，背景设计有"虚"有"平"，靠的都是观众的想象力。意象化在中国的水墨动画短片中得到了更完美的阐述。

我国近代艺术短片的代表作品有《悍牛与牧童》（1984年）、《新装的门铃》（1986年）、《超级肥皂》（1986年）、《选美记》（1987年）、《寂寥的天空》（1987年）、《高女人和矮丈夫》（1989年）、《毕加索与公牛》（1989年）和《十二只蚊子和五个人》（1992年）等。（图1-14）

✛ 图1-14　中国动画艺术片《悍牛与牧童》《高女人和矮丈夫》《超级肥皂》《十二只蚊子和五个人》

中国动画短片遵循了"诗言志""文以载道"的中国文化传统,表现出了"寓教于乐"的特性。在尽可能完美的艺术形式下也需要有启迪人心的思想内涵,这便是中国学派动画艺术家们的共同艺术追求,动画的教化功能也在动画短片中得以体现。强调思想性,重视以健康的内容引导观众,是中国动画片突出的优良传统。

动画艺术片的发生和发展,以及所表现出的艺术手法和思想,是与其所处时代的艺术思潮和流派的发展密切相关的。动画艺术的实验思想在不同国度、不同地域和不同的时代文化背景下所展现出来的形式、内容也是异彩纷呈。

随着新媒体时代的来临,使得动画艺术成为大众化文化的传播。随着现代信息产业的不断进步,"信息高速公路"的不断开通,以及网络动画的自由发展和普及,更为一些具备个性思维的动画艺术家提供了相互学习、交流的国际动画艺术平台,艺术动画正在成为越来越多的人喜爱的艺术形式。

第三节　动画短片的艺术特征

一、短小精悍且叙事简洁

动画短片的创作者通过精短的故事表达出自身的政治立场、处世观点等,并且多为揭露当代社会制度的不完整和人性的光芒或劣性。其他比较先锋的创作者则是对动画艺术的表现形式进行前瞻性的探索。动画短片高度概括的主题与内容突出表现在叙事的高度简洁方面。动画短片不同于动画长片,没有很多的时间放在叙述故事情节上,这就需要创作者拥有足够的艺术表现力和深厚的文化底蕴做到以简洁的叙事结构、简单的故事情节来打动观众。动画短片的题材则相对比较广泛和自由,它可以取自一个寓言、一句谚语,甚至生活中的一个小片段都能成就一部动画短片,在表达一个叙事性的主题时,就会采用比较巧妙的手法,往往通过简单的故事情节暗示深刻的哲理,引人思考。如我国经典的动画短片《三个和尚》就是从我国古谚语中的三句话引申到一部动画短片,进而讲述了团结就是力量这样一个简单却深刻的道理。

动画短片也因为长度的不同,叙事的结构会稍有不同,3分钟之内的动画短片的结构往往极度简化。短片一开始往往会营造悬念,等到达故事高潮时会揭开悬念,但有时情节又会峰回路转并出现转机,产生突变,最终出现一个让人出乎意料的结局。这是动画短片最为常用的叙事结构。3分种到十几分钟的短片在时间上并不是很紧张,已经可以讲述一个具有开端、中段、结尾的完整叙事结构的故事。但是由于时间的制约,也会出现情节比较集中,角色和线索都比较少的普遍现象。20分钟以上的动画短片,时间上就相对比较宽松,其叙事结构也可以像影院动画长片一样,具有明显的起、承、转、合,有明显的情节点以及高潮。

所以,根据生活中积累的见闻感触,将事件具象为一个看得懂且理得清的动画短片,需要制作者有深厚的创作功底,这也是动画制作者持续尝试和磨炼的过程。构思开始时可能是一个点子或灵感,也可能仅是一个形象或一种形式,抓住这个闪光的火花,并让它丰满起来,可创作出既具有深刻内涵又易于进行画面表达的动画剧本。

二、蕴含哲理且内涵丰富

很多动画短片在创作思路上与主流动画完全不同,它们不一定取悦大众,它们的存在使动画短片具有深刻内涵,启发并警示世人,同时,因为动画短片受经济因素的制约比较小,所以它的创作内容更加具有个性化和自由化的特点,创作者能够真实地表达内心的追求和探索,表达对社会现状或生活哲理的感触和深思,有些是对世俗标

准价值的批判,有些是对社会弊端的不满,有些是表现形形色色的现代艺术观点。通过这些意蕴独特新颖的内容,创作者理性与非理性的世界就会被淋漓尽致地表达出来。

如荣获第 62 届奥斯卡最佳短片奖的德国动画短片《平衡》就蕴涵了德国人特有的思想方式,以及对平静生活的追求,对诱惑的抗拒。平板就是一个世界,当诱惑降临,当人心中的平衡被打破,世界就会混乱,最后留下的只有孤独、寂寞、失败以及崩溃。这部优秀的短片深刻地揭示了人性自私贪婪的一面,看后会让人陷入深深地沉思。(图 1-15)

✪ 图 1-15　德国动画短片《平衡》

阿根廷动画短片《雇佣人生》时长 7 分钟,把现实世界的雇佣关系赤裸裸地表现出来。短片讲述了人类社会的构成,人们各取其用,各司其职。我们各自扮演着自己的角色,如果去掉所谓的冠冕堂皇的标签或十分光鲜的职位头衔,我们可能只是别人脚下的一块踏脚的门垫而已。我们每个人都在扮演着雇佣和被雇佣的角色,让我们更深刻地感受到社会隐藏的一份冷酷。这是一部探讨社会与人性的短片,同时也是一部充满争议的短片。(图 1-16)

✪ 图 1-16　阿根廷动画短片《雇佣人生》

三、创作风格多样化

所谓风格,是指艺术家在自己的创作实践中所表现出来的艺术特色,是艺术家作品在内容与形式上的独创性,是创作的整体风貌。我们所提及的动画风格首先体现在艺术语言以及表现手法等外部特点上,也就是我们常说的美术风格。动画的美术风格不同于一般的美术作品风格,它包括造型、色彩、背景、动态、绘画形式与表现技法等综合设计的整体传达与表现,是导演对动画作品整体上的定位,包括对作品的视觉形式的构思、设想以及风格定位,定位之后,再由美术设计人员将导演的意图视觉化,从而形成我们所见到的最终的动画作品。

动画短片的创作者从来不满足于动画的常态表现形式,他们往往会尝试各种与众不同的形式,在创作手法、材料以及制作工艺上不断地推陈出新,从而使得动画短片呈现出异彩纷呈的美术风格。手绘动画的表现形式有水彩、水粉、水墨、油画、版画、铅笔、蜡笔、钢笔、粉笔等。可以平涂,可以晕染,也可以擦拭,可以制造朦胧的效果,表现形式自由而开放。这些传统的表现形式结合艺术家独具匠心的创造力,散发着独特的艺术魅力。手绘动画

短片中简洁、概括而又富有艺术表现力的线条语言,使其具有明显的绘画风格。如日本动画短片《头山》从构思到最终完成花费了 6 年时间,为了制作这部 10 分钟的作品,山村浩二亲自手绘了一万多张画,并进行了配唱和三弦琴配乐处理。因为每张画都是手工画的缘故,影像中有一种独特的温暖细腻的感觉。动画片导演安德烈·纳托波夫将油画的绘画方式运用到了玻璃上,制作出的动画短片《小牛》令人叹为观止。

在我们所熟知的偶类动画中,除了运用木偶、黏土偶、布偶之外,又产生了塑胶偶、海绵偶、毛线偶等新材料,每一种材料都具有别样的风格。德国动画短片《轮子》以石头为材料,以石头人的节奏叙述故事,别有一番特色。在沙与玻璃动画的发展过程中,加拿大动画导演卡洛琳·丽芙发现了沙子梦幻般的特性,并以其塑造出众多的动画角色形象。她的作品《街道》描述了一个小孩对于祖母去世的感受,其中小孩的幻想与真实世界不断转换,聚会时小孩穿梭于大人们的谈话之中,以及由一个物体的线条与局部色块幻化成为另一个物体等场景片段,完全表现出了沙子所特有的梦幻风格。

20 世纪 80 年代,我国偶类动画短片才真正进入了丰富多彩的表现和各种民族化风格的探索之中,如 1981 年出品的《崂山道士》营造出一种国画山水背景与立体人物相结合的艺术风格。

另外,获得最佳动画短片奖的《彼得和狼》是一部由导演苏西·泰普里顿执导的制作精良的定格动画。半个小时的逐格动画,导演却拍了五年。逐格动画就像行为艺术,全片没有什么华丽的特效支撑,但每个细节都处理得很到位,每一帧的背后都能看到制作者的执着与奉献。

动画短片在时间和空间上的自由性大大拓展了创作者的构思,从而将各种先进的技术与形式都带入了动画短片的制作之中。每一种新形式的出现,就会带来与众不同的风格表现。

除了上面提及的各种绘画风格和表现形式的动画短片之外,还有用铁丝作为制作材料的动画短片,用水果制作的动画短片,用各种材质拼贴而成的动画短片等,有时从名字上就能感受到这些动画短片所用的材料,以及材料本身带给动画短片的特定风格。

四、动画短片创作的意义

随着时代的发展,越来越多的国内外的动画制作团队、动画剧本创作人员都认识到了动画短片的时代特色,开始积极投身于短片的创作与制作中,并进行实验性研究与创新。

(一)培养创意能力及创新思维

动画短片创作是培养创作者创意能力的较有效途径。在动画短片的创作中,创作者运用创造性思维,以动画特有的语言表达自己的思想和情感。短片创作中的一切创新元素:选材的创新、主题立意的创新、审美的创新、制作手段的创新,都是创意能力、创新思维的具体体现。

(二)创作者获取动画创作经验的途径

通过一部动画短片的创作,可以体验影视动画生产的全过程,熟悉生产流程,培养创作者的动手能力,从而进一步熟悉动画生产过程,并检验实际操作技能。

(三)培养团队意识及协作精神

动画生产是以团队合作的方式进行的,动画作品是各创作环节所有成员协同工作的结晶。创作者进行动画短片创作是动画生产中团队协作方式的演练,既有合作又有分工。只有团队合作好,才能集思广益,创作出高质量的动画作品。

（四）动画短片创作是动画长片创作的敲门砖

动画短片是创作者获得更多资金支持及制作影院动画长片的敲门砖。一部影院动画长片耗资巨大，用人众多，没有经验的年轻导演是很难获得机会的。

第四节　新媒体时代的动画短片

艺术的创新发展，永远离不开科学技术的支撑。技术永远都是艺术创新和发展的重要手段。不仅如此，它还可以提供艺术创新的新思维。正如廖祥忠在《数字艺术论》中所说："科学技术为整个艺术的生存和发展提供了新的视角、新的媒介和新的方法。"由于技术的飞快进步，使得创作者很多以前难以实现的想法，如今通过新的技术得以实现。随着数字技术在动画中的介入，越来越多的创作想法通过数字技术手段得以实现，这样就大大刺激了创作者的想象力，使创作者的想象力发挥到了极致。

动画自诞生之日起，就体现了艺术与技术相结合的再创造的特点，它在发展过程中体现了前卫精神与时代气息。动画的创作者在影片里可以充分表达自己的思想，同时也可以展现自己的技艺。在新媒体时代，动画艺术得到快速发展，也将我们的生活带入了数字化的新时代。伴随着新兴媒体的出现，动画短片成为动画艺术中不可缺少的重要部分。动画短片不仅在传统意义深入探索动画艺术，而且带来了更加符合现代节奏的新鲜力量，如新技术、新思想、新价值。在新媒体时代，借助数字化创作手段和互联网等平台的支持，动画短片具有极大的发展前景。

一、新技术和新理念促进动画短片的拓展

现在的新技术与新理念层出不穷，只有把高端的数字技术和新时代时尚的观念进行完美地结合，才能在动画短片领域有根本性的创新与拓展。

（一）技术发展对动画传统观念的冲击与改变

从题材上看，计算机动画将以往动画片对幻想、时尚等题材的偏好更是发挥到了极致，通过计算机可以创造逼真的虚拟世界。但是计算机动画也有局限的一面，即脱离了亲切感及不自然等。

现今的动画领域，数字媒体技术对动画的推动作用毋庸置疑，它改变了传统动画的生产与传播模式，数字技术为传统技术提供了全新的前后期制作手段。数字技术的运用正改变着动画片的拍摄方法，特别是视听方面改变了动画片原有的特点，也使动画的前期工作变得更加重要。比如，现代剪纸动画就运用数字化采集技术，使创作从开始就进行数字化的整合，方便了日后的数字化制作。另外，可以使剪纸动画的创作不再需要传统的电影胶片拍摄，而是成为以动画生成和合成技术为主的全数字化制作。计算机动画控制技术的使用，使剪纸动画的制作过程更加便捷、高效。

三维技术参与艺术表达使动画艺术的表现力更加丰富，可以利用三维技术制作逼真的背景环境，从而丰富了剪纸动画的表现力。通过数字技术的运用，剪纸动画可以展现许多观众无法看到的视角、镜头，从而可以为我们提供更多的视觉奇观，为剪纸动画艺术提供了新的创作空间。现在可以直接采用以非线性编辑为代表的数字化电影制作系统，利用它强大的处理能力，可以轻松完成任何一部剪纸动画的编辑和传输。早期需要很多体力劳动的剪纸动画制作工作现在转化成为在计算机中的创作。数字媒体技术伴随着动画制作的整个环节，而且在每个环节中都起到了巨大作用。

（二）技术的发展对动画创作方法的扩展

技术的发展扩展了创作观念的转变，这种观念主要体现在创作者利用不同的创作手段来阐述动画的特性，如利用火、气泡、水墨、沙子、铁丝或棉线条等物质制作动画，这些具有独创精神的制作手段更多地出现在非主流动画的创作中，作品往往具有超乎寻常的艺术表现力和视觉冲击力。

仍以剪纸动画为例，数字技术的进步不断推动着剪纸动画的美学发展，数字剪纸动画把技术作为剪纸动画的另一种审美表现，将剪纸动画的创作与表现空间推向极致，丰富了剪纸动画的创作元素，同时把创作者的梦想和无限遐思都表现在了荧幕上。如《功夫熊猫2》中利用数字技术演绎太极的变化过程，使得整个变化过程呈现出一种神秘色彩。数字艺术作品将可能同时作为艺术作品、信息处理工具和应用信息系统而存在，数字剪纸动画作品的创作行为将和应用信息系统开发、计算机程序编制等非艺术属性融为一体。剪纸动画中也存在以技术手段为艺术形式的艺术美。（图1-17）

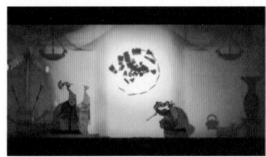

✪ 图1-17　美国动画《功夫熊猫2》中以技术手段进行的变化演绎

新媒体的语境下，技术革命为动画艺术创作与传播提供了更便捷的途径，能够让动画艺术家成为传承文化信念与精神的生力军。

（三）技术的发展不能代替艺术

单纯地推崇高端技术，而忽略动画本身的叙事性，是不成功的动画短片。同样，引人入胜的故事如果能够采用独树一帜的创作手段，动画短片也会更加吸引人。所以，如何运用新兴的高端技术，如何阐述新时代的理念，如何将新技术与新理念完美地融合，是今后动画短片创作者需要解决的问题。

技术是展现艺术的手段，技术的发展丰富了艺术的表达。动画片创作中将技术视为创作的目的，或摒弃技术只谈艺术，都是错误的。技术和艺术的发展相辅相成、缺一不可，对任何一方的偏废最终都会导致创作的失败。动画短片的创作空间是宽广、自由的。特别是艺术短片的创作更不能循规蹈矩，要不断地创新、求变；短片的创作是实验性的，所以我们允许创作的短片可以不完整，可以有瑕疵，但不能没有创新。

二、数字技术与传统艺术相结合

新时代下的艺术创作者不会放弃任何一种可以创造新灵感的机会，新数字技术的普及也无法完全代替传统艺术，真实的三维元素必须能够深刻展现传统艺术的神韵，才能表现出更加强大的感染力，否则就会出现画蛇添足的效果。

从传统艺术的角度考虑，从动画基本的表现材质上寻找突破口是一个创造性的选择。例如，用三维效果模拟表现中国传统绘画的水墨效果就是一种很好的尝试。中国中央电视台曾推出一个广告动画短片为《相信品牌的力量》，其中水墨篇用水墨幻化成世界著名的建筑与物体，采用了三维制作与实拍效果相结合的方法，成功地将中国传统水墨的神韵与现代高端技术相结合。（图1-18）

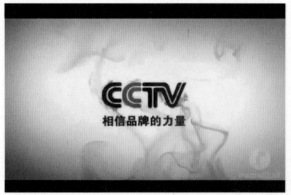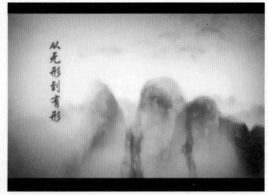

⚛ 图 1-18　中国水墨广告片《相信品牌的力量》

三、动画短片在新媒体上拓展创新方向

在新媒体时代,网络和更加便捷的移动媒体为实验动画短片的发展提供了更加广阔的发展平台。在生活节奏越来越快的当下,人们的审美习惯也有所改变,短小精悍的动画短片以其独特的艺术特征吸引着人们。新型媒体的出现,给动画短片提供了更多的便捷式平台,例如,手机、车载电视、户外电视等数字化媒体设备无处不在,还有网络平台带来的播客、博客、微博等。这种方便快捷的生活也让观众从单纯的信息获得者转变为信息的发布者,这无疑为动画短片的创作及传播注入了新的动力。

数字技术的不断革新给动画短片创造了更大的展现平台。动画短片一直以其探索性、个性化、先锋性等特点在动画领域的发展道路上扮演着重要角色,无论是创作理念上的创新,还是高端数字技术上的运用,都为动画的发展提供了强大的支撑与前进的动力。因此,动画艺术家们在研究动画短片,提高动画短片的质量与影响范围的同时,也保护和促进了整个动画产业的发展。再加上新媒体时代带来的新技术的支持,动画短片就会变得越来越有价值。

思考与练习

1. 什么是动画短片?
2. 试分析动画短片与动画长片各自的特点是什么。
3. 动画短片具有哪些意义?
4. 动画短片的艺术特点是什么?
5. 简述中国动画短片的发展史及代表人物。
6. 简述法国动画短片的发展史及代表人物。
7. 简述加拿大动画短片的发展史及代表人物。
8. 简述俄罗斯动画短片的发展史及代表人物。
9. 简述美国动画短片的发展史及代表人物。
10. 简述英国动画短片的发展史及代表人物。
11. 试论数字技术发展对动画的冲击与改变有哪些方面。

第二章
动画短片的创意与题材分类

学习目标

了解动画短片的创意来源并掌握短片的创意方法；学会记录生活中有意义的瞬间，为将来的动画创意积累素材；充分了解动画短片的题材分类与形式分类；发掘用多种材料创作动画的可能性；了解动画片创作中运用的新技术。

学习重点

掌握动画短片的创意方法，学会记录生活中有意义的瞬间。

第一节　动画短片的创意来源

创意顾名思义就是创新意识或创造意识，是一种智能拓展，是一种闪光的震撼，是点题造势的把握。

一、动画短片的创意核心

（一）动画短片主题的确立

动画短片在创作方向和选材类型上与动画长片（影院片）及动画系列片是不同的，虽然二者都使用动画的语言形式表达作者的想法和创意，但是动画短片由于篇幅较小且作品播放时间相对较短，一部动画短片往往不是以故事情节取胜的，而是倾向于创作者的巧妙构思和深刻的表述，倾向于创作者的内心情感宣泄，倾向于创作者对动画技术的探索与创新。

动画短片有如下特点：篇幅较短，内涵丰富；表现风格多样，材料选择多样，更具有探索性；内容更为个性化，故事性减弱；创作模式大多是个人创作或小规模的创作。这些特点使动画艺术短片的创作内容更为自由化，是创作者内心的追求和探索，是对社会现状和动画艺术的深思和表达。

鉴于动画短片自身的独特性，在创意阶段应进行有针对性和有目的性的思考。动画创意表达制作是创作者短暂的艺术火花的呈现，或是一种形式语言的表达，或是一种新的材料语言的尝试，或是自由借鉴其他艺术的视觉表现，或是因受到生活中某些事或人的经历启发而产生的创作构思。在这个阶段，创作内容常以模糊的印象存在，并不能立刻确定主题的表现形式，然而无论最终动画短片是以何种形式产生，其核心主题思想已在创作者头脑中确立，创作灵感也由此产生。

在构思中除了从内容方面考虑之外,还可以从风格形式和技术手段等方面考虑如何创作充满画面特色或使用特殊材质及创新技术的动画短片。如何创作一个在视觉上有特色并充满形式感的动画短片是创作者要面对的一个重要构思点,也是动画短片富有艺术魅力的创作点,是充满创造性的一部分。除上述两点以外,在动画短片的创作构思中还应该加入个人因素,突出个性特点,将创作者的个人气质带入动画短片的创作中。

要明确创作的价值问题,即创作一个故事是为了表达事物的哪些方面?意义何在?从什么角度将故事核心确立成吸引观众的动画短片?选题立场的确立、素材取舍的依据是什么等。这是一连串繁杂的编排构思过程,也是故事元素在创作者头脑中酝酿、整理的过程。影片是否能成为吸引观众的具有特色的动画短片,是否能成为有价值的风格片,以及是否经得起时间考验等,都取决于创作者的选题构思、主题表现,也是直接影响动画短片成功与否的重要因素之一。

(二)学会讲故事是创意的关键

动画短片是创作者个性化的创作过程,在剧本创作上重要的是故事结构创意的巧妙,是个性的自由发挥和创造。"讲什么"与"怎么讲"就成为动画短片剧本创作中首要解决的问题。在讲述同一事件的时候,有人能将故事情节渲染得跌宕起伏,悬念恰到好处,引人入胜,而有的人却只能把事件按原样描述出来,平铺直叙,令人感觉平淡无奇,其中的差别就在于讲故事的技巧。

为什么优秀的动画吸引人?关键是"言之有物"。要在短短几分钟的时间内要讲好一个故事,讲明一个道理,表现一种思想,并不是一件很容易的事情。中国是拥有5000年历史文化底蕴的泱泱大国,动画故事素材丰富,要善于挖掘。同时"艺术源自于生活",要热爱生活,只有通过生活的历练和洗礼才能创作出属于我们自己的原创好故事。这也要求设计者对动画故事剧本要反复推敲和筛选。

动画故事一定要短小精悍,故事的结构要简洁单纯,线索不要太多,主要动画角色也不能太多。故事构思要"以小见大",不求大、不求广,从生活中小小的"一点"出发,从一个点展现出趣味,挖掘其中蕴含的人生哲理。在间接的情节中升华出"深"和"精"这种构思方式,很符合动画短片的构思模式。针对动画短片的时间限制,要想让单纯的故事讲得生动而不乏味,学会在故事结构上设置悬念或者让结局突转是非常重要的。

(三)表现人性主题的故事创意最能让人产生共鸣

动画作品只有关注人性本身,以人为本,只有从细节入手反映人性美好、积极的一面,才能让动画和受众产生情感上的交流与共鸣,使动画更具有生命力。动画创作者需要将自身对生活所产生的独特见解与属于自身的艺术创作手法进行融合,以真切和真诚为基础,进而呈现出整个故事。应该重点关注动画短片中人性主题情感的呈现。例如,对于情感类型的动画短片来说,主要指的就是按照叙述故事的方式来表达情感。获得第73届奥斯卡最佳动画短片的《父与女》是由荷兰动画导演迈克尔·度德威特2000年执导的一部动画短片。短片将父女之间浓浓的情感展现在观众面前,通过离散片段的叙述,深刻影响观众的心理。所以好的动画创意离不开好的故事,表现人性是永恒不变的主题。

动画短片的情感表达能够给人们的日常生活带来乐趣并增添色彩,满足人们不同的情感需求,丰富人们的审美体验。同时,当动画短片所表达的主题思想、情感及价值与观众心理相契合时,它便抓住了观众的眼球和注意力,拉近了与观众的心理距离,并深入观众的内心世界,进而引发观众内心更深层次的情感共鸣,增强了动画短片与观众之间的情感互动。情感表达丰富了动画短片的内涵,提高了动画短片的品质,升华了动画短片的主题思想。在多元化的今天,每个国家都有独特的本土性的情感,将这种特有的情感注入动画短片中,可以提升它的价值。

二、创意来源于生活

（一）多关注生活

创意来自生活中的意念发现,艺术源于生活而又高于生活。故事就是对生活的比喻,而真理是我们对生活的思考。对于一个动画创作者来说,日常生活是取之不尽的灵感源泉,保持对看起来平常之物的敏感和关注,是最行之有效的方法。关注社会和人的生活状态,培养自己对事物敏锐的捕捉能力。创作者通过对生活的感悟、发现等积累大量关于生活的信息,然后提炼这些生活信息,就有可能制作出较有影响力的动画短片。

来自于个人的生活印记会唤起不同的感情,这些生活印记以及相关故事都是稀有和个人化的。生活中的一些生活现象,或者一段文字、一首歌曲、一幅图画,都能触动艺术家的创作神经,都可能成为创作的材料。灵感需要长期的知识积累和创意心智的培养。如中国水墨动画《牧笛》借鉴了李可染的《斗牛图》,画面中,小孩与牛在清晨轻快上路的感觉就非常有意境。但这不是一蹴而就的,需要灵感涌现才能表达出这种轻快的感受,这也是中国传统绘画艺术的气韵来源。创造性思维活动的灵感,是在长期思索、总结与联想的基础上经过漫长困惑后的顿悟而迸发出来的。（图2-1）

⊕ 图2-1　水墨动画艺术片《牧笛》

创意的本质是对生活的理解与思索,在平时的实践活动中要多留意人与事,只有这样才能有好的创意。生活体验和思想情感是作者创作的源泉,不同的生活体验会有不一样的感受。艺术家能够在瞬间产生特别的感悟,找出它们存在或突然出现的内在原因,比较出它与周围事物的联系和不同之处,进而产生突如其来的思想火花。创作灵感虽然是突然爆发,并且稍纵即逝,但它是以作者的生活经验为基础,并由一个人认识问题的角度和思想深度所决定的。

（二）要广泛阅读

通过大量、多方面的和不同门类的阅读,提高创作者自身的素质,并且在阅读中寻求灵感,从文学作品中借鉴好的素材也是动画艺术短片创作的重要灵感来源。借鉴不是去叙述另一个故事,而是把它当作参考或灵感来源。

故事的实质或理念是什么?类似的情景和矛盾冲突是怎样的?如何把它转变成自己的形式?假如从另一个角度去讲述这个故事会怎么样?比如如何从狼或篮子或小路的角度去讲述"小红帽"的故事?要大胆借鉴其他故事的内容。当然,故事在形式上的创新总是有限的。改编一个已有故事的好处是,不用花费大量时间创作一个新的故事。你可以二次创作或提升视觉效果,观众也会以新的眼光去审视它。例如,动画短片《老人与海》就改

编自海明威的同名经典小说。

（三）关注新闻时事

这些在生活中发生的具有典型性的事件是创作者极好的素材来源。新闻时事可以通过网络、报纸、杂志等多种途径获得。来源于新闻素材的动画作品,无一例外具有时代的特征。例如,动画艺术短片《种树人》就是导演根据一则新闻报道获得的创作灵感。

还可以通过恶搞当前的事件或故事来进行艺术创作。恶搞即通过幽默的模仿来取笑或嘲弄某些人或事物,最常用的形式就是讽刺、挖苦,有时甚至是戏弄。政治、时事、歌曲和流行文化经常成为模仿和讽刺的主题。例如,《南方公园》《恶搞之家》《兔八哥》等就是通过恶搞手法创作的动画作品。

（四）学习视觉艺术

视觉艺术是创作者重要的设计来源,对于整体风格设计,在平时应注重对视觉艺术方面的积累和培养,深入研究绘画、插画、平面设计、装饰艺术、摄影以及电影等相关的视觉艺术形式,广泛涉猎民间艺术、地域文化和传统文化等优秀的文化艺术,大量观摩优秀的动画短片、广告和MV等作品。创作者要多方面地观看和学习这些视觉艺术,可以提高美学眼光,开拓创作思路,并且积累创作的艺术素材。创作者应该参观一些艺术展览来了解当今视觉艺术的发展,并从中激发自身在动画艺术短片创作中的灵感。

如瑞士导演乔治·史威兹戈贝尔的动画作品有着强烈的印象派和野兽派的绘画风格,看着那些被画笔涂抹的质感肌理,我们不由得想起了马奈和马蒂斯。在他导演的动画短片《绘画的主题》中,一位画家正在对着一位老者浮士德作画,可是画出来的却是一位少年,随着画家不停地摆动画笔,画中的少年也不断地变换着衣着和姿态,突然,少年活了,并走出画布,走到了另一幅画里,如马奈的《草地上的午餐》。整部动画作品充满了笔触的流动感,其手法变换也十分奇特,海浪变成麦浪,飞鸟变成波涛,游的水鸟变成窗帘上的图案等,就这样,观众跟随画中少年一步步向前走着。最后,少年穿过维米尔、马尔凯、马蒂斯、籍里柯、霍珀等画家的作品进入西班牙画家委拉斯贵支的名画《宫娥》中,故事结束。其实这部动画作品隐喻的是歌德的作品《浮士德》,画家是魔鬼梅菲斯特,少年是返老还童的浮士德,少女是玛格丽特。他制作的手绘动画,主要是使用丙烯或水粉颜料逐帧画在赛璐珞上,并使用影像转描技术,其形式具有强烈的流动感和音乐性,色彩艳丽,没有对白,给人超强的镜头感和空间感。(图2-2)

⊕ 图2-2　瑞士动画短片《绘画的主题》

（五）从其他艺术形式中吸收养分

动画艺术表现形式非常宽泛,创作者可在动画中表现雕塑、戏剧、剪纸、皮影和音乐等其他艺术,所以,学习和了解其他艺术形式及其特点,对一名动画艺术短片创作者是非常重要的。同时要关注优秀动画作品与电影,优秀的艺术作品是创作者学习和激发灵感的最好来源。

要想做一名优秀的动画故事创意人,首先要做一个会观察生活,热爱生活,思考生活的人。在动画短片的故事创意中,反映生活,提炼生活,挖掘本质,才是故事创意的高明之处和精髓所在。平时可以把自己的好想法记录下来,在需要的时候再把这些火花放大。

三、动画短片创意的体现

动画短片创意有时是从内容到形式的周密构思,有时是对主题内涵的深刻独到的理解,有时是对画面形式美感的追求,产生于制作技术和制作材料的发现、尝试和应用。动画短片的题材内容、主题立意、画面美感、制作技术的创新是动画短片创意的核心体现。

（一）主题立意的创新

动画短片的创新价值首先体现在主题内涵的创新上,努力追求主题立意之新,思想内涵之新,动画短片才能获得强健的生命力。主题立意和作品内涵是动画短片创意的核心内容,主题立意指的是作者对动画作品中提出问题的看法、态度和期望达到的目的;内涵是指动画作品引起的思考和社会意义。主题立意是否深刻独到,是动画作品成功与否的主要标志。美国动画片《花木兰》题材源于中国,它将花木兰代父从军、保家卫国的原有主题深化为"追求个性解放及实现自我价值",这一主题有独特的时代特征,因而赢得了当代青年的认同,其创意是十分成功的。

优秀动画短片往往具有鲜明的价值观和情感,如法国动画短片《非常小王子》中的假定性情节,表现了天真无邪的小男孩发现太阳上的脏痕(污染)并耗时一天认真擦除的环保故事。片中采用对比手法,将镜头慢慢拉到全景,显示出美丽的晚霞……故事幽默、诙谐且以小见大,并充满哲理。(图2-3)

⊕ 图2-3　法国动画短片《非常小王子》

人们习惯于沿着事物发展的正方向去思考,如果按反方向去思考问题,则所遵循的思维逻辑就不是习惯性的,而是瞬间性的,有时就具有奇巧的创意,从而进一步升华了主题内涵。

（二）形式的创新

动画短片要在信息时代有所发展,其创新形式必须与动画本体完美结合,为此,需要在现代社会中寻找创新点。在信息发展日新月异的今天,表现形式成为一部动画短片成功的关键。

1．内容适合表现形式的创新

艺术作品只有创造自己的特色才能找到自身存在的价值。创作实验性动画短片,应从内容上适应表现形式。在欧洲实验动画短片中,有不少经典之作是以其本国传统文化、传统习俗等为题材制作而成的。但是他们在处理这样题材的时候往往在原作思想的基础上改编甚至完全颠覆原有的故事情节,在表现形式上也更加大胆。

如2019年奥斯卡经典动画短片《舍与得》入围年度10强,时长7分38秒,短片用两只平凡的毛线玩偶,演绎了一段最真挚的情感大戏。一天,毛线玩偶小狐狸在水池边玩耍时不慎落入水中,小狐狸快要支撑不住了。小恐龙为了救落水的小狐狸,身上的毛线不幸被一个钉子挂住,随着它离小狐狸越来越近,身上的毛线不断被扯断……当只剩下最后一截毛线的时候,它落入了池水中。画面一换,小狐狸在水池中竟然抱着毛线头爬出水池,不顾湿淋淋的身体,拾起散落各处的棉絮与毛线,试图重新织出小恐龙。试了一次又一次,刚织好的尾巴又散成一团毛线,但它相信小恐龙一定可以重新回到自己身边。友情中的舍与得,失去与寻找,贯穿短片的始终,融化了无数观众的心。该片精湛细腻的定格动画制作技术堪称内容与形式完美的结合。

2．多元表现形式融合的创新

动画短片由于其结构特点而有着多样的表现形式,如电视广告、音乐电视、影视片头、游戏片头和过场动画、建筑漫游动画、动画教育等。在科技高速发展的今天,单一表现形式的动画创作已经不再是动画短片创作的唯一形式,多种表现形式融合的方式已非常普遍,并在商业影院片中出现,如,三维动画《功夫熊猫2》中就运用了多种表现形式来叙事。首先开篇序幕故事运用了剪纸的表现风格,片中为了区别熊猫大侠在现实与梦境中的状态,就在熊猫进入梦境时,用二维的动画形式加以区别表现。(图2-4)

图2-4　美国三维动画片《功夫熊猫2》

这种表现形式的创新将在实验动画的表达形式、手段等方面做出新的探索和尝试,使多元的表现形式成为动画短片发展的新趋势。

3．材质多样性表现上的创新

由于动画短片受市场利益的影响较小,因而作品的创作与材质选择上有着更为广阔的发挥空间。材质的选择上,动画短片呈现出多样性的特点,而且一种新材质的出现往往引发动画短片形式的创新,如黏土动画、铁丝动画、沙土动画、纸片动画等。不同材质根据自身不同的属性特点,能反映出作者不同的创作风格与个性。从某种意义上说,材质的多样性是动画短片创新的原动力。对于动画短片的创作,由于不同的材质具有不同的特点,通过材质的创新,可以产生新奇的艺术效果。可以说动画短片的发展史就是一部由材质创新引发实验动画短片发展的历史。不同材质的运用可以表现出不同的艺术手法,达到不同的艺术效果。

材质的多样性带来艺术风格的多样化和艺术个性的多元化,俄罗斯动画短片《铁丝》讲述了一个铁丝人的故事:一段看似普普通通的铁丝折成了人形,铁丝人又用铁丝折出自己的房子、家具、女友等一切人们梦想得到的东西。隐约的外来威胁却让铁丝人感到不安,他又用铁丝折出高高的围墙。他的自我保护逐渐变得失控了,当建造围墙的铁丝不够用的时候,铁丝人先是拆了房子,又拆了家具、狗,最后连女友都被他还原成了铁丝,成了造墙材料。当铁丝人终于把围墙造好并感到安全的时候,却发现他已经把自己围在了铁丝牢笼之中。故事在短短的几分钟里把人生的"得与失"戏剧化地表现出来。所有的人物、道具都是用铁丝折成的,简练的造型方式与故事富于象征意义的主题和风格十分搭配。而这种独特的造型手法、新鲜的视觉形象不仅将观众的视线牢牢抓住,

而且其主题含义发挥出了更强的感染力,也为观众打开了视野,突破了惯常看待事物的固有方式。(图2-5)

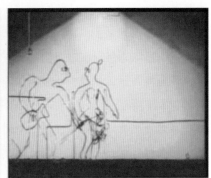

⊕ 图2-5 俄罗斯动画短片《铁丝》

(三)追求思维方式的创新

对于动画短片来说,独立的思想是建构影片的基础,一部优秀的动画短片还需具有独特的审美视角。通过它的材质及其物理变化状态可以发现一种新的审美方式。创作人员通常是通过材料的变化去演绎一个故事,借助动画制作手段来做成一部动画短片,这种流动性画面的展示会促使观众静静地观察它的变化,并思考故事及文化的本质问题。当新的艺术观念、动画技术碰到一起的时候,即可创造出一种新的形态及新的审美方式。

动画短片发展到今天,它的动画表现语言越来越丰富,但如何能做到位,如何把握好度,主要在于动画表现语言与思想观念之间的配合。

如第65届奥斯卡最佳动画短片《蒙娜丽莎步下楼梯》这部影片不拘泥于叙事,而是将绘画与影像紧密结合,作者用大胆的想法把观者带进了一个梦幻绘画世界。片中将西方现代艺术史上几十位大师的70多幅作品通过巧妙的动画手法并用渐变的方式拼贴在一起,在短短的7分钟内呈现出了西方现代艺术百年的发展历程。(图2-6)

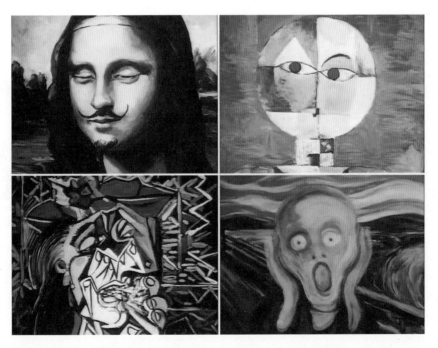

⊕ 图2-6 美国动画短片《蒙娜丽莎步下楼梯》

在该片中,为大众所熟悉的蒙娜丽莎被杜尚用铅笔加上胡须,蒙娜丽莎的"永恒的微笑"消失殆尽,画面一

下子变得荒诞不经。这种后现代的创作思想充满了整部片子。在该片的后半部分,画面变得更加丰富,出现了抽象表现主义、波普艺术、超级写实主义等多种多样的艺术表现形式,这些形式都是巧妙地通过转场来完成的,利用名画与名画之间特点的相似性完成转场,当变化完成且出现完整的名画时会短暂停顿。这些巧妙的转场正是动画表现语言与思想观念之间恰到好处的配合,也是整部动画片最精彩的地方。

动画短片形式的求新求变不仅限于材料、制作技术的突破和创新,更重要的是想象力的突破、形式感的构思、创意和故事情节、画面审美等方面紧密相连。形式感创意是和故事主题、创意等紧密相连的。

艺术是有意味的形式。就动画短片而言,追求单纯的感官刺激也是它的一个重要功能,像诺曼·麦克拉伦很多的动画短片都是采用了感官刺激的形式和表现手法。他在胶皮上直接绘制,用单纯的抽象几何图形和不同的色彩配合音乐构成动态的视觉交响曲,这些随着音乐不断跳动的图形和色彩仿佛在瞬间具有了生命力,从而传递了作者的理念。巴西动画导演法比奥·里格尼尼制作的动画短片《当蝙蝠静下来的时候》中尝试运用多种光影处理手段来表现雷电交加中的人物。(图2-7)

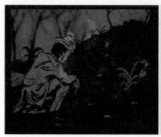

⊕ 图2-7 巴西动画短片《当蝙蝠静下来的时候》

动画短片在摄影上的探索主要是寻求一种新的视觉效果,如日本动画导演手冢治虫制作的动画短片《跳》采用了第一视角的拍摄手法,模仿主观视点,表现了一个男孩从乡村开始了跳着观察世界的旅程。观众随着主人公越跳越高的视线画面,同他一起穿越了屋前的小路、广袤的森林,男孩来到城市,见识了世间百态。男孩越跳步子越大,从国内跳到了世界各地,看到了更多的人间世相。后来跳入大海、地狱,男孩目睹了残酷的战争,最后他又回到了小路上。这种弹跳的主观镜头效果模仿真实的自由落体式的运动,弹起时速度由快而慢,落下时速度由慢而快。该片用这种特殊的摄像机叙述视点为观众展示了别样的视觉旅程。(图2-8)

⊕ 图2-8 日本动画短片《跳》

随着当前先进计算机技术的快速发展,定格动画影片的突破性创作离不开先进技术的支撑。《人兔的诅咒》和《僵尸新娘》就是两部运用先进技术,在动画电影的镜头语言和故事情节方面取得较大突破的定格动画影片。在《僵尸新娘》的创作中,创作者为每一个角色模型都设计了专门的机械结构来完成表情动作,并且在每一个定格动画电影角色的脑袋、耳朵和头发上都安装了相关的机械转动装置,以便随着动画剧情的需要而方便、快捷地完成角色动作所需的各种表情。通过运用先进计算机技术,不仅增加了动画电影拍摄所需的材料形式,而且增加了动画影片的生动性,吸引了越来越多的观众,从而有效促进了定格动画影片的快速发展。

从受众心理的角度来看,新鲜的具有独创性的形式感比常规的形式更醒目,更能抓住受众的注意力,同时采用

具有独创性的表现手法,也为受众打开了视野,突破了习惯性看待事物的固有方式。即使单纯的二维动画也有丰富的表现形式,在内容和形式的衡量上,应当内容先行,只有想好了故事,才能选择与之相协调的形式进行表达。

(四)头脑风暴

在进行动画创意头脑风暴的时候,极具创意性的文字会让你的思维没有限制,要多想想"如果……会怎样"。在进行剧情创作时,如果有创意文案作为参考,可以做得更快。具体实施时应注意以下方面。

(1)明确动画作品的类型和发生时间,比如恐怖、神秘、喜剧、动作冒险、科幻小说等,确定它是什么时候发生的。

(2)反复锤炼角色,直到塑造出适合角色的人物性格。

(3)列出角色的属性,如他们在什么地方,是什么社会角色。角色属性包括观众所能看到的一切细节。比如,"狗的主人一路追赶着它,并穿过拥挤的街道。"这句话说得已经很清楚了,但如果要画出来,必须明确:狗主人长什么样?他是如何"追赶"的?他是快速地跑着,还是一瘸一拐地追?狗的品种是什么?街上都有什么人和什么东西?当时是在市场中吗?

(4)寻求隐喻。所谓隐喻,是指用一些事物去代替其他的事物。比如,把游戏中的孩子变成一只猴子,把一名工程师变成了一个机器人。之所以用其他事物代替角色,是因为这些事物比角色本身更能体现其内在的本质,而这正是创作时需要挖掘的。

创作时应该集思广益并与他人分享自己的想法。有时创作的作品自己觉得很有意义,但别人却不这么认为。请记住:故事是说给别人听的,要多把自己的想法和别人分享。有时即使有了创作灵感,也需要添加一些戏剧性的变化让动画更吸引人、更有趣或可操作性更强。很多动画短片的创作灵感都来自于某个时代的角色,因为故事讲的就是我们所了解的内容,这就使得剧情往往更贴近创作者个人的经历,有时会缺少了娱乐元素。动画剧情很重要的一点就在于与观众进行交流,所以在创作作品时,要努力使作品的呈现方式具有娱乐性。

第二节 记录生活中的感悟

创意在一部动画短片中的位置是不可动摇的,但创意不等于凭空捏造,要产生好的创意,就要勤于搜集必要的信息。动画短片的创作并不是空穴来风,而是创作者多年经验的积累和创造力的爆发,这种积累是平时一点一滴汇聚而成的,与创作者对生活的关注和艺术的熏陶分不开。动画创作者应准备一个记事本或速写本,将生活中美好的点点滴滴和打动人心的事情以及精彩的画面、设计等有价值的内容记录下来,以备成为自己的创意素材库。

白玉兰奖动画片类别评委凯·本博曾经说过:"动画作品要反映现实人的生活,讲述他们的真实经历,并给人们带去一定的情感共鸣和教育意义。"因此,好的动画作品的人物塑造和故事情节要来源于生活,必须有好的情感承载,其所表现的主题也需要有一定的现实意义,因为共通价值是传播的基础。

一、捕捉生活瞬间

动画创作应该学会从生活中捕捉素材,这是创作的第一步,只有善于撷取身边的生活片断,真实地反映自己的内心,才能让动画的形象设计充满生活情趣,使动画讲述的故事充满真实的情感,让浓浓的生活气息扑面而来,

从而感染观者。许多动画艺术家用一生的经历去探索动画片创作的奥秘,在他们的动画作品中,流淌着生活的细节,流淌着情感的真挚,也反映出他们的世界观和人生观。如果询问他们的成功秘诀,那么,对生活的观察及对生活瞬间的记录,则是每一个艺术家必然要经历的。

动画创作就是反映自己的生活,表达自己的情感,说自己最想说的话。有生活的经历才有好的动画创作。只有从生活中获取动画创作的题材和内容,才有可能创作出具有情感和细节的动画片。而这个过程主要来自于对生活的观察,在观察的过程中,捕捉生活中的瞬间,再经过动画创作者特殊的提炼和升华,使其变成优秀的动画作品。

罗丹说过:"美是到处都有的,对于我们来说,不是缺少美,而是缺少发现。"只要留心观察生活并感受生活,你就会发现这个世界既纷繁复杂,又多姿多彩。在动画短片创作中,对生活瞬间的捕捉同样非常重要,用眼、用心去发现和捕捉生活中的亮点,积极地投身实践,参与生活,理解生活,表达生活,将生活的素材转化为动画创作的内容,动画短片的创作就不再是"无米之炊",你一定会轻松愉快地尽情创作。

卡洛琳·丽芙有哈佛大学视觉传播专业的教育背景,她曾在创作实践中去因纽特人居住的部落记录了珍贵的声音和重要的画面信息,这样我们才会在她的作品《娶了天鹅的猫头鹰》的结局中感受到令人震惊的悲哀:天鹅用教小天鹅游水的方式教猫头鹰游泳,它在远远的地方看着可怜的猫头鹰沉下去,并潜入水中观察猫头鹰下沉死亡的过程。天鹅教猫头鹰游泳完全不适合一个生活在树上的动物的习性。卡洛琳·丽芙用最精练的视觉表现手法概括了这一现象,并且以丰富的想象力、严谨的逻辑性和影像造型方面的视觉冲击力彰显了艺术家的素质。

动画大师迪士尼善于在自然中萃取故事的元素,从而使他创作的动画片充满人情味和大自然的美妙。在动画片《幻想曲》中,无论是小蘑菇的舞蹈还是蒲公英的飞翔,都能感觉到迪士尼作品中独特的观察力、想象力。

动画短片《鹬》获得第 89 届奥斯卡金像奖最佳动画短片奖。据导演介绍,灵感来自他曾目睹过数千水鸟飞离波涛后复归海面觅食的景象。作品中寄居蟹的灵感是在导演同他的孩子在海滩游玩时发现螃蟹而得到启发的。导演希望用这部短片展示亲情与克服内心恐惧的意义。动画制作过程中导演还从美国 20 世纪早期画家诺曼·洛克威尔的画作中获取灵感。之后创作团队又不停地去沙滩上寻找创作灵感,他们尝试去捕捉水下画面,后来还选择去考艾岛取景,以获得更多真实的创作资料。该片的成功说明了捕捉有意义的生命瞬间对于动画创作的重要性。(图 2-9)

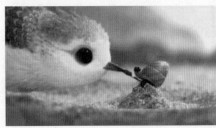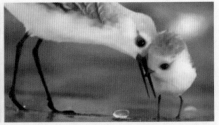

⬆ 图 2-9　美国动画短片《鹬》

对生活中有意义的片段的捕捉,可以是清晨绽放在你窗前的一朵花,可以是你父母操劳的一个背影,也可以是美术馆里引起你共鸣的画等。这些感动你的东西都会成为你记忆的一部分,这些瞬间记录着这一刻的生命状态与情感。将这些感动你的点点滴滴用笔记录下来,储存到你的脑海里。这些感动你的、有意义的瞬间或许会成为日后创作的起点及引发创意的契机,再将这些零散的灵感运用所学的编剧技巧、动画制作知识创造性地呈现出来,这样创作出的作品因源于生活,满含着作者的情感和体验,必然会赢得观众的共鸣。生活的瞬间首先来源于生活。它是平常日子里的一个场景、一点感悟、一次聆听,创作者日复一日的积累和感悟将凝聚在这个"瞬间"之中。

二、捕捉生活瞬间的方法

捕捉到有意义的生活瞬间是学习动画艺术创作的学生都无法回避的问题。面对同样的景物,每个人所接收到的信息是不同的,在认识上会发生不同程度的偏移。杰出的艺术家能发现普通人所忽略和熟视无睹的"美",这是因为艺术家们用自己独特的世界观和思维方式来看待这个世界,看到了普通人所没看到的美。

（一）观察

观察是一个动画师最好的工具之一。我们的周围每天都会发生许许多多有意义的事,也有许许多多令人感兴趣的事物,只要养成观察的好习惯,就会有取之不尽的素材。在那些看似平平淡淡的生活细节中,对生活留意、对世界充满想象力的人会从中观察到与众不同的细节。从观察中你可以学到很多东西。如果你要画一个蜥蜴的动画,就去找一只蜥蜴来,记录它移动时的步伐节奏,记下它在行走、攀爬或甩动尾巴时身体重心是怎样转移的。此外还能学到别的什么吗?比如它是怎么吃东西、睡觉以及和外界交流的。通过观察你可以找出角色、场所和情境的本质。当把它们与自己的生活联系在一起的时候,当它们被赋予情感,被变成故事元素的时候,因它们来自于最真实的生活,就是灵感的最好策源地。

（二）想象

爱因斯坦曾指出:想象力比知识更重要,因为知识是有限的,而想象力概括着世界上的一切,并且是知识进化的源泉。想象力是一切创造力的源泉,人们在探索世界的过程中面对超越人类理解范畴的现象,便拟之为神魔鬼怪之说,于是神话传说就产生了。想象力在文学艺术创作的过程中无时不在。如看到树上有一窝小鸟,鸟妈妈带着几只小鸟,我们可以探究一下小鸟一家会发生什么:它们会争抢食物吗?起因是什么?结局是什么?吃不到食物的小鸟儿会伤心哭泣吗?由此展开推理与想象,一个故事也许就此诞生。想象力是创作的重要源泉。

（三）提炼

捕捉生命瞬间的最后一个步骤是提炼。经过艺术的提炼和加工,最终才会得到动画形象。可以说,经过这个过程得到的动画角色是有意义、有故事的角色。

三、记录生活

如果说表现生活的瞬间是动画创作的灵魂,那么记录生活瞬间就是灵感的源泉。能够完整地记录某一个有意义的瞬间,是我们锻炼观察力的有效方法。这种方法可以使我们获得动画创作中的各种资料,记录生活瞬间是一种开掘资源与获取资料的重要途径。

（一）生活中的感悟

生活中我们不光要记录其中重要的、有意义的事件,还要赋予这些片断以主观的情感介入。记录这些情景最关键的是认识到片断的意义和价值,这些意义和价值往往是包含在短暂的、细微的现象中,这就是生活瞬间。刘勰说:"夫缀文者情动而辞发,观文者披文以入情。"只有通过对生活瞬间的观察,记录这些零散的瞬间,才能使动画创作者积累一定的情感体验,进而准确把握动画形象的内涵,使动画角色变得有血有肉。

感悟，则是灵感的前身。在动画艺术创作中，往往神来之笔是创作者灵感的突然闪现。而如何捕捉到灵感，将它记录下来，最终呈现在作者的作品中，这才是动画作品成功的关键所在。生活感悟是对生活的见证，它能够帮助创作者找到一些难以发现的细节，增强创作者的观察能力，增加实践经验，并完善创作者的思维方式。感悟可以是对大千世界中的某个小小的事件发生一次小小的动情或一点感想，但却是创作者常年生活经验积累的结果。通过感悟收集素材进行动画创作，其取材并不是毫无范围、漫无标准的，知道如何判断及如何选择才是最重要的。因此，感悟生活瞬间是有生活经验、注意观察生活的有心人，在不经意的生活中获得的人生体验，是日常生活的升华。

不管是动画初学者还是动画艺术家，都可把它作为一种有效的搜集素材的方法多加运用。很多知名的动画大师一直把生活感悟当作随时获取灵感的手段，在他们的动画片中，经常能够看到很多细致的生活感悟的痕迹。

（二）记录生活中的感悟

感悟有时可以引发出一个故事情节，完整地记录下它的来龙去脉，把事情交代清楚，有时就是一个很好的创意剧本。生活感悟的具体内容是多种多样的，从主体角色到想象，从背景到动作，都能很好地作为表现感悟的内容基础。

1．记录感悟

记录事件的主体，内容可以只有角色或者只有背景。主体记录最常使用的方法是速写、摄影以及摄像，是一种直接的记录方式。对人或者物的记录，是人或者物的现实写照。对自然现象的记录（如风霜雪雨等），可以表现人或物所处的环境。记录下你所有的灵光一现，无论它是什么。当你看小说、听音乐、洗澡、玩游戏、看视频、刷微博时，那些触动你内心的声音，那些让你产生共鸣的思想，都是你的灵感素材。

有时我们也可以把对某件事的想象记录下来。想象的事物是多元的，日常生活中的小事经常触发我们的情绪。想象记录的具体方法主要有文字、原创性图画等。如可以记录下创作者在某时某刻的心境，想要表达的意愿，由一件事物联想到另一件事物，这都是一种创作心得，甚至可以记录一个奇妙的梦境。

场景中的生活感悟能对故事中所要表现的内容起到陈述和铺垫作用，并为后面的故事情节埋下伏笔。记录背景要能发现大家忽略的细节元素，打造最为可信的动画场景。如现实中的必需品能够增添故事背景的说服力，能表现出不同地域、不同民族的文化色彩，还能表现出不同人物有不同性格的隐藏情节。例如，沙发上、茶几、书柜中的书，也能体现主人的文化背景。表现年代或者地域等特定元素的景物场景设计定下之后，还要靠一些能够传达细节的具体景物的描绘，比如墙壁开裂了，可以看出房子久经岁月的侵蚀，从家里的陈设、使用的物品、床头搭着的衣服上能推测出当时的年代等。

自然界的景物是广阔又丰富的，巧妙地布置细节，可以充实画面内容并增加纵深感。例如，花朵上的蝴蝶或树枝上的喜鹊窝，可以表明周边良好的生态环境；雪地上有动物的脚印，可以使观众对脚印产生丰富的联想等。

动作中的生活感悟除了一个完整的动作之外，还可以包括发生在一个完整的动作之前、之后起补充或者完结作用的瞬间，以便能完善动画的视觉效果。看好了某一个动作，就要用速写、拍照或者个人的记忆力将其完整地记录下来。但是，不同的人做同一个动作是有一定区别的，带有个人的特色，记录这些特色动作能给动画角色添加性格因素。这些动作往往是完整动作中的一个点缀，没有它们，动作照样能顺利进行，但是这些看似多余的动作能起到画龙点睛的效果。例如，把床单从床上拿下来，抖一下灰尘再折叠起来。抖尘的动作不是必要的，却让角色变得更加生活化。

例如,一个女孩总在不经意间抚弄她的发梢,她重复了两次这个动作,第二遍是没有必要的,但是,这可能是她习惯了的小动作,重复的动作使角色的性格更加突出。

2. 整合记录

感悟需要记录者迅速掌握事件的精华所在,记录下闪光点。只有持之以恒,才能将生活中的每一点感悟牢牢把握。

首先要养成记录的习惯。生活中有许多美好的瞬间,这些瞬间最动人的地方是情感的真实性,充满着丰富的细节。然而,这些瞬间转瞬即逝。养成记录的习惯是动画创作者必须要经历的一个过程,最后再对原始素材进行揣摩加工。

下一步通过整理记录,使零散的生活感悟变得充满意义。回顾感悟发生的过程,在这个过程中,需要明确哪些是典型人物和典型环境,哪些是真正打动人的瞬间感悟,哪些在创作过程中可以省略,从而使作品中的故事节奏更加紧凑。哪些需要进行放大和夸张,一方面满足动画创作规律的需要,另一方面放大细节和题眼,并获得情感共鸣。整理记录的过程也是一个思想提炼的过程,可以很好地梳理记录者的创作思路,也为故事的形成打下了良好的基础。

整合记录是在记录感悟过程中至关重要的一个环节。一部好的动画作品,并不是一次生活瞬间的感悟或者一次事件的记录就能够完成的,而是由无数个偶然事件,最终经过作者的加工和整合,在无数次修改和润色的基础上诞生的。将多次记录串联起来,反反复复地观看、创新、整合,就可以从这些素材中提取一个有创意的故事。这个故事中的场景可能来自于一次记录,而事件却是从另一次记录中得到,而其中的人物和一些细节,或许是从另外一次事件中提取的,这就是整合的依据所在。整合记录不但保留了记录的原始素材,而且促使创作者对这些素材进行回想,增加了进行创作构想的可能性,也增大了优秀故事发生的概率。

四、从现象中发现意义

作家路遥从各种平凡的生活细节中发现人性的光辉及各种弱点;宫崎骏从美食街的各种现象中发现了人类世界的罪孽起因而创作了《千与千寻》这样经典的作品。平凡的现象蕴含着不平凡之处,我们需要的是一双发现闪光点的眼睛,这对于动画创作者是非常重要的。

现实生活是一切美的事物的根源,别林斯基说过:"在活生生的现实里有很多美的事物,或者更确切地说,一切美的事物只能包括在活生生的现实里。"从现实中发现某种事物的美好和意义,意义就是现象中包含的内容和价值,即有价值的内容。如加拿大籍华裔导演石之予从母亲包的包子这一中华美食中认识到母爱的多种意义而创作了《包宝宝》(2019 奥斯卡最佳动画短片)。在这个 8 分钟的作品中展示了各种有意义的内容:一是中国美食"包子",也指中国父母心中的"宝"——孩子;二是演示了中国父母对孩子的过度控制。

《包宝宝》中的小包子就是孩子的象征,在无数的中国家庭中,孩子就是家里的宝,捧在手里怕摔了,含在嘴里怕化了,从小到大被父母宠爱有加。短片中的每个情节都充满了父母与孩子之间刻骨铭心的爱。导演石之予正是在父母的宠爱和呵护下长大成人,她对父母的这种宠爱感受极为深刻,在动画中的很多地方都体现了这一点。比如,包宝宝跟着包妈妈出去打太极,被小狗叼走了,包妈妈就赶紧去追打小狗,并把咬扁的小包子细心揉好,还给它买了爱吃的面包让它吃饱。这样一系列的画面把包妈妈对小包子的宠爱表现得淋漓尽致。有作家曾经说过:"母爱是多么强烈、自私、狂热地占据我们整个心灵的感情。"《包宝宝》中的包妈妈正是无数中国妈妈的缩影,对孩子的关爱远远超过了爱自己,舍不得孩子受一点伤害,宁愿自己受委屈也要管好孩子,这样的爱太沉重!(图 2-10)

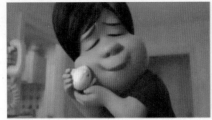

图 2-10　美国动画短片《包宝宝》

《包宝宝》短片中有一幕特别惊悚的镜头——当成年后的包宝宝带着女友执意离开家门出去过日子的时候，包妈妈十分舍不得，但是又拗不过他，一气之下就吃了包宝宝。这部短片不仅仅向我们展示了中国父母对孩子的宠爱，而且演示了中国父母对孩子的过度控制，管孩子管得太多，让孩子感觉不到自由，所以成年之后就会变得更加叛逆。导演石之予在接受记者采访的时候曾经说过："我特别理解包宝宝的叛逆，亲情诚然宝贵，但父母过于无微不至的爱有时候会让孩子喘不过气来。"过度控制的爱不是真正的爱，只有懂得理解和尊重，才能让孩子获得真正的自由。父母对成年的孩子一定要学会放手，让他们自己去乘风破浪。

《包宝宝》不仅让人热泪盈眶，而且给人以启迪和深思，这不仅仅是导演石之予真实经历的写照，也是千千万万个中国家庭的真实写照。观者应该从中学会反思：父母对孩子的爱一定不要过度，适当放手，懂得理解和尊重，才能让孩子在爱中自由幸福地成长！

五、案例分析——从素描本中诞生的《午后时光》

（一）主题立意

爱尔兰动画短片《午后时光》于 2019 年获得奥斯卡最佳动画短片奖提名，由爱尔兰导演露易丝·巴格纳尔执导。作为一名女导演，露易丝有着女性特有的细腻情感，短片围绕着"亲情"这一主题，描述了一个患有老年痴呆的老奶奶在短暂的下午茶时光，沉入回忆旋涡的故事。依靠碎片化的记忆记起了女儿的名字，最终她们母女幸福地拥抱在一起。带给观众伤感、温情、感动的同时，也唤起人们对患有阿尔茨海默症这一人群的关注。

（二）短片创意来源于生活记录

《午后时光》的导演露易丝创作这部影片的灵感来自于自己的生活感悟及幼时的记忆，她在接受采访时曾说过："我曾经观看纪录片并阅读有关老年痴呆症的资料，这让我想起了我小时候看着父母照顾我奶奶和外婆，奶奶和外婆都没有老年痴呆症，但也常常出现记忆丧失的情况。"导演露易丝是爱尔兰人，因为历史的原因，爱尔兰和英国有着千丝万缕的联系。而在英国，痴呆症已经成为老人的主要死亡原因。因此，我们可以感受到导演对老年痴呆失忆人群的关怀，以及呼吁全社会对这一人群情感需求的关注。

她从自己与祖母的相处经历中汲取灵感，设计了作品中的女主角艾米丽。导演在小时候与自己的祖母十分亲近，但随着年龄的增长，她日渐意识到自己对祖母知之甚少。她从未将祖母看成一个已然完整度过一生的女人，而只把她看成自己的祖母。她时不时地会思考这个问题，进而想要更深入和全面地去了解祖母的过去。由此可见，导演从所处的社会背景以及个人的生活经历、生活体验出发进行动画的创意创作，作品主题与观众在心理上产生共鸣，更加能使作品具有艺术价值和现实意义。

导演平素工作时就有将自己脑中的动画角色先记录并画在素描本上的习惯。通过这样的记录方式，她不断地完善心中的创意，并将其变成动画的脚本。在制作《午后时光》的过程中，也有许多原先在素描本上的涂鸦最

终被沿用到了动画当中。比如，艾米丽与其身边的色块互动的设计，以及这个角色的无重力感等。她试图在设计过程中寻找出一种表达流动感与动态感的方式。（图 2-11 ～图 2-13）

✛ 图 2-11　导演露易丝·巴格纳尔《午后时光》的素描草图 1

✛ 图 2-12　导演露易丝·巴格纳尔《午后时光》的素描草图 2

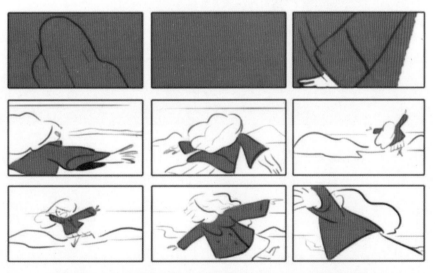

✛ 图 2-13　导演露易丝·巴格纳尔《午后时光》的素描草图 3

短片风格鲜明,艺术团队将其设计焦点放在了作品的光线以及色彩设计上,而这也帮助整个团队最终解决了如何展现艾米丽不断穿梭于过去的记忆与现在的场景之间的问题。(图2-14)

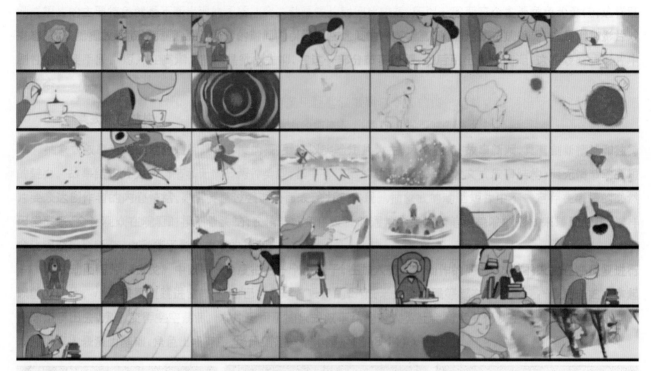

⊕ 图2-14　爱尔兰动画短片《午后时光》的故事版

团队设计出了一种可以串联现在(艾米丽所在的房间)、艾米丽的潜意识(具有无重力感、具有开放世界特征的意识世界)以及艾米丽记忆中的多个场景(动态、生动的记忆场景)的艺术风格。而区分这些不同场景的最主要线索就是它们独特的色彩。色彩的区别既是各个场景的独特象征,同时也是指引艾米丽探寻记忆深处的线索。(图2-15和图2-16)

⊕ 图2-15　爱尔兰动画短片《午后时光》的场景设计

露易丝·巴格纳尔希望动画的角色设计可以做到简明且富有表现力,并同时能够保留素描本上所设计的风格。而她的做法就是选择不使用传统视角的角色设计图。她在设计图中为角色设计了更多柔性的动作,并从不同的视角进行创作。这一方式使动画师得以跳出思维的既有框架,使角色的人物以及动作设计有了更多发挥的空间。(图2-17和图2-18)

✛ 图 2-16　爱尔兰动画短片《午后时光》的色彩概念设计

✛ 图 2-17　爱尔兰动画短片《午后时光》的女儿人物造型设计

✛ 图 2-18　爱尔兰动画短片《午后时光》的奶奶在少女时期的人物造型设计

少女时代的造型在一部分场景中,动画团队故意忽略了一些人物本身的具体细节,但是这并不会影响观众从中读出人物的情感表达。

艾米丽与动态的场景设计,艾米丽所在的那个房间是整部作品中最为关键的一个场景,也是作品中最为稳定的场景,艾米丽的思绪也多次回到这里。(图2-19)

⬆ 图2-19　爱尔兰动画短片《午后时光》的场景结构图

这一场景在动画中是动态的,观察这一房间的视角以及射入窗内的阳光都是随着剧情的推进而不断变化的。观众可以从中察觉到时间的变化,过去与现在的界限也变得越来越模糊。初期,动画团队将这个房间设定为一个结构明确且稳定的场景,并在其中使用了平视、固定的舞台镜头。但随着记忆与现实慢慢重叠,这一场景开始扭曲变形,就如同艾米丽的记忆一样。(图2-20)

⬆ 图2-20　爱尔兰动画短片《午后时光》的场景图

房间中的灯光也很重要。具体来说,阳光通过窗户射入的位置是不断变化的。开始时,艾米丽只有半身处在阳光中;而到了故事的结尾,艾米丽全身都沐浴在了阳光中。(图2-21)

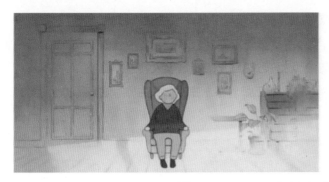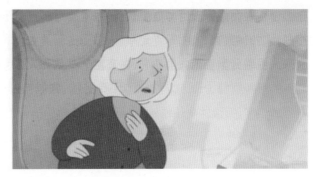

✿ 图 2-21　爱尔兰动画短片《午后时光》中光线的运用

（三）叙事结构、镜头语言分析

1．倒叙的叙事结构

短片在叙事上采用了时间线倒叙的手法，现实与回忆交错式闪回切换，通过鲜明对比突出老人失去记忆后的悲哀。影片开头我们看到的是一个独自坐在沙发里的老人，随后门被打开，一个叫"凯特"的女孩进来给她端来了下午茶。老人一不小心将饼干掉入奶茶，她看着杯子里荡起的涟漪，思绪沉入了记忆的旋涡，故事就此展开。倒叙的结构常常用来交代过去发生的故事，这种叙事结构会打乱观众按照起、承、转、合的逻辑顺序来理解的节奏。在这部电影里，随着老人回忆的加深，过去珍贵的记忆随之而来，每段回忆代表她不同时期的经历，随着每段画面的展开，故事的主线也逐渐清晰地浮现出来。短片通过现实与回忆的切换，把老人不同人生阶段的鲜活记忆与现实进行对比，从而巧妙地对情节的展开进行重构。

"对比蒙太奇"的剪辑和组合形式，将多个不同时空的回忆与现实进行鲜明的对比。老人想起了年幼时和父亲一起在海边玩耍的情景，一袭红裙的她在沙滩上尽情奔跑，用木棍写下自己的名字"艾米丽"，她眺望大海的尽头，视线随着一艘驶向远方的轮船憧憬着未来的世界，当她捞起水洼中一块闪闪发亮的石头，画面一转回到了现实，手里的石头也变成了饼干。之后凯特给艾米丽拿来了她旧时的书本，艾米丽看着这些书思绪又飞回到了少女时期，她和好友飞快地踩着脚踏车，在层林尽染的枫林中穿越而过。回忆是如此美好、短暂，画面又闪回到了现实。艾米丽在回忆中，她想起了曾经和爱人相知相恋的甜蜜时光，想起了那些在爱人离去后独自悲伤的岁月，想起了她生下女儿独自抚养，以及陪伴她成长的时光。随着回忆的画面一幕幕展开，她人生中重要的往事也依次呈现出来。最后画面一转又回到现实，艾米丽认出了凯特就是自己的女儿。

该片通过交错式闪回的叙事结构，现实与回忆的来回切换，运用"对比蒙太奇"的剪辑组合手法，这种反复并列的手法，使艾米丽年少时的无忧无虑和现在失去记忆的状态产生强烈的对比，也使该片颇具跳跃性。虽然事件叙述的顺序被打乱了，但时空关系却交代得很清楚，叙事上也很符合逻辑关系。从视觉上来说，相比按照时间或事件发生的逻辑顺序去阐述，更加能够传递情绪。

2．丰富多变的镜头语言

在现实画面中多运用近景系列的静止镜头，而在回忆画面中大量地使用运动长镜头，静止、运动镜头交错切换，在视觉上推动了剧情的发展，引领了观众在视觉节奏上的变化，从而引发了观影者的情感共鸣，也增强了作品的表现力和感染力。

影片在现实部分运用了大量的特写、近景的静止镜头。如影片开头从近景镜头里可以看到老人独自坐在沙发上神情怔怔的。在导演采用的这种镜头下，周围空间环境和背景被弱化，老人的面部表情和情感成为被刻画的重点。在老人每次看着不同物品而陷入回忆之时，以及结束回忆闪回到现实之际，导演都采用了这样的镜头。这

样的镜头可以拉近观影者和画面中老人之间的视觉距离和心理距离,并在主观上产生亲近感和介入感,对于影片也起到了衬托主题及渲染气氛的作用。

而在影片回忆时空的部分,导演在展现艾米丽活动场景的时候,大量运用从远景到近景的运动推镜头以及从近景到远景的拉镜头,来对艾米丽不同时空的不同活动进行描述。比如,童年时期的艾米丽用木棍在沙滩上刻下自己的名字,海浪冲向正在沙滩上玩耍的艾米丽的画面,采用了从远景到近景的推镜头。而在艾米丽结束回忆回到现实时,则采用从近景到远景的拉镜头表示回忆的远去。这样的镜头呈现方式使观众感受到艾米丽不同的内心活动和情绪状态。(图2-22)

⊕ 图2-22 爱尔兰动画短片《午后时光》中各个时期的艾米丽

3. 不同的色彩基调对比

色彩基调对比象征着老人不同人生阶段的内心状态和性格命运,从而推进了故事情节的发展和作品的节奏变化。影片中现实的部分老人穿着红色的衣服坐在一张草绿色的沙发上,暖暖的阳光透过大玻璃窗照在她身上,整个屋子是以黄、橙色为色彩基调。黄色是象征阳光的色彩,表现明快、乐观的情绪。导演采用这种暖色的色彩基调和明亮的光线,在视觉效果上会让观影者心生暖意。

老人回忆的部分分为三个阶段:幼儿时期,无忧无虑的艾米丽在父亲的陪伴下在海边玩耍;少女时期,她和好友骑自行车享受美好秋日时光;青春时期,她有了幸福的家,可好景不长,她失去了爱人,但让她欣慰的是她有了一个可爱的女儿。在这三段回忆的画面中,色彩基调多以白色、淡绿、浅红这些比较浅淡却又明亮的颜色,突出了老人的记忆虽然美好却已经远去的事实,每段回忆的不同的色彩基调象征着主人公不同的心境。而在爱人离去的那段回忆则采用了墨绿和深蓝这种冷色基调,用来强调女主内心的悲伤。

影片中每次回忆和现实来回切换时,回忆的画面中无论是浅色的明亮基调,还是深色的悲伤基调,都与现实中散发着暖意的黄色基调形成鲜明的对比,反映了不同时空状态下主人公的内心状态和性格命运,由此也形成了节奏鲜明的空间对比,也为情节的推进和作品节奏的变化添加了催化剂。

4. 影片中的隐喻和象征

(1)故事内容的选择和人物塑造贴近生活,引起观众的共鸣。通过短片的内容,我们可以感受到导演对故事情节的取舍,导演选择有代表性的四个人生阶段:童年、少年、青年和老年。每个人的人生都会经历这四个阶段,通过不同时期人物形象的塑造,以及故事情节的设置,我们可以了解到人物的性格,从而感受到情节的冲突,并展开想象的空间,多层次地解读导演为什么要塑造这样的形象,以及这样的人物形象传达了什么样的思想。通过这些问题,我们对电影的主旨也会有更深层次的解读。(图2-23)

⊕ 图2-23 爱尔兰动画短片《午后时光》

（2）与主题匹配的背景音乐，以及电影象征符号的运用。这部短片中的背景音乐在不同时空也有着截然不同的特点。在现实的时空中，场景的节奏很缓慢，背景音乐也轻到几乎可以忽略不计，只偶尔有三两声单音节的琴声缓缓飘过，这与老人迟缓的思维活动高度吻合；而当老人的思绪因不同的媒介而沉入回忆之时，音乐节奏明显加快，旋律悠扬，让我们的身心也跟着沉入旧时的场景之中。不同时空中主人公的不同状态、心境情感和背景音乐的完美结合，使得作品的表意功能得到了成倍的增长，也增加了画面中时空的真实性，让观众有了身临其境之感。

影片中隐喻和象征的使用，比如在艾米丽和爱人甜蜜相拥的场景之后，风吹起了她爱人的帽子，帽子在空中回旋了两圈掉落在地，这段过程采用的是一个运动长镜头来加以呈现。爱人的帽子掉到了地上隐喻着他失去了生命。在短片中这种象征符号的运用还有很多，比如艾米丽在经历爱人去世的悲伤之后，她登上了海边一块高高的岩石，面带欣喜双手伸向天空；随后汹涌的海浪冲向大石，当海潮退去之时，一个圆圆的肚皮浮出水面。这里圆圆的肚皮暗示着艾米丽的怀孕，所以她才会面带欣喜双手伸向天空来感谢上苍，而汹涌的海水预示着她独自抚养孩子的艰辛。艾米丽站在一个黑漆漆的山洞口，也隐喻艾米丽生孩子的时刻。由此可见，电影的取景框中出现的各种事物不是简单地记录生活，而是导演根据特定的主题，按照叙事的需要，依据美学原理来创作动画，内容来源于生活又高于生活。（图2-24）

 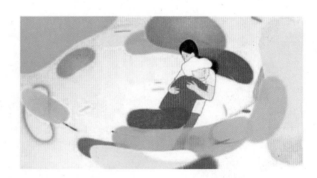

✿ 图2-24 爱尔兰动画短片《午后时光》

这部动画短片通过艾米丽不同人生阶段的回忆与现实中失忆状态的对比，让我们感受到亲情对于患有阿尔茨海默症失忆老人的重要性。

第三节 动画短片的题材与分类

由于动画短片自身的个人化、多样化、实验性等特点，形成了与其他视听艺术不同的主题创作特征，可以分为主题型、叙事型、非叙事型（文学型、音乐型、抽象型等）。对内容的研究更多的是要探究动画还能以哪种艺术形式或方法来加以表现，并且探询如何表现的问题，这种研究方向可以起到扩展创作手法的作用。另外，针对内容中的某一项进行充分的展现强调，放大达到一种夸张的艺术境界，这也是动画艺术短片在内容上的创作思路。

任何一部影片第一步要考虑的就是主题和情节，不同的题材反映不同的主题。如果观众看不出影片讲的是什么，那么导演就很难与观众进行交流，从而也无法将自己的创作意图传达给更多的人。加拿大动画艺术家弗雷德里克·贝克说过："我认为所有动画片都应该富有思想。现在很多动画片缺乏思想，缺乏美好的创意和想象力。我想传达出思想，让人们去思考和去做点什么。"艺术动画短片的创作方式灵活，在主题方面受限比较少，可以有更多的方向去挖掘，去追寻人类的价值。可以看出，动画在鼓励积极奋进、赞美人性中的美好等方面一直发挥着

重要作用,而艺术动画短片中的主题更是在作品的创作中起到了灵魂的作用。

好的主题思想是制作一部好的影片的开始。主题内容的类型多种多样,可以是对社会的评论,可以是对哲学思想的探讨,可以是一种观点看法,甚至可以是一种情调和感觉。动画导演更像是造物主,是他构想出了动画中神奇的世界万象,让人们在精神上进行了一次次富有冲击力的文化旅行,而这就是动画艺术的价值所在。在如此广阔的题材中,要想脱颖而出,则更需要提炼动画的主题内容。动画短片所阐述的主题多种多样,有情感类、幽默类、探索类、哲理类等,下面分析几种常见的类型。

一、哲理类

从内容的探索来说,表现一定哲理的动画短片占有重要的地位,这一类影片将人类高度抽象的哲思演绎出生动的故事;或是将一般的生活现象高度抽象化、象征化,来使观众从中感悟到某种哲理。

如捷克斯洛伐克动画导演杰利·川卡创作的木偶动画片《手》就表现了手与偶人之间复杂的服从与操纵的关系,隐喻在社会中一些人的存在其实只是一种傀儡,在一只无形的"手"的驱使下从事自己并不愿意做的事情。作品希望引发人们对现实社会弊端的冷静思考。(图2-25)

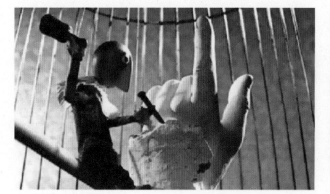

🔘 图2-25 捷克斯洛伐克动画短片《手》

二、对人类发展及社会生活的思考类

动画艺术作品力图与社会现实建立某种联系,并进行自我反思。如美国动画短片《科技的威胁》讨论了人和机器的关系。机器原本是为人类服务的,结果却成了人的对手,并抢走了人的地位。这种讲述科技对人类生活带来影响的影视作品有很多,表达了作者对科技和人类关系的思考。(图2-26)

🔘 图2-26 美国动画短片《科技的威胁》

捷克斯洛伐克的动画大师史云梅耶的动画作品《对话的维度》《无聊话语》等,就以动画短片的形式对日益工业化、物质化、消费化的社会现实与文化思想进行意识上的探讨。他在《波希米亚的斯大林主义之死》中通过象征性的黑色幽默手法,表现了第二次世界大战到 20 世纪 80 年代苏联的政治与工业体制,对于包括捷克斯洛伐克在内的东欧国家社会文化产生了深刻影响。

三、追求梦想类

以法国动画短片《猫的梦想》为例,主角猫先生生活在一个枯燥的城市里,做着平凡的守灯人的工作,他每天的工作就是清晨走出家门,去熄灭一个个路灯。猫先生平日眼睛里充斥着惯性的呆板,但他十分热爱钢琴和音乐,每次下班时经过琴行,隔着玻璃窗,猫先生默默凝视着可望而不可即的钢琴,大眼睛里充满了对梦想的渴望。当他回到简陋冷清的住所后,双手伴随着留声机传出的音符凭空弹奏,兀自陶醉其中。他在脑海中畅弹着那架钢琴,旋律如流水潺潺流淌在空气中,浸润着简朴房间的每一个角落。当猫先生沉迷在自己的幻想中,给他的听众小金鱼演奏时,老旧的留声机经常出现故障,一次次将猫先生从幻想中拉回现实。在那一刻,他多么希望有一架自己的钢琴可以弹奏美妙的乐曲啊。贫穷不失美好,卑贱不失理想,至少有梦想。短片传达的主题可以让我们更坚定一些。(图 2-27)

⬆ 图 2-27　法国动画短片《猫的梦想》

四、情感类

(一)亲情

日本动画导演加藤久仁生的作品《回忆积木小屋》,整部影片像暖黄色调的老旧画册。讲述了在洪水席卷地球之时,世界变成一片汪洋。一位老人孤独地生活在这个世上,水位不断上涨,老人只能不断加盖房子。在搬运家具时,老人的烟斗不慎掉落水中。老人潜水取回烟斗时,打开了记忆的闸门,往日的回忆不断涌现。老人无法自已,寻找那些早已沉在海底的珍贵记忆。全片寓意深远,安静温暖。(图 2-28)

⬆ 图 2-28　日本动画短片《回忆积木小屋》

类似题材的短片还有《父与女》《摇椅》《安娜与贝拉》《三姐妹》等。这些片子长短不同,风格迥异,但都抓住了观者心灵深处最敏感的地方,亲情永远是驻留人类内心深处最重要的情感。这种短片能唤起和激发观众心中对亲情的珍视,具有打动人心的力量。

（二）爱情

爱情在各种文艺作品中最为常见,动画片也不例外。如来自俄罗斯康斯坦汀·布朗兹的《厕所爱情故事》,用简简单单的线条刻画出了平凡又深刻的真谛:渴盼爱情降临的人们不要盲目地去找,请多留意一下身边的人。(图2-29)

✚ 图2-29　俄罗斯动画短片《厕所爱情故事》

另外《章鱼的爱情故事》《电扇与花》等短片也都表现了人们对于美好爱情的向往和随之而生的一往无前的坚强勇气,他们的世界因为有爱而美丽。在这里作者从另一方面表明了对爱情的信任和对美好的向往。

五、战争反思类

意大利动画短片《蝗虫》用8分钟再现了人类从蒙昧时期到开化时代的所有"文明"进程。8分钟的短片贯穿了古代到现代,西方到东方,野蛮到文明,并传达了"随着年代的递进,武器的级别越来越高,但它作为人类征服同类的称霸法宝的杀戮本质从没改变过"的信息,并探讨了人类自以为是的胜利者为什么在大自然面前总是失败者的话题。创作者用最简练精当之笔,赋予动画最深沉宏大的主题。(图2-30)

✚ 图2-30　意大利动画短片《蝗虫》

在《坠落的艺术》里,领袖用死者的照片编辑成的舞蹈真是惊世骇俗,战争不过是阴谋家和野心家精心编排的欢快的舞蹈。现在人类对战争的思考越来越深入,战争是对人性、生命和自由最无情的摧残。

六、对常规认识的颠覆性思考类

法国剪影动画片《王子与公主》共有6个故事,其中第三个设定的故事结局具有颠覆性,故事主人公王子与女巫就不是传统意义上的王子与女巫的形象。王子从一开始就是一个会察言观色、精于算计且会独立判断的冷静形象。面对众人一次次攻打女巫的城堡,王子始终没有参与,他始终坐在树上观察、再观察,思考、再思考。终于他决定不战而屈人之兵,去和女巫做朋友。他敲响了城堡的大门并进入女巫的城堡,王子了解到女巫不但不可怕,而且她爱好广泛,懂文艺,会设计机器,会打理花园,会做菜,并且风姿绰约。尤其是她的城堡简直是一个能攻

能守,自给自足的坚固王国。冷静的王子终于决定迎娶女巫为妻,与其做一个迎合公主的驸马,还不如娶拥有神奇本领的女巫,这个结局超出了人们的预料。(图 2-31)

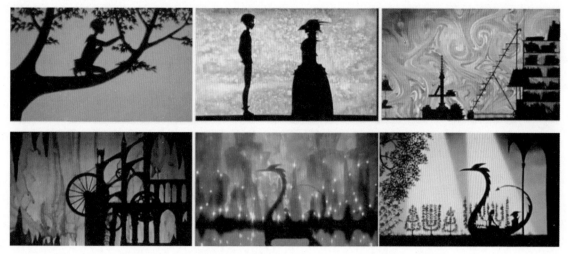

⊕ 图 2-31 法国剪影动画片《王子与公主》中的第三个故事

七、史诗类

表现史诗类的动画作品不多,会比同类型的影片长一些。所谓"史诗"是指这类动画短片的内容往往涉及重大的历史事件或展现了广阔的历史画卷,使人们在凭吊先人、感怀历史的时候能够感受到一种崇高或悲壮的美感。

加拿大动画家弗雷德里克·贝克创作的《种树人》讲述了一位孤独的种树人凭着一己之力和毕生的时间,把荒地改造成森林,化腐朽为神奇的感人故事。作者用素描与淡彩结合的方式,利用推、拉、摇、移等镜头手段进行制作,镜头转换用动画的渐变来完成,这就形成一个优美的长镜头叙事风格。该片的长度为 30 分钟,作者绘制这部影片花费了 5 年的时间,已经达到实验短片长度的极限。影片播出后,观众深受感动,直击人心,人们纷纷仿效,由此掀起一股植树的浪潮。(图 2-32)

⊕ 图 2-32 加拿大动画短片《种树人》

弗雷德里克·贝克是一位长于史诗类动画片的导演,他的另一部动画艺术片《大河》讲述了美洲大湖及其河流的开发历史,也是一部史诗类的经典动画片。

苏联的动画导演伊万·伊万诺夫·瓦诺和尤里·诺斯坦因制作的影片《克尔热茨河之战》是一部有关战争的作品,影片的绘画形式采用了14—16世纪俄罗斯圣像画和壁画的风格。影片的叙事没有过多地强调细节,因此显得大气磅礴、情感充沛,一种民族英雄主义的气概贯穿了影片的始终。中世纪人物画的造型为影片提供了一种宗教式的、单纯化的情绪,作者充分利用这一点来组织与结构影片,取得了好的效果。

八、人与自然类

随着人类文化的进步,人们越来越发现自然绝不是被动的存在,而是一个博大的系统,而人类只是这个系统中一个并不具有绝对意义的角色。如果人类妄自尊大,无视自然规律,最终必将把自己送上毁灭的道路。

日本动画导演手冢治虫制作的动画《森林的传说》,用诗意的手法讲述了人类进入森林后发生的故事。安宁寂静的大森林开始遭到人类的入侵,粗壮的树木被砍伐,链锯喧嚣刺耳,动物们惊恐逃窜。影片中当众森林精灵前去同人类谈判时,人类的代表居然是一个貌似希特勒的纳粹形象。希特勒代表了杀戮、疯狂和征服一切的野心,影片将这样的形象作为人类的代表,可见导演对于人类的行为的深切反思。影片以柴可夫斯基的第四交响曲贯穿始终,通过音乐来诠释影片的故事。(图2-33)

⊕ 图2-33　日本动画片《森林的传说》

九、隐喻政治类

动画短片《学走路》中讲的是关于"受难的小人物"的故事。如果不考证创作背景,单看《学走路》的故事,我们可以感受其中的轻松、幽默,不会想到蕴藏在故事背后深刻的内涵。然而,在萨格勒布近30年的动画创作史上,艺术家往往是带着政治任务去创作的。一个又一个的动画作品所隐喻的是南斯拉夫人民维护国家独立完整的主权的决心。艺术家采用含蓄的表达方式,借"受难的小人物"来表达思想。《学走路》采用了象征性手法,主题思想是反对某些超级大国指手画脚,企图用一种强制的手段来限制南斯拉夫的发展模式,非常有现实意义。(图2-34)

✛ 图2-34　萨格勒布动画短片《学走路》

十、实验探索类

实验探索主要指那些没有情节及不设主题,以探索动画形式为主要目的的动画短片,尤其是早期的动画短片,这种类型非常多。对动画艺术短片的探索还表现在内容和形式两方面进行创作研究和创作延伸。有对动画的视觉形式、动画的节奏语言和动画表现手法的探究,还有利用不同的材质来表现色彩、质感与光影,利用抽象的图形来表现动作的流畅、滞涩与幅度的大小,以及对动作的节奏快慢和停顿等的探索,这些探索在动画艺术短片的技术发展方面具有不可磨灭的贡献。

时至今日,还有很多动画艺术家制作各种不同形式的实验动画短片,探索新技术下动画的发展空间和可能性。如波兰动画艺术家亚利山大·布莱瓦的动画短片《天鹅》(图2-35)就是对沙子这种材质的动画表现力的探索,沙子流动的画面美和法国著名作曲家圣桑的作品《天鹅》的结合,完美地表现出这首曲子的悠扬和婉转。

还有一种形式也是属于探索题材的,即对动画与绘画、动画与声音之间的探索。一段美妙的音符、一块绚丽的色彩都可以成为动画家创作的来源。意大利动画导演朱赛帕·拉格纳的《悲伤圆舞曲》就是对声音与动画相结合的探索。而法国动画导演苏珊·吉瓦什的《鸢尾花》则是通过对凡·高的名著《鸢尾花》的重新演绎,探讨绘画和动画艺术相结合的表现力。

✛ 图2-35　波兰动画短片《天鹅》

动画艺术短片是比较个人的创作,也是个人情感的表达。在进行创作时虽然不需要考虑商业和票房,但是要考虑到创作者个人的情感表达能有多少被观众所接受。在动画艺术短片创作中,创意(剧本)尤为重要,它是成就一部短片的基础,而题材则是创意的思想核心。不同的题材会有不同的情感表达和制作设计方向。动画短片自身具有时间短、绘画性强和表现形式多样的特点,我们在创作动画短片的剧本时一定要把这些因素考虑在内。不要盲目地编故事,而是要寻找适合动画短片表现的题材内容。世界是多元性的,每个人都有自己的思想,所以才能区别于他人,动画短片的主题则是无穷无尽的,上面归纳的只是经常见到的一部分,还有更多的是需要我们用心来慢慢感悟。

第四节　动画短片的形式与分类

一、从传播途径角度分类

动画短片按播放方式分类,主要分为影院动画短片、电视动画短片、实验动画短片、新媒体动画短片、广告动画短片、游戏动画短片。它们的共同点是通过造型艺术构成影像形式,通过电影语言构成故事结构,利用逐格方式处理画面;不同点是形象风格、叙事方式、影片长度、质量标准、工艺精度、生产周期等方面都有各自的特点。

(一)影院动画短片

影院动画短片一般是指在电影正片之前加映的动画短片或直接在影院上映的动画短片。在电视普及之前,我国的动画片大多都是这种播放形式。它是以电影屏幕的制作精度为标准去制作的,是制作效果最好的动画短片。随着时代的发展,动画产业分工逐渐细化,这类短片越来越少,但是其制作精度与品质却越来越高,已经可以与商业影院动画长片媲美了。

最具代表性的是奥斯卡历届最佳动画短片,每一部短片都创意新颖、制作精良、寓意深刻,可以说是短片里有大世界。但是该奖项的参评规则规定:"影片参赛之前必须在影院举行为期一周的巡演,在影院上映之前先在网上播放的影片将不能参加奥斯卡奖的评选。"正是这一原因,影院动画短片成为动画制作公司展示实力的手段与进军制作影院动画长片的敲门砖。美国皮克斯动画工作室2016年推出的三维动画短片《包宝宝》作为贴片,在《超人总动员2》正片播放前放映,获得第91届奥斯卡金像奖最佳动画短片奖。(图2-36)

⬆ 图2-36　美国动画短片《包宝宝》

影院动画短片的特点是制作精度高,生产目的明确,制作周期长,制作技术含量高,人才与资金投入多,制片风险大。

(二)电视动画短片

随着电视这一媒体的兴起与普及,很多制片厂把原来在电影院加映的动画短片重新组接后卖给电视台,从而形成了一种新的动画类型——电视动画短片。电视制片商在这种短片中看到了丰厚的利润,并使其形成产业,创立了适合自身发展的制作方式,主要表现为制作工艺的简单化,这样电视动画相比影院动画的品质就下降了很多。

但是电视媒体的独特性造就了一套全新的电视动画短片创作模式:动作设计及背景制作简单化,色彩鲜艳醒目,不求逼真自然。除此之外,电视动画短片的叙事结构也相对简单,采用多集叙事。一般总长度有26集、52集甚至更多集。分集长度有10分钟、22分钟、30分钟等不同规格。如《猫和老鼠》《聪明的一休》《大头儿子小头爸爸》《鼹鼠的故事》等。在叙事时,可以分集叙述一个漫长的传奇故事,以人物性格为故事发展线索,

如《哪吒传奇》《西游记》等；也可以用固定的造型形象讲述相对独立的故事，如《猫和老鼠》《哆啦A梦》等。

日本作为电视动画的生产大国，在继承和发扬电视动画的快速创作模式以及商业效应的同时，采取了倒过来做的方式，即先用低成本、制作要求不高但追求数量的电视动画片，以此考察收视率和观众市场，如《哆啦A梦——铁人军团》《幸运女神》都是用这种商业模式来操作的，然后再决定是否制作影院版的同名动画片。这在日本的大多数动画公司已成为一种惯例，并影响了全球各国的电视动画的制作。

虽然电视动画已经成为世界产量最大的动画片种，但其对画面影像质量、动作设计、声音处理等工艺技术要求相对宽松，没有规定性的欣赏环境和观众群，生产周期短，投入资金相对较少，这些因素造成了大多数电视动画的品质不如影院动画短片质量高。

（三）实验动画短片

回顾动画发展的历史，应该说动画的制作技术是从实验动画开始的。从1906年的《一张滑稽的脸》开始，实验动画就从内容和形式上进行了探索。虽然今天的实验动画片更趋向学术探讨的特点，但对未来动画的发展仍具有很强的启示性和预见性，为主流的商业动画影片提供了新的创作手法和表现形式，有效弥补了商业动画不敢涉足的领域。很多商业动画影片形式都是实验动画不断探索的结果。如三维动画在21世纪初实现了技术的成熟，三维动画由实验动画片探索的形式蜕变成了商业动画影片的表现形式。

实验动画短片很早就出现了，到了20世纪五六十年代空前繁荣起来，这种类型的动画片因为只在学术研讨会或者电影节上展示，所以又被称为艺术动画短片。实验动画片的形式多种多样，可以用绘画的方式制作，也可以用黏土、纸板、橡胶、毛线、木偶、剪纸、日常用品乃至真人影像等制作（图2-37）。

❶ 图2-37 实验动画短片

（四）新媒体动画短片

伴随着科技的飞速发展和人们对信息量的需求，网络、手机、MP4等新媒体逐渐成为人类快捷联系、实时沟通的互动传播平台，动画搭上了新媒体的快车，新媒体动画便应运而生。目前依托网络和手机的新媒体动画短片最受人们关注。MG等一些网络动画软件逐渐被人们所接受，并逐步形成一个新媒体动画短片制作队伍。手机动画具有传统媒体动画所不具有的诸多优势，比如说方便携带、传播方便等，但由于手机的屏幕较小，内存有限，所以导致手机不适宜播放长片或复杂的片子，因此成为动画短片所抢占的领地。比如，中国首部动画短片电影集《美丽人生》，集中了以著名作家梁晓声的《我和橘皮的往事》为代表的诸多优秀作品。

互动性是新媒体动画区别于其他动画形式的最大特点。新媒体动画继承了传统动画的表现形式，除了在视觉与知觉上满足了人们对信息的需求外，更重要的是突破了传统媒介在时间和空间上对人的限制，给观众带来了

更多的自由,让其主动地参与到动画的观看过程中,形成信息的互动交流。

（五）广告动画短片

现代动画广告是指包含动画元素的广告,是动画技术在现代广告中的运用,是现代动漫产业和广告产业相结合的产物。动画广告是从表现手法方面对现代广告的一种界定,其本质特征是非现实性与夸张性。传统的剪纸动画、泥偶动画、中国水墨动画等表现手法在现代广告中的运用也属于动画广告。

动画广告是动漫产业与广告业互利互惠的共赢产品。目前在国内,动漫产业的壮大与广告产业的发展给动画广告提供了前所未有的发展契机。

（六）游戏动画短片

动漫游戏产业是一个新兴的朝阳产业,是以动画、漫画等为表现形式,包含动漫图书、报刊、电影、电视、音像制品、舞台剧和基于现代信息传播技术手段的动漫新品种。游戏动画短片是其中的一部分,是为其游戏产品进行宣传的一种动画片,因其独特的游戏性、叙事性和专用性成为新型的动画短片类型。

二、从题材风格角度分类

按动画题材风格划分,可以将动画短片分为两类:一种是具有先锋意识的动画短片;另一种是具有商业价值的动画短片。

（一）具有先锋意识的动画短片

具有先锋意识的动画短片根据对主题的表现又分为两类。

一种主要在视听语言方面进行大胆探索与实验,在声画形式方面有新颖的表现方式,或是采用很独特的动画材料进行动画的制作,在表现风格上会有让人耳目一新的创意,这种短片有时会忽略影片主题、情节,甚至会表现出无主题的动画故事演绎。这种短片的主题往往就蕴含在短片的各个细节当中,这种短片有时会很难被观众理解,仿佛是创作者在发泄自己的某种情绪,观众只能体会而无法用具体的语言来表达。

另一种则是指那些对高深莫测的主题进行诠释的动画短片,此类短片所涉及的主题有时深刻得用语言也无法解释清楚;或者创作者对一个广为人知的主题进行特殊视角的分析,用其特立独行地看待问题的方式来表述一项事物。大部分实验短片都能够言简意赅地阐述清楚这些主题,还可以把这些动画简称为抽象动画、艺术动画、先锋动画等。

捷克斯洛伐克著名动画导演杨·史云梅耶认为:"文明正走向消亡,恐怖主义是人类文明中存在着绝对不平等的后果。黑色幽默非常重要,它是保持人类文明的一个精髓。他相信消费时代将作为文明的终结,功利主义和大肆挥霍浪费预示着文明的消亡。"他的这种观念时时刻刻地从他的作品中表现出来,也让杨·史云梅耶作品的个人色彩更加强烈。他描述的先锋艺术世界充满着荒诞、恐怖、残酷,赤裸裸地描述着隐藏在人类外形下的动物特性,以及人类自己都不愿意承认的贪婪与欲望。(图2-38)

（二）具有商业价值的动画短片

这类动画短片将实验动画转化为生产力而得到更多人的接受。这类蕴含商业价值的实验短片是为了商业影片服务的,用较短的篇幅、简练的视听语言,以动画短片的方式向观众进行预告演绎。我们称之为"番外篇",或者"外传"。番外就是故事主干外的一些分支故事,将故事中的人物另做处理,开辟一个新的小故事或是类似主

体的故事,但是由另一些人来讲述或上演。

　　还有一种就是讲述主干故事中提到的但是没有细说的一些细节部分,将它们完全地在这里展开。例如,一部由安德鲁斯坦顿编导,皮克斯动画工作室制作的计算机动画科幻电影《机器人总动员》上映之后,又为观众呈现了本电影的番外篇动画短片《电焊工波力》。这个动画短片在内容上跟电影中瓦力在真理号太空船的历险有联系。(图2-39)

　　⊕ 图2-38　导演杨·史云梅耶创作的动画短片《对话的可能性》

　　⊕ 图2-39　美国动画短片《电焊工波力》

三、从制作工艺角度分类

　　动画艺术短片都有一个共同的特点,即形式感的独创性和极致化。相对其他类型的主流商业动画片,动画短片更强调形式,张扬个性的形式能达到作者表达自我的需要,也是优秀的动画短片能给人留下深刻印象的原因之一。动画短片能够历久弥新,始终保持着鲜活的状态,与其渗透在内容与形式上的探索性、实验性是分不开的。

　　可以说动画短片的创作者是技术和艺术上的先驱,例如,19世纪德国先锋实验动画家奥斯卡·费钦格在创作动画短片时进行的切蜡机的实验和总结出来的技术,后来应用于洛特·雷妮格创作的世界上第一部动画长片《阿基米德王子历险记》中。影片不仅使用剪纸这种媒介,同时还大胆尝试利用蜡和沙子制作动画,呈现出精彩纷呈的特技效果。而埃德·埃姆斯威勒于1979年创作的短片《太阳石》则可以称作最早的一部计算机图像电影和最早的三维动画电影。在《太阳石》完成几年后,商用的3D计算机软件和硬件才问世。先驱们每一部短片的贡献,对未来动画的发展都具有很强的启示性和预见性,为主流的商业动画影片提供了新的创作手法和表现

语言,有效弥补了商业动画未能涉足的领域。

动画短片在形式上可以分为二维绘画形式、平面摆拍、立体摆拍、计算机制作、综合手法的运用等。在动画片中对形式感的追求可以成为创作内容的一部分,其中包括对不同材质、不同技术所创造出的不同造型的追求,形式也可以成为动画艺术创作的主要内容。短片可以根据形式上的一些特点来选择内在的结构方式。

(一)二维绘画形式

二维绘画形式是最古老的表现手段,作画者运用画笔和颜料着手画的每一笔都会呈现出计算机科技手段无法复制和取代的生动性和偶然性。绘画艺术领域中的所有风格都可以运用在动画创作中。

1.素描和速写

素描被称为"造型艺术的基础",以单色线条来表现直观世界中的事物,也可以表达思想、概念、态度、感情、幻想等。它不重视总体和彩色,而是注重结构和形式。很多工具,如炭笔、彩铅、蜡笔、钢笔、铅笔、墨水,都可以表现素描的效果。

获得第90届奥斯卡最佳动画短片的《亲爱的篮球》是一部粗粝素描画风格的动画,表现了美国篮球运动员科比·布莱恩特从一个小男孩逐渐成长为洛杉矶湖人队超级巨星的传奇历程。好莱坞大师级动画导演格伦·基恩用铅笔素描的方式将科比从小至大、从默默无闻到家喻户晓、从NBA新人到NBA五冠王的传奇经历描绘出来。在科比球衣退役仪式上,就播放了这部《亲爱的篮球》动画短片。(图2-40)

🔸 图2-40　美国动画短片《亲爱的篮球》

动画家艾里卡·拉塞尔的动画艺术作品《三人组舞》,开篇在图形混合前使用的是最单纯的速写表现形式来表现三个简单的人物的简单图画,在创作上使用了无情节串联画面和无叙事的手法,其目的在于表达一种随心所欲的状态。影片可以看作三个人之间的爱恨情仇,通过一系列的动作耗尽了所有的爱、恨等情感。(图2-41)

🔸 图2-41　加拿大动画短片《三人组舞》

2.勾线填色

勾线填色是动画最主要的二维动画形式,这种方法比较便于动画的制作,线稿的造型和色彩运用决定动画作品的风格。比如,中国动画《九色鹿》取材于敦煌莫高窟壁画中的佛教故事,因此在造型设计上参照了中国传统的壁画绘画风格,这是一种中国古代佛教绘画的风格,从人物形象和用色上都呈现出一种异域风情。

3．水墨画

水墨动画是以中国传统水墨技法作为造型手段,运用动画拍摄的特殊处理技术把水墨形象逐一拍摄下来,通过连续放映而形成虚实浓淡效果的水墨画影像。水墨动画是中国传统水墨画与现代动画技术相结合的产物,它将中国传统的水墨画引入现代动画制作中,并且将意境完美地展现出来,以提升动画片的艺术格调。人物造型既没有边缘线,又不是平涂,而能从影片上表现出毛笔画在宣纸上的效果。角色的动作和表情优美灵动,泼墨山水的背景豪放壮丽,柔和的笔调充满诗意。

中国水墨动画《鹿铃》讲述了老药农小孙女在一次采药时,从老鹰爪下救出一只小鹿,小鹿在和小女孩的共同生活中培养了深厚的情感;后来,小鹿遇到父母,随父母而去,小女孩把随身的铃铛系在小鹿脖子上,表现了人与大自然中的动物建立了深厚情感的故事。(图 2-42)

⛫ 图 2-42 中国水墨动画短片《鹿铃》

4．油画

油画是西洋画的主要画种。油画颜料厚堆的功能和极强的可塑性是其他画种无法比拟的,这种特性使油画在观感上产生能与人们的思想情感共振的节奏与力度。用油画材料绘制的动画,借助油画的艺术魅力,画面效果变化细腻,场面宏大,颇有气势。俄罗斯动画大师亚历山大·佩特洛夫克制作的海明威的鸿篇巨作《老人与海》是此种动画的典范。这位具有国际名声的动画制作者,用手指在玻璃上完成了这部鸿篇巨制。在 1997 年又创作了油画动画《美人鱼》,画面延续其作品鲜明的绘画性,色彩如油画般丰富饱满,讲述了一个遭背叛的女子之魂化作美人鱼而隔代复仇的故事。(图 2-43)

⛫ 图 2-43 俄罗斯动画艺术片《美人鱼》

5．彩铅画

彩色铅笔画最大的特点就是笔触具有极强的表现力,有种质朴温暖的感觉。法国动画《平原的日子》的三位主创人员用计算机模拟蜡笔来表现童年情景。那是日常生活中一些平凡的感动,运用这种朴实而温暖的表现手法,轻易地拨动了观众的心弦。(图 2-44)

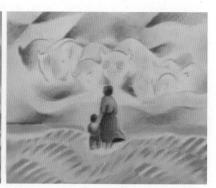

图 2-44　法国动画短片《平原的日子》

6．蜡笔、粉笔画

蜡笔是蜡液和颜料融合、凝固制成的。蜡笔没有渗透性,是靠附着力固定在画面上的,不宜用过于光滑的纸、板,也不能通过色彩的反复叠加求得复合色。它可以通过自由掌握的粗细笔触直接进行艺术造型,产生高度概括的艺术形象,具有特殊的稚拙美感。

粉笔适合在附着力较强的纸上绘制,其特点是不透明、无光泽,并易于掌握,通过勾、擦、揉、抹,可以产生清新明丽、丰富细腻的色彩效果,从而表现复杂的环境气氛,也可以精细入微地刻画形象的质地肌理。动画短片《青蛙的预言》就是使用蜡笔和油画棒绘制的,是挪亚方舟故事的动画版。(图 2-45)

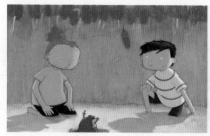

图 2-45　动画短片《青蛙的预言》

7．水彩画

水彩颜料的透明性使水彩画产生一种明澈的表面效果,而水的流动性会生成淋漓酣畅、自然洒脱的意趣。水粉是水彩的一种,覆盖力较强,能画出类似油画的效果。水彩画的风格为动画影片增添了许多温暖写意的氛围,使其魅力在影片中完整地表现出来。

加拿大动画大师弗雷德里克·巴克创作的《大河》是一部关于圣罗仑斯河的动画纪录片,从历史的角度回顾了加拿大几百年来是如何以破坏环境、屠杀动物为代价来换取繁荣的,叙述了百年来河流周围的动物和人们如何相处的故事。全片采用导演发明的用彩色笔直接画在冷冻过的醋酸纤维片上的方法,用丰富的色彩表现故事,有一种史诗般的美感和流动性。(图 2-46)

⬆ 图 2-46　加拿大动画艺术片《大河》

8．线描

线描完全用线条表现物象的画法,物象的形、神、光、色、体积、质感等均以线条表现,有朴素简洁、概括明确的特点。1986 年戛纳电影节参展作品《干面条》是动画艺术家唐·科林斯的作品,全部画面用简单的单线勾勒,显得简洁有力。

9．版画

版画是绘画艺术的一个重要门类,有木版画、石版画、铜版画、丝网版画等种类。它的特点是造型有力,对比强烈,视觉冲击力强。

英国动画艺术片《死神与母亲》是一部版画风格的动画,讲述母亲向死神要孩子的故事。死神偷偷带走孩子后,母亲不惜牺牲自己的血液（肉体）、眼睛（灵魂）、头发（美丽）以追赶死神。但当死神告知母亲他能提供美好的或悲惨的未来给孩子,母亲还是把孩子交给了死神。片中使用黑白版画形式渲染,具有强烈的视觉冲击力。（图 2-47）

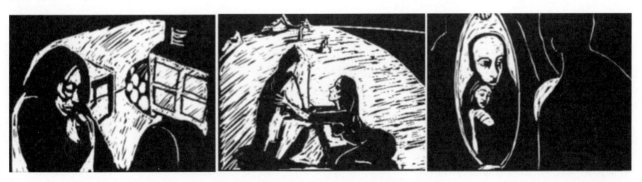

⬆ 图 2-47　英国动画短片《死神与母亲》

10．民间美术风格的借鉴

民间艺术是社会历史、生活、信仰和风俗的反应,是劳动人民在工作生活中长期积累、自然形成的艺术形式。

我国地域广、民族多，民间艺术形式多样，可以说是数不胜数。动画如果合理地借鉴经典民间艺术，就可以创作出优秀独特的作品。

在我国的贵州、云南、湖南等少数民族地区多流行染花工艺，如扎染、蜡染，经过上千年的发展，其造型和色彩已经形成了成熟的艺术风格。根据傣族民间故事改编而成的动画片《蝴蝶泉》，就借鉴了民间蜡染的艺术风格，独具民族特色。

改编自中国少数民族传说的动画片《火童》，整部作品充满着民族色彩，利用剪纸动画技术，完美地呈现出一种独特的民间装饰艺术与石壁画相结合的风格，特别是拖着火球的天仙，让人想到了"飞天"。这部动画片将装饰性造型和民族艺术熔于一炉，风格奇丽新颖。（图2-48）

⊕ 图2-48　中国动画短片《蝴蝶泉》和《火童》

随着科技的发展，许多计算机软件可以模仿出各种风格的艺术效果，既可以模拟出手绘彩画、水粉画、油画、版画、彩色铅笔画的效果，又可以轻而易举地实现手绘难以达到或无法制作出来的特殊感觉和层次。我们只要掌握了各种艺术形式的特点和精髓，就能运用软件在计算机里将它完成。

（二）材质定格动画

实验动画短片的探索者不仅在材料上进行着一次次的创新，而且尝试将各种造型语言进行综合运用，有用各种绘制在纸片或赛璐珞片的、柔韧皮纸的拉毛、现成图片的拼贴动画，有偶类动画、剪纸或折纸动画、水墨动画，以及采用一些沙、盐等特殊材料的实验动画。新鲜的、具有独创性的形式感往往更能抓住观众的注意力，同时，探索从未有过的表现手法，也突破了人们看待事物的思维定式。

1．动画材质的类型

（1）保留并强调所选材质原有的自然属性。在定格动画电影的制作中，人物造型、道具、角色动作甚至是故事情节设计都离不开对材料材质的选择。在动画影片的整个创作过程中，创作者对所选材料材质尽量保留或者重点强调其原始自然属性，突出了创作者的幽默和智慧，向观众完美展现了所选材质的自然属性和动画影片的内涵寓意。

例如，捷克斯洛伐克动画导演提尔罗瓜运用毛线、针、剪刀、皮尺等物件制作的动画短片《毛线玉石》，片中所有的角色，除了毛线以外，并没有改变外形，只是通过拟人的行为表现它们的生命。这是一部能够充分展示材质本性的动画作品，在形式上表现出独特的艺术魅力。该片通过突出纸片人物材质、道具和故事情节的有效融合，通过动画材质的原有自然属性，对动画电影的故事情节进行有效表达，具有妙趣横生之效。

（2）改变所选材质原有的自然属性。在定格动画片中，改变所选材料材质的原有自然属性，将其进行再次创造，力求突出与动画片相吻合的人物或者事物质感，达到更加真实的视觉效果。对所选取的生活中平常事物的原

始自然属性进行改变,赋予它们新的生命,使它们具有像人类一样的面部表情和语言能力,这样观众一直以来的惯性思维就会被打破,对片中角色的自然属性进行改变,使其更有真实感,将观众带入影片所创造的魔幻世界中,感受动画影片带来的艺术之旅。

例如,获得第 80 届奥斯卡最佳动画影片奖的《彼得与狼》是一部典型的定格动画。该片共创作了 19 个角色、50 个戏偶、1700 棵树和 1000 多棵小草,塑造了一个非常真实的动画场景。这部汇聚英国和波兰 200 多名顶尖动画人才的巨作,是导演西天普顿历时 5 年的心血。该部动画影片的制作在角色材料的选择方面非常精细、复杂,所有角色的选材都力求接近真实人物的皮肤和毛发,尽量体现一种真实美感。通过改变所选材料材质的原始属性,能给观众更加真实的美感,吸引观众的眼球。(图 2-49)

图 2-49　定格动画《彼得与狼》

2．材质动画制作

(1) 平面摆拍。平面摆拍类动画就运用了丰富的材料,有用剪纸制作的动画。中国民间剪纸很早被用于动画短片的制作上,如万古蟾于 1958 年制作的《猪八戒吃西瓜》,此外还有《渔童》《济公斗蟋蟀》等经典剪纸动画。还有用碎纸屑制作的动画短片《游移的光》,表现的是窗口射入房间的一片阳光,阳光在家具、墙、各种物件上移动,而这片阳光的材质是碎纸片。类似的影片还有日本动画艺术家久里洋二以日本邮票为材质制作的动画《邮票的幻想》。一张邮票变成了一只鸟,它飞过了树林、草地、城市,看到了鲜花、蝴蝶、火车、建筑和放风筝的人,最后它又变回了邮票。

艺术家们不断探索沙子这一材料的艺术特性:沙土呈现出细腻轻柔的质感,又令人感受到浪漫与自由。动画艺术家卡洛琳·丽芙创作了著名的沙画《街道》,还有波兰动画导演亚历山大·布莱瓦制作的沙动画《天鹅》,在优美的音乐旋律配合下,舞动的沙粒飘忽游移,时而变幻为手,时而变幻为天鹅。影片没有故事剧情,但艺术感染力却丝毫没有减弱。又如动画艺术家琼·格雷斯和安娜·普莱斯列用糖果制作的《糖果体操》,使用的主要材质则是糖果等,用各式各样的糖果拼成各种有趣的图形,揭示了人类吃糖过多的害处。影片以平面构图的形式原则来构图演绎,却使材质本身的特性与价值并没有完全得到突出的表现。(图 2-50)

(2) 立体摆拍。立体实物动画也是摆拍类重要的类型,是以各类杂物摆拍制作的动画短片,这些材质能够更好地表现出自身的特性。捷克斯洛伐克动画艺术家杨·史云梅耶被称为使用综合材料的魔法师,他或许是动画史上使用了最丰富材料的创作者之一。他在影片中所展现的形象,犹如动态的装置艺术,又像是光怪陆离的奇异

物品陈列馆：木偶、石块、泥土、动物的骨头或肉，以及日用品如牙刷、皮鞋，抑或是真人，都能成为他动画造型的一部分。他曾说，自己从不会为了拍摄作品而去特意搜罗造型用的素材，而是收集了东西之后才用于拍片。他认为世界上很多表面上没有生命的物体，其实都存在着"魔力"。而实际上，杨·史云梅耶恰恰是为这些物体赋予动态生命的魔法师。

⊕ 图 2-50　加拿大动画短片《糖果体操》

加拿大动画艺术家用积木作为动画材料制作的动画艺术短片 Tchou-Tchou，探索二维与三维空间艺术表现力。导演在积木的不同体面位置绘制出角色的五官和身体，移动积木造成角色身体的运动，并采用逐格拍摄技术同时改变积木上的图形样式。这种利用绘画形式并结合物体运动规律表现空间的艺术形式，也是一种动画艺术语言的探索。另外还用土豆制作了《土豆猎人》等动画短片。

偶动画在实物类动画短片中占的比重非常大，有黏土动画、玩偶动画等。黏土由于可塑性强，表现力丰富，被创作者广泛使用，著名的动画短片有《亚当·夏娃》、英国阿德曼工作室制作的《动物杂谈》、美国的《马丽与马克思》等；偶动画还有上海美术电影制片厂制作的《小马虎》《阿凡提》等。真人实景动画是根据实拍的影片进行抽帧处理、人景分离，对摄影机所记录的真实场景与人物的动作重新编排和解构，波兰动画家制作的《探戈》就属于此类影片。

（3）综合材制运用。材质动画电影所选用的材料不再局限于单一种类，而是更加注重对综合材料的运用，如将玻璃、线、布团等材料综合融入动画电影的制作，将中国的民间艺术皮影、剪纸、木偶等融入动画电影制作，从而涌现出越来越多的优秀动画作品。通过运用综合材料，动画片创作者将自己的感情融入影片，创造出优秀的情感动画影片。在当今的定格动画影片制作中，综合材料以其多变、亲切的艺术形式吸引着观众。定格动画电影具有多种表现形式，不仅有二维动画电影，而且有三维动画电影，既具有实体性，又具有虚拟性，充分融合了多种材料元素。

因此，运用综合材料来进行定格动画影片的创作成为当前的一种发展趋势。如美国定格动画电影《鬼妈妈》通过运用多种材料，实现了动画角色人物头部和身体造型、动画角色动作设计和场景设计等的真实感，给观众一种身临其境的感觉。动画人物的造型用硅胶等制作，人物的服装用毛线和真布制作，场景中的云雾用虚拟材料来制作等，这些材料的综合运用增加了动画影片的真实感，赢得诸多动画爱好者和观众的喜爱。（图 2-51）

✪ 图 2-51　美国定格动画影片《鬼妈妈》

（三）计算机动画短片

计算机动画短片也就是我们常说的 CG（Computer Graphics）动画短片。

1. 三维动画短片

三维动画短片是伴随着计算机技术与软件技术的不断发展而产生的新艺术样式,是以动画图形图像信息的 X、Y、Z 三维坐标为基础,利用数字模型制作出的具有三维立体空间效果的动画制作工艺。三维动画短片几乎完全依赖于计算机技术,通过计算机的渲染实现各种不同的最终效果。伴随着计算机技术日新月异的更新,三维动画短片拥有了一个坚实的技术支持,把人类的想象力发挥得淋漓尽致,其视觉效果甚至达到了以假乱真的程度,如第 84 届奥斯卡金像奖最佳动画短片《神奇飞书》表现形式达到新的高度。优秀的三维动画短片层出不穷,中国传统水墨动画也在三维动画的世界中找到了一个突破口,如由徐毅导演的动画短片《夏》便充分运用计算机技术实现了传统的国画效果。（图 2-52）

✪ 图 2-52　徐毅导演的动画短片《夏》

2. 2.5D 动画短片

2.5D 动画短片结合了二维的绘图手法以及三维的建模技术,让二维的角色造型、三维的空间环境及道具出现在同一部动画短片之中。用二维技术绘制出的人物角色在保持手绘动画韵味的同时,还加入了三维技术,让整体画面拥有了立体感。不过这种动画短片比较少见。

（四）综合技法运用

1. 二维技术与三维技术的结合

将二维的动画形象与三维的逼真场景相结合，可以发挥出各自最大的表现力。动画游戏中的一些三维场景如隧道、战场与二维动画进行合成，用带平面箭头的二维动画指示出进攻的方向和路线，或者用闪现简易符号的二维动画表示重点区域等。

又如，在偶类动画的创作中，也可以将二维的背景同三维的模型结合起来，创作出更具特定风格的布景效果。如美国动画影片《小马王》，该片将二维与三维技术很好地结合起来，每一个画面都衔接得天衣无缝，创造了不同寻常的动画效果。

2. 实拍与三维技术结合

第80届奥斯卡奖提名动画短片《坐火车的女人》就是使用了实拍的定格动画混合数码特效制作出来的。故事讲述一个女人带着她的行李登上了一列神秘的夜班火车。片子采用的是木偶造型，但是和普通的影片不同，这些木偶的眼睛都是真人的眼睛。制作时，首先拍木偶的动作，然后根据这些动作训练演员进行眼睛表演，最后在计算机中把眼睛合成到木偶的脸上，生动的表演就这样跃然纸上。（图2-53）

图 2-53　加拿大动画短片《坐火车的女人》

3. 综合材料与二维技术的结合

动画创作者在各种艺术形式和技术手段上不断地探索，尽可能地挖掘各种技术形式的优势。苏联动画短片《故事中的故事》采用的是超现实主义的拼贴手法，在画面效果上用多层摄影台对动画、剪纸和透明胶质等多种动画素材进行了整合，类似小灰狼、火车、街灯、落叶、废弃的火车、舞蹈的人、阵亡通知书、毕加索风格的米诺牛、普希金风格的人物、雪地吃苹果的小男孩等高度符号化、概念化的视觉意象，构成了复杂凄美的画面体系。（图2-54）

图 2-54　苏联动画短片《故事中的故事》

4．多种二维动画风格的结合

日本动画导演野坂昭如的动画作品《大鲸鱼爱上小潜艇》，在绘画风格上不拘一格。画面中有单线和平涂的蜡笔画、彩墨、油画等不同绘画材质。有时不同的绘制方法会出现在同一个画面上。在蜡笔画作为前景的时候，有时会出现彩墨的背景或者相反的情况。在表现鲸鱼爱意的时候，作者便使用了彩墨画鲸鱼，使其形状显得柔和，海水的背景则是非常浅淡的蜡笔涂抹。在一些实拍影片中也会结合不同风格的绘画手法，因此绘画的艺术魅力是无可取代的。

5．计算机技术和民间元素融合

随着现代技术的发展，三维软件几乎可以完成所有动画风格的处理和制作，所以我们可以看到不同类型的动画元素的交叉组合。还是以《桃花源记》为例，此片是以陶渊明的同名古文为蓝本创作的，其中的国画、剪纸、皮影等都是运用三维动画做出来的，这些"以假乱真"的效果让这部动画片传递出独特的中国韵味。三维技术制作的"皮影"使人物形体动作更流畅，面部表情更丰富，细节性更强；片中大量出现的水流和缤纷飘落的桃花也都是三维技术的成果。（图 2-55）

🔼 图 2-55 中国动画短片《桃花源记》

思考与练习

1. 如何理解动画短片中内容与形式的关系？

2. 你对哪些动画形式上的探索感兴趣？为什么？

3. 自己编写一个情节合理的动画剧本。

4. 构思一部动画短片应从哪些方面入手考虑？

5. 动画艺术短片的创意来源有哪些？

6. 准备一个笔记本用于记录好的创意，作为素材来源。

7. 试着设计一种新颖的动画表现形式，并且找到与之对应的表现题材。

8. 有没有你喜欢的神话或传说？里面有哪些故事是自己感兴趣的？

第三章
动画短片的剧本创作

学习目标

掌握动画短片剧本的创作方法以及动画短片选题的原则。掌握短片创作中主题构建的方法与动画的叙事特征，为剧本创作打下基础。

学习重点

掌握动画短片剧本的创作方法。

第一节 动画短片剧本的选题与创作

一、动画短片剧本的创作方式

动画短片的创作过程与动画长片虽然有许多共同之处，但在创意构思的时候，应充分考虑到动画短片特有的表现手法并使其尽可能地得到发挥。创作一部动画短片，更重要的是最初的创作冲动和原始创意的产生以及分析提炼的过程。短片的具体编制工作，必须在创作者的思路逐渐清晰，进而确定创作选题，并在此基础上进行剧情创意分析，编织情节主线索以及时代背景、人物关系、描述角度、艺术风格和表现手法等一系列准备之后才开展。动画短片的创作与编写，可以是原创、改编或移植。

（一）原创

原创是作者以自己直接或间接的生活素材为基础，编写故事并表达情感，这样完成的剧本称作原创剧本。原创是动画剧本作者对生活的直接体验、理解以及评价，是运用电影思维及表现手段进行的艺术创作，可以直接用画面分镜头构思故事，也可以用文学的叙述方法描写具有动态视觉以及时空特点的事件。可以说，动画短片的剧本构思就是依据电影语言的语法规律进行创作的一种思维方法。

动画短片剧本还有以娱乐观众为主要目的的小故事，这类故事有时也有一定的主题意义和思想内涵，其剧作的主要特色体现在幽默方面，可为观众提供开怀一笑和娱乐享受，如德国导演布蓝的《求爱五百里》、康斯坦丁·布朗兹的《山顶小屋咚咚摇》。（图3-1）

也有作为彰显制作技术的载体，或给人以视听刺激的短片。此类短片会淡化情节，多数是不以表达思想为主要目的的小故事或镜头组合，例如，获1987年奥斯卡提名奖的《你的脸》，获1980年奥斯卡最佳短片奖的《苍蝇》。

✝ 图 3-1　德国动画短片《山顶小屋咚咚摇》

原创的构思来源有以下四种方式。

1．先有故事的构思

根据故事创造现象，是寻找现象的过程，是最常见的动画创作构思方法。用心观察身边的每一个人、每一件事，包括一切我们所能听到的人和事，以及古今中外的故事甚至奇思妙想。随时记录有趣的素材，有了生活就有可能做出感人的作品。

原创故事主要是指动画短片创作故事来源可以是童年的记忆、理想与愿望、新闻事件等。导演弗雷德里克·巴克于 1987 年出品的动画短片《种树的人》来源于一个在当地流传了 60 年的真实的故事，十分感人。作品最成功之处在于感动了观众，让人们从意念到身体力行，特别是孩子们在看了这部影片后，实实在在地走出家门去种树了。仅一年时间，就使加拿大内魁北克省多了 150 万株树。这不仅是大师浑厚的艺术底蕴带来的效应，更主要的是大师的艺术底蕴和一个感人故事完美结合带来的效应。

2．先有形象的构思

根据现象发展故事，是发现事物意义的过程。

如获得第 90 届奥斯卡最佳动画短片奖的《亲爱的篮球》是格兰·基恩执导的动画短片，由科比·布莱恩特配音。时长 5 分多钟，是科比与好莱坞大师级动画导演格伦·基恩合作的一个小项目，双方一开始都没想过这部作品能获得奥斯卡奖，制作它的主要目的是为了能在 2017 年年底举行科比球衣退役仪式的湖人队主场进行播放。短片的灵感来自于科比 2015 年年底宣布自己将在下一赛季结束后退役，以及在社交网站上发布的一篇同名长文。文章和后来的动画短片都在讲述科比从小男孩成长为篮球巨星的励志故事。科比在制作过程中担任编剧、制作人，并为短片录制自述旁白。

3．先有画面（影像）的构思

从流动的视觉过程中展示意义，可以是自然现象的表现，也可以是生活印象的表现。创作者可以从新闻、摄影、艺术作品、梦境、想象等视觉效果方面获得创作灵感与构思。

动画短片《紧张》的构思来源于作者在高考前的心理经历。还可以把不同的东西结合在一起：比如，如果你有足够多的气球把房子带上天怎么办？如果食物从天而降怎么办？如果鱼有手怎么办？这些不寻常的组合可以产生独特的创意。在《玩具总动员》里，希德所有的组合玩具都有一个奇怪的小故事；在《鬼妈妈》里，"另一个妈妈"变成了蜘蛛。

4．先有声音的构思

动画片细化的过程是将思想意念具体化的过程，可以根据自己喜欢的一段音乐、歌曲等获取创意灵感，或根

据声音构思故事情景进行创作构思。

经典动画短片《猫回家》《幻想曲》和《天鹅》等作品都是先有音乐，然后才构思创作的动画短片。

（二）改编

从文学作品（如小说、诗词、民间故事、童话）和其他艺术（如戏剧、音乐、舞蹈、美术作品）中取材，再改编成动画作品，这个再创作过程称为改编。改编的途径有文学作品、历史记载、民间传说、绘画作品、成语故事等。从中外经典名著、民间文学中汲取营养。我们从这些书中获取组成故事的材质、元素和能量，这些元素只要稍加利用，就可得到非常好的创意素材。

世界文学史中也有取之不尽的丰富素材，如《伊索寓言》《格林童话》等故事，今天看来仍闪耀着智慧而隽永的光芒。《狮子王》就改编自《哈姆雷特》。在这些作品中，只要截取一个片段就可以改编成非常好的动画作品。所以作为一名动画创作者，对于文学的持续关注和不断积淀是非常重要的。改编的幅度有大有小，一般分为下列两种情况。

第一，根据文学原著改编或根据其他文艺形式移植，经改编后产生的作品忠于或基本忠于原作，例如，国产动画大片《大闹天宫》《宝莲灯》、电视动画连续剧《西游记》、动画短片《没头脑和不高兴》等都是从文学作品改编的动画作品。

第二，根据已有的故事，掺入新的内容，使原有的故事改变主题，产生新的内涵。如动画短片《三个和尚》《百鸟衣》等作品使主题得以深化。

（三）移植

这是把已有的故事情节运用到其他艺术形式中，使其具有新意。新编、戏说、反串，将人们熟知的艺术形象置于另外的环境中演绎出新的故事，对大众熟知的形象进行解构，以期引起关注。例如，电视动画连续剧《七龙珠》《天上掉下个猪八戒》，国产剪纸片《猪八戒吃西瓜》等，被誉为后现代经典的电影《功夫》，其中的小龙女容貌丑陋，言语动作粗俗，彻底颠覆了金庸作品中小龙女美丽圣洁的玉女形象。《功夫》虽然不是动画电影，但这种方法对动画短片的创作却有重要的借鉴作用。运用戏仿这种方式要注意的是不能颠倒是非观与伦理观，否则非但得不到笑料，还会引起观众的反感。

由于动画的夸张性，有些题材无法在生活中找到与之相关的资料，即使找到部分参考，其余部分的编排和定位仍需由创作者来完成。因此，对于动画故事创作者而言，丰富的想象力、虚拟创造力和推理能力，都是必须具备或必须要培养的素质。

动画短片的剧本不同于一般影片的剧本，它要求必须用动画的思维、动画的语言去体现动画的特色，即夸张、幽默、反逻辑、反常规。在轻松的氛围下，无限量地拓宽人们的想象空间。动画短片剧本中应尽量减少传统电影剧本中的对白，要突出动作和情节的描写。由于动画短片不是凭借完整的故事剧情留住观众，而是以短小精悍及出其不意的创意吸引观众视觉为首要任务，因此剧本的节奏要能快速地进入剧情并吸引观众的注意力。

剧作创意是一种非表象工作，大量工作是在创作者的脑海中产生、思考以至成熟的。好的剧作创作并非按某个流程、某个规则来完成的，即便是同一个故事模式、同样多的素材，经过不同创作者的编排，也会有不同的故事创意形式产生。这是因为动画创作的可变因素太多太广，不仅剧情的分类、选题定位的客观因素有明显差异，就连人物造型、场景设计也是变化万千的。

在动画创作世界中，只有创作者无法想象出来的剧作创意，没有什么创意是动画形式无法表现的。动画艺术

形式的纯虚拟与纯创造性为创作者提供了广阔的创作空间,在这个空间里没有客观约束,没有时空限制。从某种意义上说,动画创作是一项以幻想为前提而存在的工作。

二、构建剧情

影片叙事并不是一件容易的事,每个故事都有独一无二的谜团要解开。想要吸引并取悦观众,诀窍就在于知道如何放大剧情中的矛盾冲突,或知道如何对剧情中的事件进行编排。观众总是期待一些新奇的体验。要想让观众愿意花时间看一部动画短片,就少不了要在剧中加入各种阴谋与约定、困难与克服困难、伤心欲绝与看到希望,甚至悲剧性结局之类的情节。

剧中的情节看似发生在主人公身上,实际也发生在观众身上。主人公其实就是观众的化身,编剧要服务观众、打动观众,让他们在看完作品后,能领会到主题思想或体会到生命的意义。创作剧本时,千万要记住你的想法和感受不是最重要的,观众的感受才是第一位的,你要尽全力带给观众完美的观影体验。

动画短片应该短小精悍,故事背景要简单,矛盾冲突也要简单,可以是记忆中或生活中的某个片段,有时甚至只是个玩笑。如果剧本不够精彩,短片创作的新手往往想的是加入更多的东西,如更多的角色、更多的事件、更多的道具、更多的对白,而不是考虑问题出在哪里。这解决不了问题,只能让故事变得拖沓冗长。

(一)预设和主题

大部分创意都是从预设和主题开始的。用一两句话交代清楚主人公和矛盾冲突,这就是预设。所谓主题,就是影片结束后,观众和主人公所了解到的生活经验和教训。如果我们想让作品有趣,先要有一个好的预设。预设其实就是影片创意的一个初步方案,预设可搭建基本框架,但无须涉及过多细节。

是谁?什么事?为了什么?在何时何地?怎么做到的?如果你了解了影片的预设,你就知道了故事背景。在开始创作之前,还要明确接下来具体该怎么做。通常在创作剧本时,前期构思不仅仅限于预设。还会对剧情细节有一些设想,比如主人公做了些什么。如果在前期花些精力想清楚场景中安排哪些角色,各自的分工是什么,就更有可能创作出满意的剧情。以下就是将要用到的各种剧情元素。

主人公是什么人?他想要什么?为什么他得不到?成败的关键在哪里?

我们在什么地方?事情会在何时发生?

还有哪些角色?他们想要的是什么?他们为什么得不到?其中的关键又在哪里?

剧情是以哪个角色为中心?他会有什么样的经历?你还需要了解些什么?

在构建剧情之前,总是想把所有的细节都尽可能想清楚,其实在没能深入地了解剧情之前,这些细节都是不确定的。当不明白该如何展开剧情时,就花时间把各种细节具体化,随着对作品的理解越来越深入,思路也会逐渐清晰。当一步步让一切就绪的时候,就胜利在望了。

(二)结局和开头

假如要带着观众开始一段旅程,你必须知道目的地是哪里,这一点尤其重要。如果你在讲笑话的时候忘记笑点在哪里,那就十分尴尬了。对于叙事来说结局也是十分重要的,如果结局不精彩,整个故事也不可能精彩。只有当你理解了故事的结局,你才真正明白该如何写好开头。想要对结局有深刻的理解,就必须先理解作品的内涵、主题。这是因为作品的主题或者说内涵决定了剧情的走向。对剧情结构而言,主题的实现是以剧情的危机为前提的。以此为起点,主人公展开了探索,领悟到了道理并做出了选择。剧中人物所发现和了解到的,恰恰应该是

影片要表达的主题；而他所做的决定和选择，则影响着影片的结局。

影片的结局应该是让主人公和观众同时得到升华。所谓好的故事结尾，就是以意想不到的方式给观众呈现他们所想要的结果。在故事片中，当主人公位于困境的谷底时，往往也是影片主题要浮现出来的时候。比如，当怪物史莱克万念俱灰地坐在沼泽地里时，毛驴却鼓励他去向费奥娜公主表达爱情，在这一刻，史莱克意识到他想要去爱，也值得被爱（完成了主题的表达）。他找到法尔奎德领主，并打败了他，赢得了自己心爱的女孩（这是决定了结局的关键行动）。这一切，都是在影片结尾前一点点才完成的。我们看到了期待中的结局，却没料到过程是这样的。当费奥娜公主找到了真爱，她本应变身为美丽的公主，观众和费奥娜公主都觉得王子能让公主恢复美貌，因为真爱就应该是美丽的。实际上，她却变成了一个丑八怪，但她对此并不介意，因为这就是她真爱的本来面貌。观众在观影的时候早就知道，史莱克和费奥娜公主会幸福地生活在一起，但还是没想到会是这样一个出乎意料却很美好的结局。此时可以创作影片的开头了，影片开头时的史莱克正在他的沼泽地里，拿着画有费奥娜公主画像的爱情童话书当手纸用。假如不了解费奥娜公主成为了对史莱克而言最重要的人，又如何在开头把费奥娜公主写成在史莱克眼中无关紧要。你正是通过影片开头的这些设定来掌控主人公的命运，并引导他逐步去发现和成长。

短片的时间很有限，所以在创作结局的时候，往往是提出问题的同时也给出了答案。更像剧情发展的转折点，或即将出现的一个小高潮。主人公也未必就要在情感上受到打击，他也可能一直经历幸福和快乐，同样能推动剧情继续发展。

影片的开头往往既要阐明剧情背景，还要吊足观众的胃口。所谓剧情背景，就是表现日常的状态而驱使主人公开始进入剧情的原因，被称为导火索事件。这些元素组成了影片的开头，也决定了主人公的经历。有时在短片作品中，你不需要做铺垫叙述，而是可以直接进入剧情正题。要对结局有深入理解，无论什么样的结局，都要与开头互相呼应。这就是剧情的关系结构。如果故事结局不精彩，问题其实是出在片头。

（三）构建矛盾冲突：角色的经历

了解了开头和结尾，也了解了如何展现影片的主题，接下来要做的就是实现这一切。在导火索事件与剧情的转折、高潮或危机之间的部分，主人公要经历各种挑战和困难，完成他们的探索之旅，并最终产生转变。正因为经历了苦难，才换来最后的升华。主人公在这一过程中会不断地经历希望与恐惧，他本以为能做到的事情（希望）但实际上却无法实现（恐惧）。所以主人公的经历其实就是搭建出矛盾冲突，让他在其中经受考验。

1．矛盾冲突的发展过程

我们在开始构思矛盾冲突的时候，想到的往往就是重大灾难，这样就过于夸张了。所谓的矛盾冲突，不一定是世界末日，日常的感冒或被蜜蜂蜇了都是很不错的素材，这些都是引起大问题的小插曲。在写剧本的时候，要让矛盾不断地升级。比如，一个小伙子感冒后发烧了，结果住进了医院，在医院里邂逅了一名漂亮的女护士，女护士也被传染。对短片来说，多数矛盾冲突被称为复合型冲突，复合型冲突是指基于相似或相关的单一问题构建出更复杂的矛盾。

可以建立一种竞争机制，随着主要角色出现在矛盾冲突中，有时角色的目标是互相对立的。有时在竞争的剧情中，人物之间有共同的目标却又相互作对。这一类故事中往往会用到主体关系（强势人物），并且主体会随着矛盾冲突发生变化而在角色中转换。如在《功夫熊猫》中，阿宝和师傅争夺一个饺子。从阿宝用筷子和师傅对决以及打斗中的一招一式看得出来，他已经成长为一名功夫大师了，他终于能吃上包子了。

只有理解角色内心的想法和感受，才能设计出他面对矛盾时真实可信的反应。如果写不出精彩的矛盾冲突，

可以试着把人物的想法写下来或者说出来,这种方法可以帮助你将剧情走向明朗化,也有助于判断矛盾冲突和角色是否偏离了既定的中心。当了解了作品中人物的感受和想法,也就明白了他们的行为及内在情感,这会让角色的表演更有分量、更真实。当你把一切都搞明白的时候,就可以开始做动画了。

2．叙事悬念和叙事结构

当写出剧情中的矛盾冲突、人物反应和行为方式的时候,这些要素的编排也就有了大概的眉目,接下来就该为观众创作具体的剧情。要想能始终抓住观众,就需要在精心设计下逐步展开叙事线索。叙事线索的作用是制造悬念,引发观众的好奇心和兴趣。有些线索问题应该立刻给出答案,这样做可以交代剧情背景。另外一些情况下,过早地给出答案只会让观众失去兴趣,所以说好的编剧会掌握让观众等待的技巧。另外,拿捏好哪些内容要对观众有所保留也很关键。无论是什么故事,观众都将处于以下三种情况之一。

第一,与主人公同步,观众知道的和主人公一样多。这样能制造悬念,谁也不知道接下来会发生什么。

第二,观众走在主人公之前,观众比剧中人物知道得多。这样故事便具有了张力和戏剧效果。想一想那些经典的恐怖片,观众对着主人公大喊:"千万不要开门!"这种情况下,观众的处境有时也能带来喜剧效果,比如憨态十足的主人公完全搞不清楚到底发生了什么。

第三,观众落在主人公的后面,主人公比观众知道得多。这将会激起观众的兴趣和好奇心,并带来出人意料的效果。

由此可见,观众与主人公之间关系的不同,对观影感受有很大影响。剧情中事件的编排顺序决定了观众的视角和观影体验。在故事长片中,观众所处的视角是随着事件不断变化的;而在短片中,观众的视角往往相对固定。

故事中的每一起事件,都会引发观众的思考和感受。观众的所想和所感被称为外部独白。外部独白与主人公的所想和所感(即内部独白)可以是相同的,也可以是相反的。可以把对观众的期望写下来,这样就能清晰地构建和评价所设置的问题线索,而且有助于编排事件的顺序,引导观众去了解、思考和感受。

（四）总结

剧情类剧本创作没有万能公式。好的故事既要有真实的角色,也要有合情合理的剧情架构、矛盾冲突,以及心理与生理的反应。只有了解了自己能做什么,才能不断地实验、研究,直到找到最佳的叙述方式。在创作中应记住以下几点。

（1）叙事的目标是要带给观众满意的观影体验。

（2）剧情开始的时候要有主题和预设。

（3）为了让创意显得饱满,问自己这样的问题:是谁? 是什么? 为什么? 在何时何地? 怎么做到的?

（4）开头与结局要呼应。影片的开头其实就是以问题的方式出现的结局。如果结局不精彩,问题往往在于开头的设置。

（5）短片多采用复合型的矛盾冲突。剧情中的矛盾冲突需要不断地升级。

（6）处于冲突中的人物,应该尝试用不同的方式去解决问题。观众都愿意看主人公在困难面前是如何应对的。

（7）人物在冲突中的反应是由他的想法和情感驱动的,被称为内在对白。观众也是由想法和情感驱动的,称为外在对白。

（8）观众与角色之间的关系不外下列三种情况之一:比剧中人物知道得多;和剧中人物知道的一样多;没

有剧中人物知道得多。

（9）观众是在一系列线索性问题的引导下经历整个剧情的。观众在剧中所处的位置决定了他会问什么样的问题。

（10）不要急于给出问题的答案。想要吸引观众,你就要掌握让观众等待的技巧。

三、动画短片剧本的写作要求

（一）动画剧本的写作要求

在有了一个关于动画艺术短片的构思之后,创作者要将这个构思展示在纸面上来指导自己的创作。由于动画艺术短片篇幅短小,具有以创意为主的特殊性,在创意具体化的阶段除了剧本外,创作者通常还会做出导演阐述。这两者并不是单一的,通常将它们结合起来运用。导演阐述是对动画艺术短片文字剧本的有利补充和总体掌握,而文字剧本是对导演阐述的细节描画。当然,还有一些创作者有了创意后直接使用视觉画面来表现自己的想法,将创意画成镜头画面,更直接地表达自己的设计。视觉镜头是对一些很难使用文字语言讲述的动画短片最直接及最方便的表达方式。

动画短片的剧本与电影剧本的创作形式是相同的。著名剧作家悉德·菲尔德曾经说过:"电影剧本就是一个由画面讲述的故事。"电影剧本不是为了阅读,而是为了电影拍摄所存在的,它为电影提供了拍摄的蓝本。电影剧本的内容提示电影的画面、镜头、运动、对白和声音等,用以指导电影的拍摄。

在进行剧本创作时,要减少描述性的语言和形容、概括的部分,使用干净利落的笔调简洁而明确地说明每一个镜头的内容及拍摄方法。动画是美术与电影的结合,动画剧本写作强调视听性、画面感,强调用镜头写剧本,力求每段文字都能转化为视觉画面,并与听觉感受相结合,成为能明确表达思想的镜头,而拒绝使用抽象、理性的文字描写,动画剧本的写作还强调动作特性,要注意尽可能通过人物的动作表演完成角色的塑造,这里的动作包含外部形体动作、表情动作和语言三方面内容。

动画剧本还必须特别注意发挥动画自身特性假定性和由此派生的象征性、夸张性和趣味性,这些动画剧本的共同特性在短片剧本写作中都是应该遵循的。

（二）考虑制作手段

在短片剧本写作中应对其制作手段给予充分的考虑,有些题材内容比较适合二维制作,有些采用三维计算机制作更好,有些则更适合用偶动画或其他定格拍摄。因此,短片剧本的写作应该充分考虑适合它的制作手段,设想出未来短片的表现样式。

短片剧本还要重视创作短片的美术特性及画面的表现形式。如果有条件,编剧在剧本写作前就应该与导演沟通,尽可能地了解短片的制作手段及导演追求的美术特性,甚至细化到使用何种画材,采用哪种艺术风格。例如,水墨动画短片《小蝌蚪找妈妈》《牧笛》都是在设定齐白石、李可染的水墨画风格的前提下写作剧本的。编剧与导演（有的编剧就是导演本人）根据画家个人风格来设计画面,编写适合其美术表现的场景和情节,因而使内容与形式能够完美地结合。

（三）情感表达与情节、细节的运用

非故事性的短片剧本不必讲究情节发展上的具体和连贯,反倒需要一定的跳跃性,经常选择具有典型意义的

片段去表达情感，在这里，情感比情节更加重要。《父与女》《木摇椅》《故事里的故事》就是这类短片的优秀代表。

动画短片在表现故事时由于受限于时间长度，用动画特有的角度去讲述一个故事，一段经历，用平铺直叙的线性方式去演绎。但要在短的时间内表达一个完整的故事或说明一个道理，以及证明一个观点，信息量往往是很大的，因此要求创作者有熟练的驾驭动画语言的能力。情节和表达手法都需要高度的概括、凝练，以及发现和成功运用典型细节，使用的语言更要丰富多样。

情节细节、物件细节、动作细节、表情细节，一切有利于表达思想、刻画人物的细节，尤其是可视的细节，都是短片编导努力追求的目标。故事的细节是指动画影片中再现和表现现实生活中的闪光之处。它具体渗透在对人物、景物或场面描写之中，细节是能抓住生活中的细微而又具体的典型情节，它是最生动、最有表现力的元素。动画中的细节既是真实的也是虚拟的，真实在于它不可以摆脱现实的合理性，虚拟在于它要体现动画特有的表现力，可以表现出现实中无法实现的事物。唯一要做的就是给人以"可信"之感，细节刻画的准确性能让观众产生积极的接受心理，认同感使原本没有生命力的动画形象获得了生命力。在影片中细节往往是创作者刻意添加的，如对角色性格特点、情绪变化的修饰等，但它的来源仍是日常生活，只有养成善于观察、分析生活细节的创作者，才能在创作作品时恰到好处地将其演化成为能贴切表现角色和情节的典型细节。

动画短片《鹬》是一部有关教育、成长的启迪短片，该片给人的视觉感受更像是一部纪录片，较贴合现实，使人身临其境。片中隐藏的生活细节才是这部动画的精髓所在。如寄居蟹的捕食过程、湿漉漉的沙滩上扇贝吐的气泡、鹬鸟们蹦跳飞翔时羽毛的抖动等，这些都是导演在细节上的精心处理。这些动画影像的处理让观影人对动画形象和动画画面的观感更加立体饱满，使人如身临其境。

又如《父与女》中，父亲离别前奔向女儿，将其紧紧抱住又高高举起的动作，让观众感受到了刻骨铭心的父爱，这就是动画短片中的精华，是创作者智慧的光芒。（图3-2）

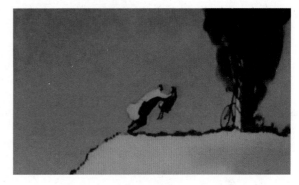

⬆ 图3-2　英国动画短片《父与女》

四、动画短片剧本与导演阐述案例

（一）文字分镜头脚本的编写要求

文字分镜头脚本要将文学剧本场面化、镜头化，切分为一系列可以制作的镜头，以影视动画独有的视听语言进行故事的表述，将文学剧本中的事件场景、角色行为以及角色关系具体化、形象化，体现文学剧本的主题思想，并赋予影片以独特的视听表述风格。文字分镜头脚本在撰写过程中要有镜头感和画面感。

文字分镜头脚本是动画制作项目的施工蓝图，有利于在创作分镜画面时理解全片或部分蒙太奇段落的戏剧任务，理解每个镜头画面所承载的叙事、抒情任务；有利于分镜头脚本的画面构思、场景安排。在编写文字分镜头脚本过程中，一定要注意镜头和镜头序列的设计要能被观众所理解，导演所设定的剧情信息、气氛、情绪能够顺利传达到观众，要注意分镜头脚本要以揭示作品的主题、塑造角色、表述故事为首要任务。

文字分镜头脚本要以分场面的方式撰写，多数情况下同一场景、同一连续时间内发生的事情为一个场面（有些简短的交代镜头或闪回镜头虽然不属于同一场景中的镜头，也可以包含在同一个场面中）。在每一个场面中，一般都要先标明场号、地点、时间（日景或夜景），以及时空类别（内景、外景），然后再叙述角色的动作和对白，还可以注明摄像机动作、镜头画面的初始设计构思等方面的内容。不同的动画制作公司依据不同的动画制作模式和流程，会采用不同的文字分镜头脚本格式，一般使用表格形式，内容包含镜号、镜头描述、对白、音乐、音效、镜头

长度、景别、摄法等方面的内容。下面以中国经典动画艺术片《三个和尚》的文学剧本、文字分镜头剧本为例，了解动画导演在着手画动画分镜头之前，是如何把文学剧本转化为分镜头剧本的。

1.《三个和尚》的文学剧本

编剧：包蕾

一个小和尚匆匆忙忙往山上跑。

一不留神跌了一跤，坐起来一看，原来踩在一个大乌龟的背上。乌龟翻身爬不起。小和尚替它翻了身并让它爬走。

高高的山上有座小小的庙。

庙里供着一尊观音菩萨，手持净瓶，瓶里插着杨柳枝。

小和尚到庙里，先拜过观音菩萨，看见净瓶里杨柳枝儿倒垂，取过净瓶来倒了倒，瓶里一滴水也没有。

小和尚拿起吊桶和扁担，下山去挑水。

他辛辛苦苦挑满了两桶水，来到山上，先灌满了水缸，再灌满了净瓶，然后坐下做功课——敲着木鱼念经。

太阳从东边山头上出来，在西边山头落下，一天天这样过去。

小和尚天天念经。有一次他叩下头去，睁眼一看，有只老鼠在他头上边望着他。小和尚举起木槌，迎头一下向老鼠敲去，老鼠吓得急忙逃走。小和尚笑了。

一个高个儿和尚匆匆忙忙往山上跑。

一路上，蝴蝶追着他跑，迎着面围缠着他。

高和尚明白了，他怀里藏着一朵花，花香诱来了蝴蝶。他把花儿取出，插在地上。蝴蝶飞到花枝上，不再来缠和尚，和尚连忙撒腿上山。

高和尚见了小和尚，互相行礼。观音菩萨眯眯笑。

小和尚请高和尚喝水。高和尚喝了一碗又一碗，一会儿工夫连缸底的水也喝光了。小和尚叫高和尚去挑水，高和尚拿起扁担、吊桶就跑。

下了山，高和尚灌满了两桶水，回到庙里。小和尚帮他倒满了水缸。两个人高高兴兴地坐下做功课。

过了一天，高和尚又去挑水。他刚出庙门，转念一想："都是我挑水，他倒舒服。"便回头招呼小和尚，要小和尚与他一块去抬水。

下山的时候还好，等灌满了水上山，就出了事。高和尚走在前面，小和尚走在后边，担绳往低处滑，水桶的分量都压在小和尚肩上，小和尚累得不得了。走了一会儿，小和尚便歇下来，和高和尚交涉，要高和尚走在后边。高和尚走在后边，他身子高，弯腰曲背，也累得不得了，水也泼了一地。半路上又歇下了。小和尚从身边摸出一把木尺，在扁担中间画了一道杠子，把绳挂在中间，谁也不吃亏。这样，两个人才辛辛苦苦抬来一桶，还不及一个人挑得多。

两个人又坐下做功课。那只坏老鼠来捣蛋，爬进了长和尚草靴，偷偷地走。小和尚看见了，也不声张，暗自窃笑。谁知坏老鼠把小和尚的草靴也偷走了。高和尚也不响。

两个人不是一条心，连敲的木鱼也不齐，各敲各的，后来索性背靠背坐了。

又一个胖和尚匆匆忙忙往山上跑。

胖子怕热，走得满头是汗。半路上看见一条河，喜出望外，连忙俯身下去喝水。他喝得那么起劲，差不多连整个身子都下去了，等起身穿靴子时，却穿来穿去穿不进，脱下来一看，靴子里竟有一条鱼。他倒掉了鱼，起身往山上跑。

三个和尚相见了,互相行礼。

胖和尚嘴又干了,到水缸边举瓢喝水。等他喝够,丢瓢跑了,高和尚和小和尚朝缸底一望,缸都空了。他俩想:"这是我们辛辛苦苦抬来的,你倒喝现成。"就拉起胖和尚,叫他去挑水。

胖和尚去挑水,挑得浑身是汗。

他好不容易到了庙里,把水倒进缸里,举瓢便喝。等到高和尚和小和尚发觉,一缸水差不多又被胖和尚喝光了。

从此,三个和尚谁也不愿意去打水。

太阳从东边出来,又从西边落下。三个和尚背对背地坐着念经,谁也不理谁,听凭扁担、水桶在地上空闲着。

没有水,不能烧饭吃,各人摸出自己留着的干粮,偷偷地吃。吃干粮,没有水,好难下口。小和尚噎得要命,忽然想菩萨净瓶里还有上次自己倒的水,就连忙去倒来喝。高和尚与胖和尚看见了,急忙上去抢,可是水已喝光。菩萨看了连皱眉头。

又一天过去了。

急然听到一声响雷。三人奔出一看,天上飘来一朵乌云,"快下雨了!"三个人都这么想。有雨就有水,大家赶忙去把水缸、木桶搬了出来,等待积水。谁知天上的乌云看他们想不费力就得到水,竟然生气了,一滴雨也没下就飘走了。三个和尚空欢喜一场。

那只坏老鼠偷不到东西吃,就爬上供桌去咬蜡烛。蜡烛中间被咬断了,倒了下来,烧着案前挂幔,火势很快就烧着了屋梁。小庙起火了!

三个和尚背对背坐,谁也没注意,等闻到气味,看见火光,大火已经冒上屋顶啦。这时,三个人一起跳起来,把什么都忘了,救火要紧,你抢水桶,他抢扁担,一起往山下去打水。争先恐后,你赶我跑,拿起水就往火里浇,谁也不怕累,谁也不叫苦,一心只想救熄大火。

小和尚为了打水,掉在河里。高和尚把他救起来,放在扁担一头挑上山。小和尚才醒过来,立刻又参加了救火。

这时,一阵风起,乌云看见他们的行动,很高兴,赶紧替他们下了一场大雨。

雨过了,火灭了,那只坏老鼠也烧死了。三个和尚一起笑了。观音菩萨也笑了。

他们一起想办法,在山崖边上装个滑轮,挑水不用辛辛苦苦往山下跑,只要用滑轮装上水桶往上吊。

从此,三个和尚团结一心,和和气气,一同劳动,一同学习,日子过得甜甜蜜蜜。

2. 《三个和尚》文字分镜头脚本

根据文字分镜头脚本的具体编写要求,下面以《三个和尚》的文字分镜头剧本为例,学习如何把文学剧本转化为分镜头脚本。

<div align="center">《三个和尚》文字分镜头脚本(片段)</div>

镜号	景别	内　　容	音效	备注
1		上海美术电影制片厂。 （划出）		
2		字幕跳出:"一个和尚挑水吃,两个和尚抬水吃,三个和尚"。 （淡出） "三个和尚"四个字渐大,其他字淡出,停（淡出）。		
3	全	小和尚出场,小和尚只顾观看飞在他头顶上的两只戏耍的小鸟,没有顾到脚下有只乌龟在慢悠悠地爬着,乌龟把小和尚绊了一跤。		日景 外景

续表

镜号	景别	内　　　容	音效	备注
4	中	小和尚跌跤,乌龟翻身爬不起来,小和尚动了恻隐之心,把乌龟翻过来,自己也爬起来。		
5	大远	一座小山,山上有一座小庙,小和尚走进画面。		
6	中远	一座小庙。		
7	远	小庙。		
8	大全	小庙。		
9	全	小庙。		
10	全	观音菩萨,小和尚走近作揖。		日景
11	全	小和尚跪下,叩头。		内景
12	中—特 (推镜头)	观音菩萨,镜头推进至手中的净瓶。 小和尚手伸进画面取走净瓶。		
13	全	小和尚倒净瓶,瓶中无水。		
14	全	水桶、水缸,小和尚走进画面看看水缸里无水。		
15	远	小和尚走出小庙。		
16	近	小和尚停下看了看山下,抓抓头。		
17	全	小和尚挑水桶走下山坡。(跟移)		
18	全	小和尚走到山下水边用水桶打水。		
19	全	小和尚挑水上山。		
20	全	水缸。小和尚挑水进来,把水倒入水缸中。		
21	近	观音(近景下移),小和尚将水注入净瓶中(上移),净瓶中柳枝变绿,观音微笑。		
22	大远 大全	太阳落山。		
23	全—中全	夜,小和尚在庙中念经(推—拉)。		
24	大远	太阳升。		
25	全	小和尚挑水(跟)。		
26	大远	太阳落。		
27	大全	小和尚念经。		
28	大远	太阳升。		
29	全	小和尚挑水(跟)。		
30	大远	太阳落。		
31	大全	小和尚念经。		
32	大远	太阳升。		
33	大全	小和尚挑水。		
34	大远	太阳落。		
35	大全	观音。小和尚念经。		
36	中	小和尚念经,打瞌睡。		夜景
37	近	一只老鼠。		内景
38	中	小和尚仍在打瞌睡,老鼠进画面。		
39	近—中 (拉镜头)	小和尚醒来和老鼠相对而视。老鼠逃走。小和尚继续念经,假装瞌睡(闭眼)。		
40	近—中 (拉镜头)	小和尚突然睁开一只眼,用木鱼槌向走进来的老鼠打去。		
	近	老鼠惊慌逃走。		
41	全	高和尚出场,一只蝴蝶围绕、追随着高和尚,高和尚甩袖驱赶,蝴蝶仍然紧跟。		日景 外景

续表

镜号	景别	内 容	音效	备注
42	近景	高和尚恍然大悟,羞答答从袖中取出一朵小花,悄悄地把花吻了一下。		
43	特	高和尚将花插在地上,蝴蝶飞舞在小花边上。		
44	全	高和尚向画面左方看去。		
45	大远	山上庙,高和尚走入画面。庙跳近。		
46	大全	观音像前高和尚和小和尚相互作揖。		日景
47	中	观音像。		内景
48	全	水缸前,小和尚请高和尚喝水。		
49	中	高和尚喝了几碗,还未喝够,可是小和尚表示缸内已无水了。		
50	全	高和尚走到水桶前,拿起扁担。		
51	远	高和尚走出小庙。		
52	全	小和尚微笑,搓手。		
53	全	高和尚在山下水边打水。		
54	全	小和尚挑水走进小庙。		
55	远	高和尚挑水走到水缸边,小和尚帮他把水倒入水缸,两人微笑。		
56	全	太阳落,天色暗。		
57	大远	左右两只木鱼,都在敲打着。		夜景
58	特	小和尚和高和尚相对而坐一起念经。		内景
59	大全	小和尚念经。		
60	中	高和尚念经。		
61	中	(同59)		
62	大全	太阳升。		
63	大远	高和尚挑起水桶走出画面。		
64	全	小和尚走进画面,得意。		
65	远	高和尚走出庙门。		
66	近	高和尚突然停住,眼睛一转,回身。		
67	远	高和尚走进小庙。		

（二）导演阐述实例

1．作品创意来源于三句话

本片的成功因素之一是因为这个题材好。"一个和尚挑水吃,两个和尚抬水吃,三个和尚没水吃。"这是一条古老的民间谚语。在我们日常生活中,的确有许多事情碰到了"三个和尚"就难办了,大家深有体会,因而是有感而发的。这三句话包含深刻的哲理:过去如此,现在如此,将来还会如此。1979年春,侯宝林说了一段相声《和尚》也点到"三个和尚没水吃",我听了很受启发,脑子闪过一个念头,为什么不能用这三句话来拍一部动画片呢?这个题材是中国的,有哲理性,也很有动作性,是一部动画片的好坯料。这三句话本身就很幽默,不用任何解说,一看见字幕上跳出这三句话,观众就一定发出会心的笑声。再说小和尚的形象也很逗人,光秃秃的脑袋,穿着一身袈裟;一举手,一投足,挑水,敲木鱼……都很有情趣,我把这些想法提出来,跟著名儿童文学作家包蕾商议,也征求了特伟厂长的意见。他们都说题材不错,可以搞得好,于是我决定请包蕾任编剧。不久,老包把剧本写好了,写得很有趣,幽默诙谐,不用对白,这正是我们设想的,初稿经过反复征求意见,最后由厂领导审定,事情就这样定下来了。

2．艺术处理上的再创造

一个剧本到了导演手里,从来不是原封不动地拍成电影的,总要进行再创造。图解式的或平铺直叙的内容往

往令人生厌,而这里"表现"是主要的。我在处理这个剧本时,首先是对整个影片的结构加以调整,删去那些可有可无的情节或"噱头",留下的只有:挑水和念经。因为这两件事是必不可少的,又是可以着意刻画的。譬如:一个人的时候是怎样挑水,念经;两个人的时候是怎样担水,念经;三个人的时候又该怎样……这正是矛盾所在,揭开这些矛盾,继而解决矛盾,这就有了"戏"。矛盾包括两方面,一是三个和尚之间的心理矛盾,另一个就是火灾与和尚的矛盾;在生死存亡的关头,三个和尚非同心合力不可,他们似乎都是从各地走到这个小庙里来的。在叙述过程中我安排了一些动作细节,通过这些细节,交代了他们都是好人,是心地善良的"佛门弟子"或者说是有缺点的好人,而这些缺点也是我们自己身上常有的旧意识的烙印,通过影片的教育去改掉这些缺点,我想这正是作品的现实意义。

3.把握好影片主题

《三个和尚》通过一则妇孺皆知的民间谚语触发灵感并创作而成。"三个和尚没水吃"是一句贬语,讽刺那些各打小算盘不肯合作的人们。但并不是说人手多了反而不好,而是说心不齐才坏事。影片以此为契机,指出人多心不齐所造成的恶果,同时又告诉人们:只要心齐,劲往一处使,就能够办好事,这就是影片的主题思想。影片将三句话做了进一步的引申和阐发,片中用三个典型的人物形象入木三分地刻画了普遍存在于普通人中的为个人小利斤斤计较的自私心理,并有意识地树立了一个对立面:当三个和尚都不去挑水,背坐在那儿干耗时,小老鼠出来作怪,咬断了灯烛,烧着了幔帐,引起了火灾。面对这场大火,大家放弃个人思想,三个和尚猛然觉醒了,并携手投入灭火的战斗,矛盾终于得到圆满解决,三个和尚的思想也得以转变:齐心协力,团结一致战胜困难。取水的方法也跟着想出来了,(从挑水——吊水)是他们分工合作的结果,大家都有水吃了。影片由原来的古谚语翻出新意:不是人多办不好事,而是心不齐办不好事,人多心齐就可以办好事。

《三个和尚》的成功使我们领悟到:主题只有发掘得深,才能使意境高。文艺作品的社会作用应该是积极的。主题经过这样的处理,反其意而用之,化消极为积极,改贬为褒,通过人物的转变(从各自为政到齐心协力)能给人们以强烈的印象和深刻的启示。

4.表现形式上的探索

鲁迅先生说过:"单是题材好,是没用的,还是要技术。"《三个和尚》的题材很好,但是有了好题材,不一定就能拍成一部好作品,还要看是否周密地考虑了人物活动与事件进展的布局,并找到最适当的表现形式,如果拍得不好,反会糟蹋了一个好题材(这也是常有的事)。

我注意到这三句话之所以能在民间广为流传,不仅因为有它深刻的思想含义,同时不可忽视的是:这三句话本身具有一种独到的表现形式,这几乎是重复的三句话,幽默,含蓄;通俗易懂,言简意深,这是它最大的优点。所以我在寻求影片的表现形式的时候,力求抓住这些特点,避免说教,寓教育于艺术形象之中。概括地说,我在导演过程中掌握了以下10点。

(1)中国的:这是一个典型的中国人民喜闻乐见的故事,因此影片要有鲜明的民族风格。在画面上采用了中国传统的民间绘画中常用的空白背景和平面构图的表现手法,色彩上也注意呈现单纯而明快的效果;在音乐上则是根据典型的中国佛教音乐素材而创作的乐曲,并用民族乐队演奏,和外国的动画片迥然不同,有别于迪士尼公司的拍摄方法。

(2)写意的:影片并不是真实事件的再现,而是通过一个虚构的小故事来说明一个问题,其中富有哲理,即所谓假定性的现实主义,或曰"写意"。如,在表现和尚挑水的动作时没有直接表现他在山坡上走,而是在一个空白的背景上向左走几步,转一下身;又向右走几步,再转一下身;再向左走几步……就到了。他似乎是在一个抽

象的环境中向上走或向下走,由于前后镜头都交代了环境,因而就不必出现具体的山坡了,画面变得干净而单纯,动作可以突出,而观众又完全看得懂,这是从中国戏曲表演中学来的"写意"手法。

(3)大众的:男、女、老、少,体力或脑力劳动者,中国人或外国人,甚至各种不同信仰的人都能接受,雅俗共赏。但不是迎合小市民的口味,格调要高。

(4)现代的:影片是表现现代人的思想,给现代人看的,所以搞这样一个"土"玩意儿,也要采用现代的手法、现代的节奏。在描写太阳升落时,我们让它跟着音乐的节奏跳动,这在生活中是不可能看到的,这样处理是为了交代时间过程,因此就把人们对时钟上秒针跳动的印象和太阳的升落运动融合在一起了,这是现代艺术中常用的联想手法,我们吸取它有用的部分为影片服务。是中国的,又是新的,这一点很重要。

(5)漫画的:漫画的特点是一目了然,讲究漫画的形象比喻。我请漫画家韩羽设计造型,他画的人物很有性格,又很简练,这正是我所设想的。根据他的画面风格,采用方形构图把影片片门也改成方的,这是一种尝试。

(6)幽默的:三句话本身就很幽默,影片也要搞得风趣,并注意含蓄,而不是去搞"硬噱头"和低级趣味,更不能丑化和尚。

(7)精练的:影片没有一句对白,把一切可有可无的情节都去掉,在结构上做"减"法,使之紧凑,人物只用最简单的几个原色,背景几乎是空白的,吸收中国戏曲表演中的虚拟手法。我认为只有精练的东西才能给人们以深刻的印象。

(8)喜剧的:这是一个讽刺喜剧,而且是善意的讽刺,让观众在笑声中本能地领悟其中的道理。结尾也要成为喜剧——有水吃。

(9)动作的:影片的结构概括为出场、挑水、念经、老鼠,并重复三次,以及最后的救火、吊水……这些有节奏的动作都是动画片所需要的。当然在注意动的同时,也要注意静的运用,要辩证统一。

(10)音乐的:整个影片既然没有一句话,音乐就显得十分重要。影片的节奏、动作的设计、镜头的组接都是按音乐结构来进行的。

第二节　动画短片的主题建构

动画艺术短片在创作主题选择上要采用善于挖掘创作本体的理念,利用动画艺术的特点,并以技术的试验、创新为目的而进行创作。其主题表现相对于商业动画更加洗练、准确,更注重表达创作者的内心理念,是"由外而内"的深层次挖掘。

动画短片因为短,所以创作者要在有限的时间里表达自身的情感和思想。短小的篇幅,反映的是主题的深度与广度。概括再概括是创作者的追求,是创作者把多年的艺术修养、创作经验以及自己对人生、社会的理解与看法带进短片创作的过程中,以高度概括的手法表现主题,以流畅的镜头传达细腻的情感,以独特的构图和色彩构成勾勒出人物情绪的波动,用细节的处理完成对创作理念的刻画。

一、象征

动画短片运用了各种手法建构主题,努力做到在有限的时间内将主题表达得清晰完整。借助象征手法,能够在深度上弥补影片在长度上的不足。创作者用象征手法表现事物、人物、事件、背景和情节,竭力超出表面的内容而揭示复杂深刻的意义。

用一种东西代表另一种东西,事物、细节、人物、地点和行为都被赋予了超出自身的意义,这样思想与感情就能成为实体并有形可见。象征既有由单个元素引起一般联想的象征,又有通过叙事内部的元素互动产生的象征。把瞬间的事件扩展成微观的细小部分并不是通过影片的情节,而是通过重复的方式来完成的。

日本黏土动画《候车厅》的故事从一对姐弟进入地铁后开始,不同方向的两辆地铁同时进站,车上的人群从两侧的地铁里鱼贯而出,一边是"灰西服团队",一边是"黑西服团队",他们尖叫着开始扭打,每个人都用手里攥着的报纸相互砍杀,乱作一团,候车厅瞬间变成一个战场,两个孩子目瞪口呆看着这个场面。地铁要开动的铃声响了,两群人顿时安静下来,又急急忙忙地回到车厢里。地铁呼啸着开走了,只留下候车厅里的姐弟。(图 3-3)

✿ 图 3-3　日本动画短片《候车厅》

短片主题内涵的挖掘上,这个三分钟的短故事极具象征意义,表达了一定的意义。创作者用荒诞、有趣的手法表现了现今日本社会人与人之间残酷的纷争,以及人们利用舆论相互伤害的现状。小小的候车厅就像微缩的社会,衣冠楚楚的人物却在面目丑陋地你争我夺。在这里,孩子们象征着没有发言权的弱势群体,而每一辆地铁都意味着一个大时代的方向,它们呼啸而来又呼啸而去,不知道下一辆地铁会带来什么样的争斗。《候车厅》包含着意味深长而且独特的思考方式,是一部很有特色的动画短片。

二、重复

用重复这种建构主题的手法也常见于短片。虽然影片长度有限,然而有时也会在短小的篇幅中用重复式的情节安排。为了达到集中、强化的目的,这类短片总是安排两件以上的事来构成某种叠加,构成一个由浅入深、由弱渐强的感知过程,这符合人们认识事物的习惯。重复这种建构主题的手法尤其适合用在短小精悍的故事中建构主题思想。各种寓言和童话故事就常用此手法说明一些道理。比如,《三只小猪》动画短片中,一只小猪建了茅草房子,险些被狼吃掉;一只小猪建了木头房子,险些被狼吃掉;一只小猪建了砖头房子,合力把狼吃掉。《三只小猪》里的物质载体是房子,通过重复的结构,观众积累起叙事带来的一定愉悦,并好奇后面会发生什么事情,而突如其来的一个转机,会使这种叙事快感得到巨大提升。

又如迈克尔·度德威特导演的动画短片《和尚与鱼》,和尚在修道院的小河中发现一条鱼,便开始在岸边想把鱼抓上来,但是任凭他用上了所有道具都无可奈何。他一次一次重复抓鱼这个过程,最后他一直追,追出寺院,追下山坡,穿越稻田,追着追着忽然飞了起来,像小鸟般逍遥自在、遨游天际。短片情节简单,但引申很多。和尚想捕到修道院水池中的那条鱼,整部短片的内容就是看他使出浑身解数执着地捕鱼,却屡试不得,但越是得不到就越想要,欲望烧得他片刻不宁,种种貌似荒诞可笑的方式都试过。到最后,已经不是为了捕鱼了,他只是单纯地想要占有而已,虽然他自己可能也不明白为什么一定要捕到这条鱼。

短片结尾处和尚在虚空中飘荡着,抱了一下那条鱼,释怀地放开。他和鱼一块飘浮和舞动,渐隐天际。短片的巧妙之处就是利用了重复结构经常出现的转机,把情节积累到一个高潮后进入另一转机中,让观众在巨大的叙事快感中接受故事的内涵表达。结合短片的叙事特征,我们可以发现《和尚与鱼》这部短片完全符合"意料之外情理之中"和"言有尽而意无穷"的要求。(图3-4)

✚ 图3-4　英国动画短片《和尚与鱼》

叙事过程越短,给予其对比元素的戏剧效果就越强,这一效果无论体现在结构上还是细节上,都是立竿见影的。

三、对比

对比就是把两种对立的事物或同一事物的两个不同方面加以对照比较,来揭示事物的本质。对比和象征的结合运用能使两者相得益彰,从而加强欣赏对象的审美价值。例如,皮克斯动画短片《许愿池》就是由三个人物之间的冲突引发的故事。故事的主要内容是一个小女孩拿着一枚金币想要去许愿池许愿,在她刚要把金币扔进许愿池时,一位街头艺人开始卖力地演奏,小女孩觉得新奇,便走过去想要把金币给他。正在这时,小女孩身后又出现一个街头艺人在表演,小女孩见状走到这个人面前要把金币给他,随后两个街头艺人便对小女孩的这枚金币展开激烈争夺。小女孩受到惊吓,一不小心把硬币掉在地上并滚落进下水道。小女孩很生气,便要两人赔偿,两人身无分文,便将一把小提琴送给小女孩。小女孩在调音之后,演奏了吉卜赛之歌,演奏过程中有位观众丢给小女孩一袋金币,此时小女孩成为三人当中最富有的人了。她当着两位街头艺人的面把金币丢到许愿池中。(图3-5)

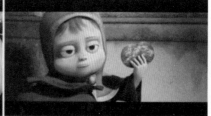

✚ 图3-5　美国动画短片《许愿池》

短片中三个角色之间的关系采用了三角形的定律,使人物角色之间的矛盾关系变得稳固且有冲击力。这个故事中存在三种矛盾冲突,分别是:①小女孩与街头艺人之间的矛盾;②小女孩将金币给谁的内心矛盾;③两个街头艺人之间的矛盾。这三种矛盾在影片中引发的第一个冲突就是小女孩的金币掉进下水道。影片在金币掉下的时候节奏放缓,是影片当中的一个停顿。这个事件直接激怒了小女孩,使影片当中的三个矛盾变成了一个矛盾,就是小女孩与两名街头艺人之间的矛盾,成了一对二的对立面;在之后小女孩又赚到了一袋金币,将金币当着两人的面扔到许愿池中,矛盾又回到最开始,这也是小女孩在影片开始的初衷,达到了一个闭合性的结局。接

下来,一组平行剪辑表现了更为鲜明的小女孩与街头艺人之间的矛盾、两个街头艺人之间的矛盾对比。对比与象征手法的结合运用,使艺术形象富有暗示性和启发性,从而诱导观众思考短片中的意蕴,体会到作品中那种隐而不露的丰富理性内容,获得一种回味隽永的审美愉悦。

象征、重复、对比这三种建构主题的方式在动画短片中往往结合在一起运用。动画短片《许愿池》中这三种角色的设置本身就含有对比的意味,对比之中又包含着重复,在不断重复中使象征意义不断地增强。

总之,新的题材创意及合理的叙事结构对动画短片的成败来讲至关重要。例如,皮克斯公司所制作的《魔法师与兔子》《鸟!鸟!鸟》《绑架课》《许愿池》等一系列动画短片都是以下面这种形式展现出来的:特点鲜明的人物、独立明显的矛盾冲突、完整的故事结构,有少量对白或是没有对白,以及出乎意料的反转结局。另外,动画短片的创作不是绝对地强调艺术风格,无论通过怎样的形式表现出来,任何一种艺术形式的主题都是在"讲述"与"传达",并且都要依附故事而存在。即便是短片造型能力再强,风格再独特,故事结构上的杂乱无章也会导致短片创作上的失败。

从第一部动画短片的诞生到今天已经有一百多年,动画短片以其短小精悍、艺术表现力强、独特的个性创作等特点备受业内人士的青睐。在观看了很多有代表性的动画短片之后可以发现,这些短片的故事都遵循一定的规律进行建构,再不断翻新剧情创意,动画短片就变得饱满且充实。找到这样的规律并不是要机械地进行模仿,而是要在了解这一程式化的基础上将这些固有模式打破并重组,进而优化动画短片的故事结构。

第三节　动画短片的叙事结构

故事是动画短片创作的灵魂。无论动画所呈现出来的形式如何,其内在的"核"都是在讲述故事,而结构是故事内部的组织构造和总体安排,决定了故事将以怎样一种形式被表现出来。无论是电影、电视剧还是动画,其本质上都是在讲述。一部影片的灵魂是"故事",而结构则是故事的"框架"。一位编剧无论艺术水平如何高超,表现力有多么强烈,如果故事编排混乱、头重脚轻,或者是逻辑混乱、平淡无奇,那么仍旧不能算是一部成功的动画,所以在有了好的创意的基础上,必须知道如何运用要素。对故事结构的研究就是为了更加清楚地认知整部影片的人物、场景、事件与节奏该如何去把握。

一、动画短片的叙事特征

(一)主题内涵的挖掘

动画短片的主题内涵在剧本中占有主导地位,它将影片中的人物、情节、细节、对话、表演、结构乃至电影中的各种表现手段都串联起来,使之服从于主题的体现,并以影片整体的和谐统一呈现给读者。故事内涵是影片的灵魂,它的深浅、厚薄决定了整部影片的分量和力度。尤其对于短片而言,能否从主题内涵上有所突破和挖掘,做出深刻的人性观察或是哲理性思考,应该说是影片是否成功的关键。

如第54届奥斯卡最佳动画短片《摇椅》中,以一把摇椅从制作完成、在农夫家中使用的时光到破旧遗弃,再到被美术博物馆修理后展出并受到孩子们的注意、喜爱,表现了人类怀旧的情怀。此片从历史文化传承的角度对现代工业化社会进行反思,使人们理性地认识到人的精神、思想同现代工业化的联系以及人们沦为受现代物质奴役的现状。(图3-6)

⬆ 图 3-6　加拿大动画短片《摇椅》

如第 59 届奥斯卡获奖动画短片《希腊的悲剧》中，三女神分别支撑起破碎的石头，即使她们的石头残缺不堪，她们互相提醒和斥责，也试图将这块摇摇欲坠的石头长久地保存下去。当三个人支撑着一块石头的时候，终因外力而导致崩溃。而当她们放下了其实不该有的压力之后，却过上了愉快的生活，在歌声和舞蹈中得到了自我的升华。故事表面上并没有什么含义，没有事情的起因，更没有铺垫，只传达给观者一个道理："陈旧的繁文缛节如果不去打破，人们将永远得不到自由，那些表面上要维护的东西，其实是妨碍新生的阻力。所以要敢于放下，打破束缚，才会获得新生。"因此，在创作短片时，除了故事人物的创作，的确需要对自己的剧本有深入的思考：究竟要通过这个故事表达什么？（图 3-7）

⬆ 图 3-7　比利时动画短片《希腊的悲剧》

（二）故事矛盾直观性

动画短片中故事矛盾的直观性指的是故事叙事结构单一，整个短片紧紧围绕一个中心的矛盾展开故事，用最精简的叙事语言和流畅简洁的镜头来表现故事主旨，使观者能够明确理解故事情节。这种直观性的故事矛盾也使得动画短片叙事节奏变快。

在第 19 届奥斯卡最佳短片《猫的协奏曲》中，就延续了汤姆和杰瑞的矛盾。在这部短片中，汤姆变成了钢琴演奏家，为观众演奏匈牙利狂想曲第 2 号。汤姆的演奏打扰了正在钢琴低音区睡觉的杰瑞，于是杰瑞开始给汤姆制造各种演出障碍，充满幽默的剧情成功地吸引了观众，冲突也让影片更有趣味性，猫鼠矛盾也是为人们所熟知的。故事矛盾直观的叙事结构使故事主线变得单纯、明确，让人容易理解。（图 3-8）

⬆ 图 3-8　美国动画短片《猫的协奏曲》

（三）设置故事悬念在情理之中意料之外

设置悬念俗称"卖关子"。一部动画短片想要给观者留下深刻印象,就需要给故事设置悬念并突出悬念。许多动画短片中重要的转折就是高潮阶段悬念的突然转变。悬念的突转是动画短片故事结构的重要表现。设置悬念能够吸引观者的注意力,激起观众急于知道结果的迫切心理,使叙事结构紧凑而集中,并指引故事的发展方向。能够更好地塑造人物及表达中心思想,是一种比较高超的编剧技巧。

这是一个出人意料的结局,前面用平平淡淡的故事情节做铺垫,在高潮时,将悬念设到最高,紧接着给出出人意料的结局,这种情节突转的叙事结构特点能够令观众感到舒心。将"包袱"抖在最适宜的时间点上,是创作者进行叙事的一种常用手法。在故事发展到高潮段落,情节突然转折,给人以深刻的印象,同时也是故事人物性格的鲜明表现。动画短片中采用悬念情节的突转,使观众产生既在情理之中又出乎意料之外的效果。原来期待的那种犹抱琵琶半遮面、呼之欲出的结果发生了改变,激活了观众的"情感传递",抓住了观众的心理和情绪,悬念的设置在故事发展中得到加强,使故事得到了最大的诠释。

尤其是5分钟之内的短片,影片的故事只围绕一个单纯但有力的矛盾展开,使故事情节曲折生动、环环相扣,并且能够使角色更为突出,主题鲜明,从而达到震撼人心的效果。 而突出强化情节中高潮和结局两部分,即悬念的积累和突转,这样会让中心情节更为集中,所产生的爆发力也会更强,主题更明确。如动画短片《神》就选择了直接从故事冲突的高潮切入,急转直下引出出人意料的结局,直接从高高在上被人敬仰的千手神像跌落到被一只小小的苍蝇困住的悲情结局。有很多只手的神像最后还是被弄得晕头转向并一头从高空栽了下去,而苍蝇飞上了神像的宝座并取而代之。故事虽小,却对那些看似不可侵犯其实不堪一击的权威做了极佳的调侃。（图 3-9）

✛ 图 3-9 俄罗斯动画短片《神》

开放性的结局在短片结尾将悬念抛出,留给观众想象的余地,并不明确交代出故事最后的结局,这样的悬念设置也是动画短片中常用的手段,让观众意犹未尽,自己去猜想最后的结局。例如,第82届奥斯卡最佳动画短片提名作品,由西班牙哈维尔·雷西奥·格雷西亚执导的《老妇人与死神》。该片讲述的是在一个偏远的农场,夜幕降临,过往的记忆在老旧的房间内弥漫,孤独的老妇人抱着丈夫的相片沉沉睡去。这时恬然的琴声响起,她的魂魄离开了她的身体,死亡并不使她畏惧,爱的思念让她慨然向死神微笑伸手。然而,正当她即将踏入天国之门的一刹那,她的灵魂突然被拉回体内。站在眼前的是抢救她的医生和护士们,老妇人心有失落,而死神也心有不甘,死神和医生展开了一场生死争夺战。短片采用了开放性的结局,最终也没有交代死神到底有没有回去将老妇人的灵魂带走,只在充满了搞笑的气氛当中结束了短片。导演用8分钟让人们陷入了深思,思考对死亡的看法与理解。导演没有明确地指出生与死的意义,却又告诉人们,人要有精神的寄托,有时候死亡对于死者来说可能并不可悲,或许也是一种解脱与救赎。（图 3-10）

设置这种悬念的叙事结构就像是一句话只说一半,剩下的一半需要自己去想,揣摩创作者的想法,给观众留下充分的想象空间自由发挥,按照自己的想法设计自己想要的最后结局,叙事表达更有说服力。

⊕ 图 3-10　美国动画短片《老妇人与死神》

（四）言有尽意无穷，简单与隽永

"简单"在叙事上的表现很大程度上取决于清晰明了的情节设计。对于动画短片来说，在有限的时间里用画面和声音讲述一个让观众都能看懂的故事是重中之重。

"简单"在某种程度上还可以被理解为在时间上的精练，能够允许观众在一段非常短暂的时间里，准确地理解故事的进展和前因后果。"简单"意味着要留下足够的时间和空间供观众参与体验。过度复杂的情节或者过度呈现的细节只会让观众停留在表面，无法全身心地投入故事中。

绝大多数短片是关于一个情节中的一个主要人物，这个情节是独立的、受到限制的。这部分单一的情节展现出没有被描绘但却被暗示了的整体，因此成了隐喻，成了代替其他事物的东西。短片中的一切事物都有可能代替其他的事物，即便短片通常局限于一个单一情节中的一个主要人物，但意思仍能作多种解释，从而达到简单而隽永的叙事效果。"大"是动画短片的中心思想，"小"是动画短片所呈现的故事。动画短片受时间制约，需要用一个简单的故事叙述出作者想要表达的内心情感、简洁的形象和故事情节，这样的故事中的人物角色是有血有肉、有声有色的，反映出深刻隽永或意义非凡的主题，能使观者在短小的故事情节中发现"亮点"，产生情感共鸣，从而使主题能够深化，令观众印象深刻。

如荣获第 84 届奥斯卡金像奖最佳动画短片的《神奇飞书》中讲述了一个青年与书籍之间的故事。在一个平静的小镇，矗立在街区中心的小旅馆，头戴礼帽的男子正坐在阳台上写作，他被一些并没有价值的书围在中央。突然，飓风来袭，狂风大作，奇怪的是，连书上的文字也随风飘散。男子和那些书一起卷入了一个未知的世界。不久，他落在了一片荒芜而奇怪的地方，且书上的字也都不见了。青年四处寻找，这时他看到一个美丽的少女牵着会飞的书飞翔，其中的一本书带他来到了一栋充满会飞且有内涵的书籍的房子。男子就在这时从黑白变为了五彩，他投入书的海洋，从此开始了一段心灵之旅。片中当主人公写完自己人生的最后一笔时，原本年轻的男主角已经成为垂暮之年的老人，他已经书写完自己的人生，随着书中的文化知识一起离开了。正好映衬出故事刚开场的一幕：黑白色调的男主角游走在昏暗的乡间小道上，一个少女指引他来到了书籍的城堡，此时他也将指引着另一个孩子继续完成传承的使命。这其中体现出来的正是一种文化的传承与使命的递交。人类文明之所以能够连续不断，是因为总有人愿意以整个人生的时间为代价而成为文化的递交者。在男主角书写完他的书本并离开书籍城堡之后，新的传承者也接受命运的安排，来到了书籍小镇。在女孩踏入书籍城堡的那一刻，原本黑白色调的小女孩也变成了绚丽的彩色，她将如上一位传承者——那位年轻的男士一样，继续用她的整个人生帮助他人寻找属于他们的书籍。这部 6 分钟的影片充分体现了"大型题材，小处着墨"的叙事结构特点。（图 3-11）

创作者用一个非常短小的故事成功地诠释了短片主题，使观众在观看影片之后引发深思，这也是动画短片叙事的一大特点，时间较短，所以从小点进入，就容易把故事讲清楚，暗含的思想需要观众看完影片之后自己去回味。

图 3-11　美国动画短片《神奇飞书》

二、动画短片的叙事类型

动画短片受时间长度的制约,叙事结构会有所影响,短片按照长度可划分为 1 ~ 3 分钟极短动画短片, 3 ~ 20 分钟动画短片,20 ~ 30 分钟动画短片。

1 ~ 3 分钟的极短动画短片,其结构基本被简化了,一般由开始和高潮组成,前面制造悬念,高潮留在最后, 出人意料,叙事结构紧凑,故事创意新颖,富有感染力。

3 ~ 20 分钟的动画短片比较常见,能够把故事的开始、发展、高潮、结局娓娓道来,可以完整地完成叙事。

有些 20 ~ 30 分钟的动画短片的叙事结构相对复杂,情节上会出现几次起伏或冲突。但这并不是定论,故 事时长对叙事结构起到一定的影响,但故事的结构还是由创作者自己对故事的整体构思以及情节的把控来决定 的。在动画短片的创作中,故事只能围绕一个矛盾冲突展开,这样叙事清晰,才能使短片更有吸引力。

(一)按叙事风格划分

将动画短片的叙事结构按照剧本的创作方式又可分为小说式叙事结构、戏剧式叙事结构和抽象式叙事结构。

1.小说式叙事结构

小说式叙事结构是指动画短片在创作时注重故事情节发展和细节的描写。按照故事开始、发展、高潮、 结局的顺序来叙事,其中包含小说叙事的时间、地点、人物、起因、经过、结果这几大要素,按部就班来达到叙 事的目的。在故事情节上没有明显的矛盾冲突,这种小说式叙事结构的动画短片故事结构简化,具有独特 魅力。

例如,第 84 届奥斯卡最佳动画短片提名的皮克斯动画短片《月神》,影片讲述了一个小男孩在"特殊情况" 下长大的故事。影片开始交代了故事开始的时间、地点与人物。深蓝夜空之下,祖孙三代划船来到宁静深邃的大 海中央,船上坐着祖孙三代,拖着长长白胡子的爷爷、健壮的父亲以及小男孩。爷爷送给孙子一顶帽子,似乎象征 了某种重要仪式的开始。对于男孩来说,也许这便是他成为男人的证明。不知不觉间,散发着乳白色皎洁光芒的 满月从海水中升起。爸爸支好梯子,男孩则背着铁锚爬了上去。原来,那发出光芒的竟然是遍布月亮表面的星星, 它们穿过宇宙,似流星般坠落,装饰着这颗美丽的小行星。短片 7 分钟就能够把所有细节刻画得近乎完美,道出 了月神三代传统和创新的矛盾。整个故事中小男孩没参与任何争执,可那关键的一敲,便是见证成长的一刻。 (图 3-12)

《月神》侧重于对"事件"以及"冲突"的表述,同时又继承了早期动画作品的幽默元素,力图往更加多元 化的方向发展。创作者用简单的故事向观众们讲述了关于传承和改变的主题,这种小说式的叙事结构,整片一般

只有一个主要人物,其他的人物辅助主人公来讲故事,不是靠矛盾冲突来叙事,而是靠小说的六要素(时间、地点、人物、起因、经过、结果)支撑故事发展,讲究叙事的完整及时间的顺序,而不需要用冲突吸引观众。

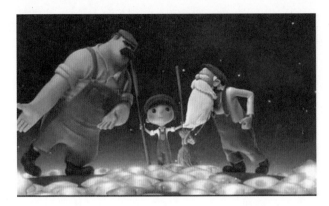
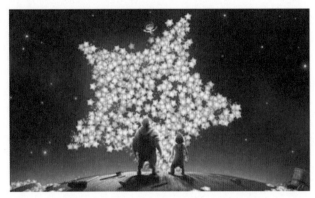

🔆 图 3-12　美国动画短片《月神》

2. 戏剧式叙事结构

戏剧式叙事结构的动画短片的主要特点就是使引发矛盾的冲突更加突出,按照传统的戏剧结构将人物和动作进行夸张,故事的结构需要有较高的完整性。在动画短片中戏剧式叙事方式也较为常见。动画短片中要将事件的矛盾冲突贯穿于整部影片中,通过戏剧化的故事情节打动并吸引观众。

例如,2019 年奥斯卡经典动画短片《舍与得》入围年度 10 强,时长 7 分 38 秒,片中角色毛线小狐狸和毛线小恐龙是一对玩偶朋友。一天小狐狸掉入水中,小恐龙疯狂地对小狐狸展开救援。在救援的过程中,小狐狸的毛线被钉子勾开了线,每走一段距离自己的身体就解体,体内的棉花就喷出来。最后小狐狸不忍心小恐龙用这种毁灭自己的方式来救自己,用石子将门关上。但是小恐龙纵身一跃,毛线飞速地被扯掉,最后变成了一根毛线并伸进了水池,将小狐狸救了出来。结尾,小狐狸将已经成为一团毛线的小恐龙抱了起来,决定用针线缝好小恐龙。在这部短片中运用了戏剧的叙事手法,有加深故事逻辑的作用。片头部分小恐龙为了救小狐狸,无视毛线被卡住引来身体散架的风险,依然往前冲。当小恐龙的毛线被扯得只剩下一个头时,画面闪回,让人也想起曾经与小狐狸在一起的美好时光。随后切回现实,毛线越来越少。又闪回到美好时光,又回到现实……这样多次反复,不断加强了故事的因果逻辑,也将故事的节奏推到了制高点。(图 3-13)

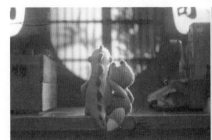

🔆 图 3-13　澳大利亚动画短片《舍与得》

在短片最后,小狐狸正在缝制小恐龙,但并没有交代最后小恐龙是否被缝制成功,为整片留下了悬念。动画巧妙地削弱了"开端"和"结尾",将重点放在小恐龙救人,即故事的"发展""高潮"环节,强有力地凸显了为爱牺牲的精神,情节精彩动人。

该片故事开端、发展、高潮、结尾环节兼备。在动画开头交代了恐龙与狐狸之间的关系,而闪回的作用则是加深了这层关系。去掉这段闪回,该故事依然完整,符合逻辑。导演为了让故事更加生动,画面更加精彩感人,加入

了非线性叙事手法。

由此可见,戏剧式叙事方式的动画短片中主要人物形象最少为两个,因为一人角色无法发生戏剧冲突,而戏剧式短片的主要特色就是不断出现的矛盾冲突。动画短片时间比较短,所以一般两三个主要角色为最佳,这样既有冲突,又能把故事叙述完整,要在最短的时间内引发人物之间的冲突,给人物的活动造成阻碍,这是增加影片戏剧性的主要手段。短片在高潮之前都是欲扬先抑,在这一部分节奏放缓,之后引出影片高潮,这在戏剧式影片中是常态。

3. 抽象式叙事结构

抽象式叙事结构的动画短片具有高度的概括性,以实验短片为主,风格独特、故事新颖,具有创新精神和独特的魅力。故事结构分为有情节和无情节两种类型,其中有情节的动画短片采取散文式叙事结构,而无情节动画短片要表达创作者的内心情绪,则需要通过强调画面表现力来实现。抽象式的动画短片中不一定存在事情的必然因果联系,会让观众在观看时摸不着头脑,在情节或角色设计时通常会采用伏笔或隐喻的形式来辅助叙事,这样会让观众感到新奇,也升华了影片故事的寓意。

波兰动画短片《探戈》中以同一角度拍摄一个小屋子,在加入新人物动作的同时,以前的人物还在反复进行以前的动作。小男孩重复跳进窗口,捡自己的皮球;喂奶的母亲、老人穿衣服等都在不断重复;最后老妇人拿起皮球走了出去,房子变得空空荡荡。本片运用了抽象式叙事结构对人类社会制度变化及生存方式进行了思考。本片以真人表演为基础,角色出场有序,场景则是一个小屋。(图3-14)

❶ 图3-14 波兰动画短片《探戈》

抽象性叙事是艺术动画短片叙事中的一个特有的叙事模式。在商业动画中不会为了表达哲思和情感而抛弃情节关系,因为情节薄弱会减弱精彩程度,观众也会失去耐心。

（二）按故事叙事方式划分

动画短片按照故事的叙事方式,可分为直线式叙事结构、散文式叙事结构、循环式叙事结构、悬念式叙事结构、交错式叙事结构和回忆式叙事结构。

1. 直线式叙事结构

直线式叙事结构的主要特点就是整部影片仅由一个矛盾冲突展开,从而讲述一个完整的故事。俄罗斯动画导演米哈伊尔·阿尔达申在1994年创作的动画短片《世界的另一端》中采用的就是直线式叙事结构。一条小蚯蚓在泥土之中睁开眼睛,探索周围的环境,在四处爬行的过程中结识了另外一条蚯蚓,很快它俩便结下了友谊,一起在泥土里探寻,在泥土中挖出许多条隧道。随后它们发生了分歧,按照各自选择的方向分头前行。于是来到泥土之外,看到了外面的世界。其中一条蚯蚓不幸被一只鸟吃掉,另外一条蚯蚓受到惊吓,回到泥土里,并把之前

它们挖的隧道全部填满,回到原点,蜷缩在之前的小世界里,随后平复好心情之后,开始了新的探寻之路。(图3-15)

影片就是以这条小蚯蚓的经历遭遇为主线,中间安排了一些小的情节:两条蚯蚓相遇之后齐头并进的轨迹,平行、交叉、螺旋表现了它们之前亲密的关系;分道扬镳后也预示着各自不同的命运。影片结尾小蚯蚓穿越半个地球来到另一端,当它冲出泥土时,三只鸟守在洞口。影片故事全片用一条线串起,就是小蚯蚓的奇妙经历。这种直线式叙事结构最大的优势就是很容易把观众带到影片中,情节没有大的跌宕起伏。由于影片只叙述一个从头到尾的故事,所以节奏上会显得缓慢,小小的冲突起到了调节气氛的作用,使影片不致单调乏味。这种直线式叙事结构虽然朴实无华,但主题突出,能简单明了地把创作者想要表达的故事讲出来。

⊕ 图3-15 俄罗斯动画短片《世界的另一端》

2. 散文式叙事结构

散文式叙事结构从字面上理解,就是运用了文学上散文的写作技巧,把零散的故事片段通过一定的设计组合编纂在一起,形成一部完整的动画短片。散文式叙事结构没有明显的冲突设置,故事的发展较平和。

例如,在《父与女》短片中,作者用三个段落讲述主角对爸爸的思念之情。第一个段落父亲和女儿在夕阳边上分开,父亲驾船离去,女儿苦等无果,骑车离去。第二个段落则采用散文式的叙事方法,女儿结婚生子的每个阶段都来到父亲离去的地方等候,将女儿一生中对父亲守望的这些零碎的片段糅合在一起,自然、平和地诉说了女儿对父亲的思念;到第三个段落,湖面潮水退去,年迈的女儿穿过湖面找到了当年父亲乘坐的小船。

该动画片运用了大量的远景、全景镜头以及简约的画面风格,用缓和、清新的情节设计谱写了一个感人至深的亲情故事,导演用自己的艺术修养诠释了"充满诗意的动画"的概念。全片没有明显冲突设置,作者设置了一个梦幻般的结尾,当女儿发现父亲当初乘坐的小船时,突然变回年轻的状态,找到了父亲并与父亲相认,结尾将压抑、伤感的诸多情绪汇集在一起,成为此片情感的爆发点,短片具有很浓厚的散文味道。(图3-16)

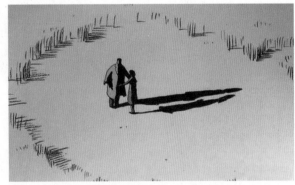

⊕ 图3-16 荷兰动画短片《父与女》中父女的重逢场景

散文式的叙事与后现代碎片化的叙事有着异曲同工之妙,主要区别在于散文式的叙事故事整体可以拥有一条主故事线,其故事片段可以独自成立,片段彼此之间表达同一个故事主题,而碎片化的叙事则以多条故事线展开,故事片段之间不可单独成为故事。它将多条故事线拆解打乱,使顺序颠倒,到最后才将所有故事线交代圆满。不同的叙事模式带来不同的效果,戏曲性叙事与环形结构叙事有较强的因果叙事逻辑,故事情节此起彼伏。抽象式叙事、回忆式叙事与散文式的叙事没有明确的因果关系和冲突对立关系,散文式的叙事较为平和。这就是散文式叙事结构的最大特点——形散而神不散。

3.循环式叙事结构

循环式叙事结构指的就是影片故事开头和结尾交相呼应,前后故事内容要有联系或相似之处。这种叙事结构更加严谨,布局完整,可起到强调、深化主题的作用,能使观众印象深刻,更好地突出创作者最想表达的主题。《起源》由瑞灵艺术与设计学院的罗伯特·绍尔特制作,是采用循环结构的一部短篇作品,它的主题是你身处哪里是命中注定的。故事中,小机器人想要离开一片彩色的树林去远方。它很高兴,但它并不清楚自己来自哪里,要去何方? 有一天,它抓住机会登上了一列驶向远方的火车。到了地方,它才发现那里的一切都失去了色彩,机械刻板,冷冰冰的,一点都不友好。转折点:当小机器人从远方冰冷的世界回来后,它踩到了地上的一片树叶。当它转身看向树林中透出的光芒,它的记忆被唤醒了。它捡起树叶,踏上了回家的旅程,小机器人感受到了不一样的幸福。在这种叙事结构中,通常观众知道的和主人公一样多。有的时候,观众会比主人公知道得多一些。(图 3-17)

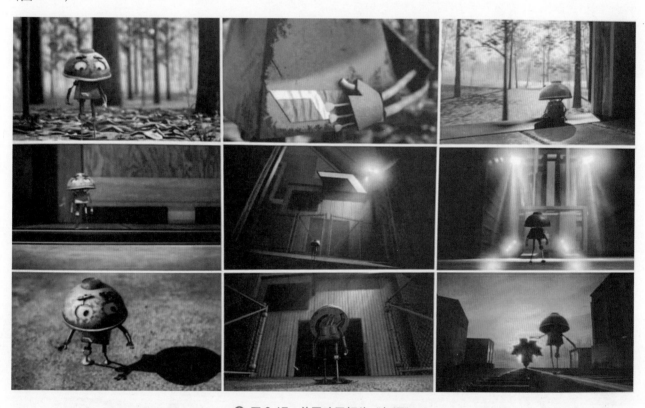

⊕ 图 3-17　美国动画短片《起源》

4.悬念式叙事结构

悬念式叙事结构,就是整部影片设置一个悬念,围绕这个悬念展开故事,在影片最后得到一个意料之外却又在情理之中的结果。这也是最能吸引观众注意力的一种叙事结构,能勾起观众的好奇心,迫切地想知道答案,这也是侦探、推理、悬疑类影片最常用的叙事结构。这类影片会在开篇设置一个情节、一个人物、一个场景或一句话等吸引观众的注意,让观众跟着影片寻找答案。美国电影导演、电影悬念大师阿尔弗雷德·希区柯克曾经说过:"每个人都有'悬念癖'。"在设计悬念时,作者会围绕中心悬念,在影片当中加入伏笔、铺垫或暗示,但又不会讲出答案,使观众带着猜疑和好奇的心理观看影片。随着片中人物的遭遇而使观众心潮起伏,这就是悬念的魅力。

例如,阿根廷动画短片《雇佣人生》中,所有人充当的是生活中的人造品。早晨主人公起床,随后出现一个

人形台灯,悬念正式开始,主人公的平静表现使观众感受到这是习以为常的情形,也成功引起观众的好奇心。接下来,主人公开始洗漱、吃饭和出门,在这个过程中,都有作为道具而出现的人,举着镜子的人、当桌椅的人、站在台灯下的人、挂着衣服的人等。看到这里,或许观众会以为主人公是一个富有的人,家里的所有摆设都用人来充当,使观众不禁去想象主人公到底从事什么工作,但并没有任何线索。(图3-18)

✦ 图3-18　阿根廷动画短片《雇佣人生》

　　随着主人公出门,镜头来到户外,看到许多人在充当出租车背着人奔跑,十字路口的红绿灯也是人挂在上面,人力电梯和更衣室的柜子都有人在里面服务等。看到这里,观众了解了这个城市奇怪的氛围,所有的道具都是由人来扮演,只是依旧不知道主人公的职业。最后,主人公走到一个门前,他充当了一个脚垫,也同之前看到的人一样是一个道具。影片没有大的戏剧冲突,节奏平缓。整部影片都是围绕着主人公的一天来展开的,片中的悬念不外乎是这些被当作道具使用的人,从而使观众猜测在这样的一个城市中主人公到底担任什么样的角色。一连串的悬念之后,观众对结局越发好奇,观看时也投入了大量情感。在观众的好奇心达到顶峰时,影片转入高潮,将答案揭晓,观众恍然大悟,觉得出乎意料,转念一想却又合乎情理。而在结局处,在开篇作为灯柱的雇工将灯摔坏抛弃,则巧妙地展示出了这一电影的核心命题——人自我意识的重要性。由此可以看出,悬念的设计是动画短片创作时的一个重点,使用悬念式叙事结构也是增加影片趣味性的一种手段。

5. 交错式叙事结构

　　在这种结构中,主人公为了走出困境,会反复地在看似相似、实则逐步递进的困难之间往返。在困境中会不断有新的人物、新的目标或者新的挑战出现,代替原有的对象。这种叙事结构与平行式叙事结构的区别在于:其中的事件不是同时发生,而是先后发生的。多个事件通常会在影片的转折点处爆发危机。这一类的剧情中多会出现竞争、因果循环或是对话。如美国动画导演科斯登·莱珀尔导演的动画短片《漂流瓶》就是这一类型的作品,表达的是主人公为了友情而去冒险的主题立意。雪人和沙人变成了笔友,并决定要见面。一开始采用了平行叙事的方式,但实际上剧情中的事件不是同时发生的。沙人发现了一个装着雪的漂流瓶,他把瓶子里装满沙子又送了回去,然后雪人收到了瓶子。雪人再次寄出一个漂流瓶,沙人又收到了瓶子。在两个人物的互动过程中,剧情像打乒乓球一样来回交错。剧中的两个人物生活在完全不同的世界,他们不可能看到对方,也无法在对方的世界中生存下去。两人通过漂流瓶,让对方了解了自己生活的环境。这时观众就会好奇:接下来漂流瓶里会装什么?他们会怎么看漂流瓶里装的东西?(图3-19)

🔄 图 3-19 美国动画短片《漂流瓶》中来来往往的漂流瓶

6．回忆式叙事结构

回忆式叙事结构是指通过描写主角回忆来讲述故事，从时间线方面讲属于倒叙手法。通过主角回忆的方式将主角的现状提到了前面，这种时空交错的方法富有层次，比平铺直叙更加生动。倒叙可以让人物的形象塑造更加立体。例如，情感类动画短片《午后时光》中，老奶奶因为患有老年痴呆症，分别陷入了三段回忆，最终在回忆中想起了自己女儿的名字，终于记起身边照顾她的女子就是她的女儿，最后两人相拥。

艺术动画短片以人物情感为主，回忆的作用在于更加清楚地反映角色内心的情感，重点不在于参与情节的讲述。回忆性叙事较之传统线性叙事手法较为独特，它熟练运用时空切换让叙事手法丰富多样，充满了艺术感染力。

思考与练习

1. 动画艺术短片有哪些题材类型？各有什么特点？
2. 动画剧本的写作要求主要有哪些？
3. 完成一个 3 分钟的动画短片的剧本创作。
4. 怎样让一部艺术短片具备独特的风格？
5. 简述动画短片的叙事结构有哪些类型。
6. 结合短片，谈谈如何挖掘短片的主题。

第四章
动画短片的视听语言

学习目标

掌握动画短片视听语言的特征与运用，了解动画短片分镜头脚本的绘制要求及动画短片美术风格的形成因素。

学习重点

掌握动画短片视听语言的特征与运用。

第一节　动画短片的风格

一、动画短片风格的形成

谈到动画短片的创作就不得不谈到风格。风格在辞海中的解释为：作家、艺术家在创作中所表现出的艺术特色和创作个性。这里重点词汇应该是"特色"和"个性"，强调了作家和艺术家创作的唯一性。我们常说"字如其人"或"文如其人"，就是说作品的风格即是创作者的风格，风格即流派。对于动画片的创作者来说，非主流动画片在欧美等国家已经有近一个世纪的历史，从事艺术动画短片创作的导演，他们受到多种文化艺术思潮和文化运动的影响，以其新颖的方式表达独特的个人体验、先锋意识和强烈的个人风格与民族情感，选取的题材也极其广泛，涉及生活中的各个方面。他们的喜好和艺术思维习惯就是他们作品的风格，或者说是动画片所特有的给人的感受，正是这种渴望展示自己独特艺术魅力的激情，驱使着他们孜孜不倦地投入动画片的创作中。作为综合艺术，它的形成主要依赖于以下几种风格，即导演的风格、美术的风格、叙事的风格、视听的风格等，所有这些风格最终形成了整部作品的风格。

以往我们所看到的动画短片中，每部独立的动画短片都有独特的魅力，很多作者会用自己所熟悉的工具和材料来表现自己的作品，有的用橡皮泥、布偶、沙子等材料做定格动画，也有油画、彩铅、水粉、水墨等绘画形式，例如，以油画为手段创作的动画片《老人与海》，以黏土动画为手段创作的动画片《超级无敌掌门狗》，以木偶形式为手段创作的动画片《平衡》等。还有利用二维、三维软件等进行动画创作的，如美国皮克斯的《跳跳羊》、爱尔兰动画短片《格林奶奶的睡美人》等。每个做短片或独立动画的人都会利用自己最擅长的方式和工具来表达自己的思想情感。中国的早期动画具有浓重的民族特色，因此形成了独特的民族风格。老一代艺术家利用剪纸、皮影、水墨画效果、农民画等现成的民间艺术形式创作了大量优秀的动画片。如独树一帜的中国学派水墨动画

《山水情》运用了水墨画的特色,将画里面的形、神、气、物通过这种形式表现出来,营造出了让人沉醉的意境。正是由这些独特的本民族艺术形式所形成的风格而被国际动画界称为"中国流派",可见独特的风格在动画片的创作中所起的重要作用。

二、动画短片美术风格设计

在确定了剧本和制作形式后,就进入风格设计环节。风格设计是对整部动画短片的前期设想和总体风格的把握。在动画短片中,在风格设计阶段不仅包括画面风格设计(即美术风格设计),还包括动作风格设计、镜头风格设计、声音风格设计等其他方面的风格设想。美术风格设计是指一部动画片最终呈现的画面风格样式设定,是对一部动画艺术短片风格样式的总体把握和规划,包括角色造型设计和场景设计、道具设计等。

艺术动画短片通常具有强烈的个性化色彩和实验性、探索性特点;它们常常以特具个性风格的美术手段和实验性效果标新立异,使得实验动画呈现了风格迥异的局面。在艺术动画短片中不乏风格强烈、面貌独特、制作高超、用材新颖的成功之作,从而极大地提升了动画艺术的品位,丰富了动画的表现力。如加拿大动画大师弗雷德里克·贝克一连创作了七八部艺术动画短片,他的《一无所有》《摇椅》《种树人》《狂野之河》等,以不同的美术风貌表达出他对世界性主题的深沉思考和人文关怀,并不断尝试新的制作手段。贝克用油彩笔在冷冻过的磨砂醋酸纤维片上画《摇椅》,用彩铅蘸着松香在加热的半透明胶片上画《种树人》,自己的一只眼睛被酸性气体熏瞎了也在所不惜。正是有独特的创意能力和实验精神,他的动画作品数十次获世界级大奖,四次获得奥斯卡动画短片奖。再如英国籍荷兰人麦克·杜克多·德威特导演的《父与女》运用逆光剪影和对比分明的灰褐主色调,绘出了具有欧洲插图风格的凄美画面,传达了感人肺腑的父女之情。俄罗斯画家亚历山大·彼德洛夫的《老人与海》,使用油画颜料在透光玻璃上绘制出了充实的人物形象和浩瀚的大海景色,讴歌了老人不屈的精神,也带给了观众无限的美感享受。

实验动画短片中有相当一部分并不在乎能不能被别人看懂,能否被理解。它们只是因作者的个人兴趣而诞生,为情感的抒发而存在,往往表现得怪异、荒诞,如弗兰克·莫里斯的《弗兰克的电影》、杨·史云梅耶的《对话的尺度》等。还有一些动画短片被作为一种制作方式或新材料的尝试,以及作为作者某种能力的展示,而忽略了动画的其他因素。例如,专门用以研究人物行走的动画短片《行走》,除了不停地走路之外,并没有表现什么主题。因此,实验动画短片美术风格的个性化和实验性并不意味着创作中的随心所欲。

整体美术风格的确立不是依据美术设计者的主观臆断,而应以影片的题材内容为依据,内容决定形式。动画短片创作的前期需进行美术风格的探索,以期寻找到一个适合于影片内容表达的最佳方案。

1. 造型设计

造型设计是指根据剧本(构思)中对角色总体形象的构思,设计一部动画短片中的角色造型。角色设计要有敏锐的艺术感觉,想象力丰富,设计的角色才能富有生命力。动画短片的角色造型没有太多限制,创作者的主要兴趣在于艺术上的探索和试验,因此,动画短片的造型较之商业动画具有更大的假定性和极大的随意性,重意念而不重形体,这是实验性动画短片角色设计的特点,它并不影响短片思想的表达。例如,比尔·普林顿带有彩色铅笔素描特色的写实风格角色造型;山村浩二夸张且凌乱,而又不失完整性的带有儿童绘画特色的角色造型;上海美影厂出品的一系列带有中国特色的水墨动画短片的角色造型等。

动画短片中的造型风格多样,表现种类丰富,包括人、动物、无生命的物体和符号元素等。角色造型创作者在设计动画艺术短片的造型时应考虑以下几点:①动画造型要适应动画短片的创作规律,以及动画短片特有的技

术条件。②动画造型要与动画短片风格协调一致,而且要有角色的思想和气质等潜在内容,成为动画叙事的一部分。③动画造型一定要符合故事中规定的情景和角色的个性特征。

动画短片中的造型从造型本身的形态划分,主要分为写实造型、夸张造型和抽象造型三部分。写实造型主要是指在动画短片的造型设计时以现实人物、动物及无生命物体为基础的造型设计,是对现实事物的再设计,写实造型基本上和现实中的事物形体及面貌特征没有太大的差别。如皮克斯动画短片《棋逢对手》写实角色造型就具有非常突出的特点。(图4-1)

❶ 图4-1　动画短片《棋逢对手》中的写实角色造型设计

艺术短片创作夸张造型是指在动画艺术短片的造型设计时对人物、动物、无生命物体的夸张、变形以及拟人化设计。夸张造型基本脱离了现实生活事物的常规形态。如动画短片《焦躁不安》中夸张漫画式造型,具有幽默诙谐的效果。(图4-2)

❶ 图4-2　动画短片《焦躁不安》中的夸张造型设计

抽象造型主要是指在动画短片的造型设计时,以抽象造型及符号化造型作为视觉造型的主体,是完全抽离于现实生活事物形态的造型设计,抽象造型设计是早期动画探索中常见的一种造型。

短片中要求造型设计不是一张单独的角色设计画面,而是立体、全方位的角色设定,是与画面风格相衔接,与剧本提供内容相匹配的;设计动画短片中所有需出现的造型包括造型的多角度视图、比例图、表情图和动态图等。

(1) 角色总体比例关系图、结构图和着装特征图。

(2) 各个角色之间相互关系总比例图。

(3) 主要角色造型详图以单个造型为单位,逐一设计每个主要角色的前面、侧面、前半侧面、后半侧面、背面的全身结构图、造型图和不同穿着的服装造型图。

(4) 角色色彩图设定出人物角色的皮肤、衣服着色。如故事剧情有夜间戏,还需分出人物白天色和晚上色,

并都以 RGB 的数字标明各个色块的数值。

(5) 主要角色特有动作特征图、面部表情特征图。

(6) 主要人物的口型图其口形设计一般分为 A、B、C、D、E、F、G 等类型,也可根据影片要求分得更简单或更细一些。

(7) 角色在主场景中的比例图。

(8) 角色与其所使用的道具比例图。

图 4-3 ～图 4-8 为美国动画短片《老太与死神》的人物造型、表情图、动态图例。

🔆 图 4-3 美国动画短片《老太与死神》中老太的动作特征图

🔆 图 4-4 美国动画短片《老太与死神》中老太的造型图

⊕ 图 4-5　美国动画短片《老太与死神》中老太的
　　　　　表情特征图

⊕ 图 4-6　动画短片《老太与死神》中死神的结构图

⊕ 图 4-7　动画短片《老太与死神》中死神的造型、表情图

⊕ 图 4-8　动画短片《老太与死神》中医生与护士动态图

2．场景设计

场景设计是指在动画艺术短片中期制作前，根据剧本描述的场景要求，参照整体美术风格设计来设计动画作品中故事发生的地点、环境和场景画面。在动画短片中，由于作品基本上是个人化创作，作品时长较短，内容形式多样，因此场景设计相对而言比较具有个性化特点，动画场景要个性鲜明。

动画短片的场景设计主要有以下特点：①动画短片所需的场景相对较少；②较多个性化场景具有符号化象征意义；③部分短片仅有一个镜头画面，场景设计即指背景画面设计；④动画短片的场景设计内容丰富、形式多样。

设计出动画影片中所有需出现的场景状态铅笔稿和色彩稿包括以下方面。

（1）总场景铅笔稿和色彩稿，包括白天彩色稿、夜间彩色稿和特定效果彩色稿。

（2）主场景中各个角度的详图，需包括东、南、西、北、上、下各面的场景状态图等。

（3）室内各个面的详图。

（4）场景中部分与背景有关的道具、背景比例图。

图 4-9 为日本动画片《龙猫》总场景方位图例。

在动画短片制作中，通常不需要十分严密的造型设计与场景设计，这时的场景设计往往就是一幅画面，表现出场景环境、色彩和地理位置等。创作者的所有设计都从生活中来，应该在平时注意观察。可以准备一个速写本，随时将生活的场面记录下来。

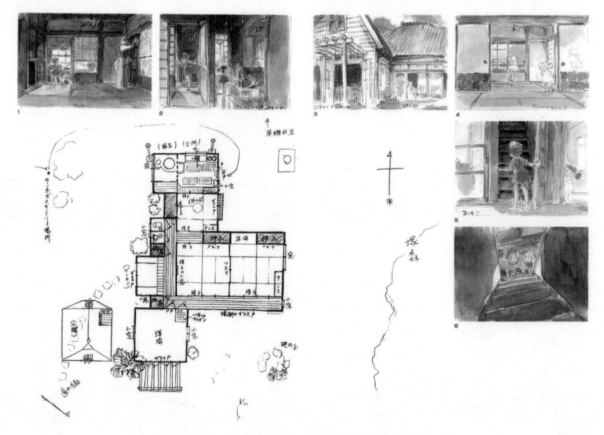

🔼 图 4-9　日本动画影片《龙猫》中的总场景方位图

第二节　动画短片分镜头脚本

一、动画短片分镜头脚本的概念

　　分镜头脚本是导演根据文学剧本进行再创作的工作台本,体现了导演的创作思想和艺术风格。分镜头脚本用绘画画面将文学剧本转变为视觉化的镜头画面,预规定出即将拍摄(制作)的每个镜头的内容、拍摄方法及镜头间的关系,是导演对整部影片拍摄的总体把握。分镜头脚本以画面的形式解构文字剧本,形成连续镜头画面的绘制。

　　分镜头脚本运用广泛,现在随着新技术和新媒体的应用,也用于游戏及动画片,由于其制作技术的特殊性,对分镜头脚本是非常依赖的。动画短片的分镜头脚本是对创意(剧本)的再创作。分镜头脚本相当于未来影片的预览,也是动画短片的总设计蓝图,是导演用来与全体创作组成员沟通的桥梁。分镜头脚本一方面遵循着创意(剧本)所提供的内容,另一方面发挥着在视听语言方面的创造性和讲故事的能力。在应用计算机技术后,动画短片中期制作前,会将分镜头画面按照时间长度连接起来,配上音乐和对白。观看短片制作出来的基本效果,对镜头做进一步的细节调整,把控整部短片的叙事手法和内容节奏,使最终完成的作品误差降到最低。

　　动画短片的分镜头脚本绘制延续了动画片中的要求,将创意和文字剧本视觉化,利用连续的镜头画面讲故事。由于动画短片个人化和风格化的特点,使分镜头脚本趋向于个人风格。甚至有一些片子并没有镜头变化和视角变化,但是这并不妨碍分镜头脚本的绘制及其在动画短片创作中的重要性。即使在没有镜头视角设计而主要是平面化设计的动画短片中,分镜头脚本也同样重要,它表现的是平面化的画面设计及运动效果。

二、动画短片分镜头脚本的作用

首先,动画短片分镜头脚本可以作为导演对影片的总体设计和施工蓝图,用以指导整个动画短片的制作(手绘、摆拍和三维)的中、后期工作。手绘动画部分参照分镜头绘制原动画和背景;摆拍动画制作参照分镜头完成每一个镜头画面的动作调制;而三维动画则参照分镜头制作每一个镜头画面,要求设置人物动作。动画制作的后期阶段则参照分镜头规定的镜头顺序和时间完成已制作镜头的剪辑与合成。

其次,动画短片分镜头脚本可以作为前期拍摄的脚本。导演依据分镜头画面台本,可以清楚地对影片的情节发展、细节描述做出分析和推敲,对某些情节表现还不够满意的地方及时地调整和修改,而在画面台本上修改就容易得多,画面的调整也非常方便。如果按照画面台本的画面顺序以及画面的推拉摇移运动方式、景别变化、镜头时间的设定,逐一把画面拍摄下来,再加上角色的对白配音,最后加以剪辑及加上镜头的衔接处理,导演通过对小样的反复观看、研究、推敲,及时进行调整和修改。这不仅大大节省了成本,也加快了影片的制作速度,更重要的是使未来影片的质量有了可靠的保证。此外,能够较早地梳理出复杂和困难镜头,使用相关软件及技术,思考出解决方案,以便于后面的制作。当然,最重要的还是利用分镜头脚本的相关内容做出细致的中期和后期工作计划。

最后,动画短片分镜头脚本可以作为中、后期制作的依据。因为原画、动画、背景、上色以及合成等工作是在中、后期制作中穿插进行的,而分镜头则是这些工作有条不紊地进行的协调工具,较好地协调了几方面的工作进程和工作时间。

三、动画短片分镜头脚本的特点

动画短片的分镜头脚本设计与商业动画有很多共同点,其电影语言和应遵循的规律也大致相同。但动画短片的个人化制作和实验性又造成了它与商业动画的很多差别,动画短片在镜头的连贯性上要求不是很强,可跳跃,可简约化,更加强调意念的连接。一些动画短片往往只由几个人或导演自己完成,导演对未来影片有正确的评估,在这种情况下绘制台本,就不需要像商业片那样详尽,往往只要导演自己能看明白即可,甚至根本就没有脚本,只有自己能看懂的简单草图。因为他们的创作过程不受外界干扰,可随时调整,对镜头创作有更大的自由度。

有的动画短片分镜头脚本是在导演与主创人员沟通、交流后逐渐形成的,例如,导演阿达在《三个和尚》创作中采用了先向摄制组说戏,口述影片总体构思、影片特色。主要情节让主创人员一起讨论,在集思广益的基础上,再进行分镜头台本设计、整理工作。短片中三个和尚上山时碰上小动物后"放生"的情节,吃饼被噎"渴"的情节,救火中将小和尚当作水桶挑走、泼出表现合作而不协调的情节,都是群策群力的产物,都被导演收录在台本中。(图 4-10)

四、动画短片分镜头脚本的绘制要求

动画短片分镜头绘制的格式相对比较灵活,有一些艺术家甚至会直接将镜头绘制在纸上已绘制好的小方框里。当然,最标准的还是使用统一格式的稿纸来画。各地使用的分镜头脚本稿纸虽然有纸张大小、画面直排和横排,甚至画幅的大小尺寸也有区别,但是在脚本纸上所列的项目基本上是相同的。

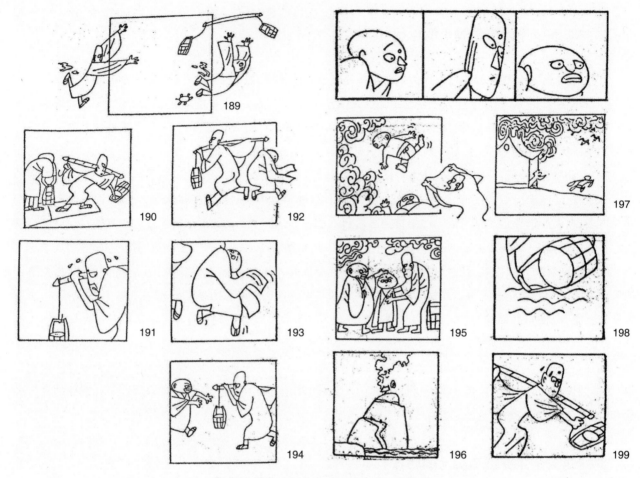

⊕ 图4-10 中国经典动画短片《三个和尚》

横排分镜表每页纸面分为三格,图画在纸面的上方,文字说明在下方。如动画片多横向移动镜头,使用横排分镜表便于镜头设计使用。(图4-11)

⊕ 图4-11 横排分镜表

竖排分镜表有 5 ～ 6 格画面的,也有 3 ～ 4 格画面的。纸张中图画在左边,说明文字在右边。动画片中以纵向拉镜头,使用竖排分镜表便于镜头设计。(图 4-12)

在分镜表上必须明确标明片名、集号、镜号、规格、秒、背景、内容、对白、处理、音效等,使人看了画面和各项目的文字说明后,就会非常清楚地了解这个镜头的意思和导演的要求。将脚本以动画的表现方式分解成一系列可摄制的镜头,是将文字转换为可视画面的第一步,包括人物的移动、镜头的运动、视角的转换等,并配上相关文字说明,其目的是把动画中的连续动作分解成以 1 个分镜头为单位的画面,旁边标注本画面的运镜方式、人物对白、效果音、特殊效果等。导演画好分镜头画面后,就必须根据台本稿纸上标明的要求,逐一填写。

第一,要标明分镜头的片名、总长度和页码。(图 4-13)

⊕ 图 4-12　3 格竖排分镜表

⊕ 图 4-13　镜号、规格、秒数和背景的填写(选自中国动画艺术短片《池塘》分镜头脚本)

具体应了解以下三个概念。

(1)镜号:即镜头顺序号,应按镜头先后顺序用数字标出,可作为某一镜头的代号。

(2)时间:表示该镜头的长短,一般时间是以"秒"标明。

(3)景:一般都是按镜号顺序填写。如果一个镜头重复使用前面的景时,就填写"同 ×× 镜背景号"。

在规格区内,导演根据某个镜头需要多大的规格填写规格号,如【10】、【6】等,另外必须清楚镜头规格是采用【7】或是【10】等。横移镜头【10】→【10】中的箭头表示移动方向,推拉镜头【10】→【6】或【6】→【10】箭头表示推拉方向,同时在画面上画出规格,并标好箭头方向。

第二,如图 4-14 所示,在左面画框完成每一个镜头画面,画面上方的 SC 代表镜头编号。有时,在同一镜头内人物的动作比较复杂时,要明确交代关键动作画面,需要多画一些动作提示,也就是在片中称为 POSE 的画面。这些 POSE 画面包括人物的调度和人物的动作过程。那么这些 POSE 镜头如何标注呢?其实在具体处理时是很灵活的,可以在原镜号的后面加一个带圈的数字就可以了,如 SC10- ①、SC10- ②等。

图 4-14　关键动作提示图例（选自日本动画《蒸汽男孩》分镜头脚本）

　　第三，文字部分包括动作、对白和处理。其中，动作主要指画面内角色的动作；对白包括画面内和画面外的所有对白；处理是指该镜头的音乐和音响，有无镜头运动、如何运动及镜头拍摄角度，以及其他需要标注的内容等。（图 4-15）

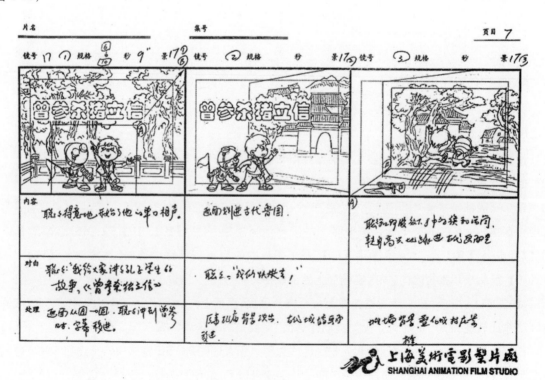

图 4-15　分镜头图例（选自中国动画系列片《中华美德故事》分镜头脚本）

　　第四,对于分镜头画面中的镜头运动和镜头内的角色运动,都有一些特殊的标记方法来表现。镜头运动通过镜头的起始位置框和运动方式的表示箭头来表现。如图 4-16 所示,镜头内角色的运动则通过双箭头来表示角色的运动方向及运动趋势。如图 4-17 所示,如果镜头内的角色运动较多,还可以通过多张画面来表示同一镜头内角色的动作。

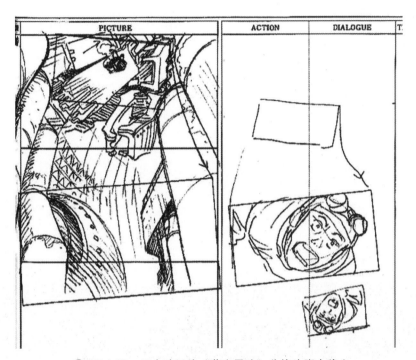

⬆ 图 4-16　日本动画片《蒸汽男孩》分镜头脚本稿 1

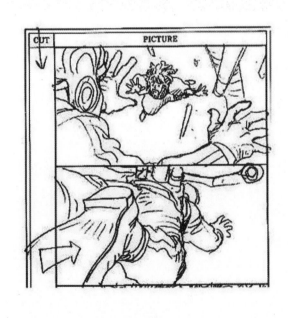

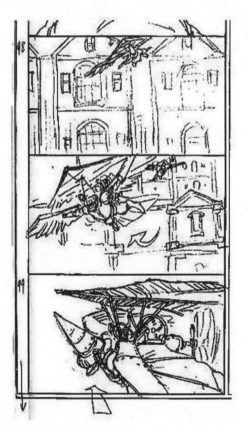

⬆ 图 4-17　日本动画片《蒸汽男孩》分镜头脚本稿 2

五、动画短片分镜头脚本中的光影和构图设计

（一）光影

在画分镜头时，应注意镜头的光影与构图的处理。动画短片中的光影不是照搬生活中的自然光，而是创作者依据剧情发展而设计的。好的光影设计能够准确表达画面需要传达的意义。光影巧妙地变化，可以平衡整个画面的构图。创作者常用光线对比来指引观众，观众最先注意到的是画面光影对比最强区域，而不是其他部分。

动画创作者喜欢用光影来营造心理气氛，往往对画面进行暗化或虚化处理来分散观众注意力，或者特意强化以突出动画角色形象。另外，光影具有象征意义，黑暗象征恐惧、邪恶、阴暗、未知之事，光明则代表欢愉、阳光、美德、真理。

如图4-18所示，法国动画短片《祭品》通过光影营造的是一种死寂的氛围。它没有节奏，只有沉默。这种阴暗的情感刻画归功于雕版画刻画效果下的大范围阴影的线条变化，以及强烈的光与影的对比。创作者主观情感下增加的光影元素，为塑造昏暗的空间营造出一种紧张阴凉的气氛，使整个片子显得沉郁而神秘，让观众紧绷神经，深深为片中女子的厄运感到同情和惋惜。

⊕ 图4-18 法国动画短片《祭品》中的光影设计

（二）构图

在电影中，构图的定义是："为表现某一特定的内容和视觉美感的效果，将镜头所拍摄的、需要表现的对象以及摄影的各种造型因素有机地组织起来并分布在画面中，形成具有美感、稳重、方向等特点的画面形式。"动画短片是"画"出来的影像作品，因而，创作者和画家一样，必须要顾及画面空间的安排。

创作者对画面中所有造型进行一种合理优化的安排，画面着重突出表现什么，弱化什么，由创作者依照短片表达主题内容而决定。合理的构图能唤起观众的审美情感，利于短片传情达意。比如，《三个和尚》中的留白，《牧笛》中的散点透视，每一帧画面都是精心构图之作，能给人独特的审美情趣。

画面布局安排通常倾向平衡、和谐和均势等构图法则。平衡原则是短片比较重要的方式之一，它追求稳定，给观众在视觉上和心理上一种平衡感。画面中形状、色彩、线条等相异布局时，形成对比美。需要表现的对象鲜明地展现在画面上，使画面生动、鲜明、突出。事实上，构图并无一定准则。创作者的创作方式不同，技巧有别，但只要达到相同的情绪和意念，就有可能创作出好作品。总之，画面布局是动画短片创作中的重要部分。画面形式美感和艺术效果如果与短片内涵更契合，可丰富、充实画面内容，增强短片的观赏性，提升短片中情感的表达。

第三节　动画短片中的镜头语言

在动画短片的创作中,镜头语言是画面的基本单位,动画创作者在镜头语言的选取方面可以做很多尝试。

一、视听更自由的艺术表现

随着动画行业的不断发展,越来越多的动画制作者开始尝试用动画表现各种题材的故事,或把动画当作表达自我观念、思想的武器。世界各地的动画家们尝试不同题材、不同风格的动画,如广告动画、科幻动画、记录动画、教学动画、实验动画等。实验动画就是其中突出的代表,实验动画不论是在故事题材上还是外部的表现形式上都试图有新的突破,因此在镜头语言的选取中也会区别于以往的商业动画,创作者们会根据自己的题材或者根据个人的喜好选定,又或者为了视觉上的突出效果而选取镜头语言的风格,使得镜头语言的选取更加宽泛。

实验动画家会把动画同多种表现艺术相结合,有抽象的、有具象的,因此在镜头语言的选择上也会做一些新的尝试,使得动画片镜头语言的选取没有标准模式,而是会根据不同的题材、不同的表现目的发生改变。

动画短片的镜头风格设计是指一部动画短片中的镜头及镜头组接所呈现的风格形态,主要包括镜头画面的设计和镜头组接的设计等。例如,动画短片《苍蝇》几乎整个片子只用一个镜头来组成,是以苍蝇的眼睛作为主观视点和摄影机,所展示的画面都是出自苍蝇的眼睛,它一边飞一边向观众展示它的主观视角,整部片子"一镜到底"。镜头跟着苍蝇调整了视角、视距,使景别处于不断变化中,由于导演很好地控制了快飞、缓行、着落、停顿等节奏变化,使得这些变化既平稳连贯,又具有视觉冲击力。例如,动画短片《探戈》通过一个镜头内的角色变迁,表现出历史和时间的力量:人类匆匆忙忙淹没在历史长河中,生命在不断地循环中前进。还有一些动画导演在长期的创作中也形成了自己的镜头美学风格,如荷兰导演迈克尔·度德威特导演的动画短片《父与女》,全片大部分采用远景镜头,将主体和背景推向远方,给人以空旷寂静之感,全片只有车轮与云彩的特写镜头,而没有人物的任何特写镜头。在《和尚与飞鱼》中,以远景和全景为主,全片采用清新的画面风格以及独特的景别和角度,使得迈克尔·度德威特导演的动画短片作品清新、自然,自成一派。(图4-19)

⊕ 图 4-19　荷兰动画短片《父与女》及《和尚与飞鱼》

二、夸张的景别与角度

动画短片中的景别运用可谓变化多端,没有固定模式,往往打破程式化的叙事模式,可以由全景直接到近景甚至特写,从而产生强烈的视觉冲击力。

（一）大远景、特写、大特写景别的应用

大远景、特写、大特写的景别在动画短片中的应用较为普遍。大远景的主要作用是展示空间的全貌,烘托氛围,放在影片开头暗示故事开始；放在结尾处则表明故事的结束,给人无限的回味。大远景主要在于表现环境带给人的感觉,让人产生无限的想象。如第 82 届奥斯卡最佳动画短片《商标的世界》,片中运用大远景来营造商标世界的繁华。（图 4-20）

⊕ 图 4-20 动画短片《商标的世界》

大特写与大远景是一种超出人们正常视野范围的景别,大特写主要表现人物或某件物体的极小局部,例如,人的一只眼睛或人的嘴唇给人的视觉冲击力要比人物特写强,可用于故事剧情的推动,传达给观众某种信息,暗示即将发生的事情,给人警惕、惶恐或异样的感觉。例如,动画短片《序幕》中就有大特写,同样也是人的一只眼睛,这只眼睛传达给观众的是战争即将开始时的紧张与不安。在金敏的动画短片《她的回忆》中也有对大特写的运用。（图 4-21）。

⊕ 图 4-21 动画短片《序幕》（左）和《她的回忆》（右）

（二）极端化的拍摄角度

这里所说的极端化的拍摄角度主要是指动画短片中选取的大仰视、大俯视、非水平三种拍摄角度。这些拍摄角度因为难度较大,出现的次数较少,而被称作极端化的角度,其中大仰视角度是指极端的仰视,当摄影机的仰角达到最大时就会产生这种角度,大仰视角度可以用来表现人物的心理,也可以表现环境。不过这种极端的仰视表现的人物心理是极端化的心理,例如,在大友克洋监制的动画短片《迷宫物语——迷宫迷路》中,就运用了很多大仰视来表现人物,营造神秘的气氛。（图 4-22）

⊕ 图 4-22　动画短片《迷宫物语——迷宫迷路》

　　大俯视同大仰视角度一样,也是表现在极端视角下人物的某种极端心理,大俯视会造成一种上帝俯视众生的感觉,同时也可以表现范围大的空间和场景,刻画环境的广阔或是表现一种压抑的氛围。例如,动画短片《迷宫物语——工事中止命令》中就有许多大俯视的镜头。(图 4-23)

⊕ 图 4-23　动画短片《迷宫物语——工事中止命令》

　　非水平的拍摄角度是指摄影机与拍摄画面不是水平的而是倾斜的,这样的画面通常给人不平静、不稳定甚至是异样的感觉,倾斜的画面给故事营造出一种荒诞夸张的感觉。

(三)风格化景别与角度的选取

　　风格化的动画短片层出不穷,其中有一些风格化动画短片的形成是因为选取了不同于以往动画短片中的景别与角度。例如,在动画短片《带狗路》中有极致化的景别与角度选取,运用了大量俯视与非水平的角度,展现了狗的疯狂与不安。景别以全景和特写为主,全景用来叙事,特写镜头表现狗的面部表情。独特的景别与角度应用带来了强烈的画面冲击,同时也形成了短片荒诞幽默的影片风格。还有一些别具一格的景别与角度选取,如在萨格勒布 1989 年制作的动画短片《动人的爱情故事》中画面被分为 8 个小屏幕,每个屏幕既可作为独立的画面空间展现故事的发展,也可以连接起来展现故事的发展。在这些小屏幕中,还可以同时展现不同景别的镜头,有远景同时也有全景。故事的最后,主角打破了分割屏幕的画框,画面又变成了一个完整的屏幕。在这部风格化动画短片中,景别与角度的选取已经偏离传统的选取模式,并演变出更多的模式。(图 4-24)

⊕ 图 4-24　动画短片《动人的爱情故事》

（四）镜头内部蒙太奇带来的景别与角度的变化

镜头内部蒙太奇是真人电影中的用词，指没有经过剪切重组，而是在一个镜头内形成的蒙太奇变化，这种变化包括视角、视距、镜头焦点以及演员调度的变化等。镜头内部蒙太奇在表现事物上比传统蒙太奇更直观，更加真实自然，可以让人主观地观察事物，影片节奏柔和。

许多动画短片导演会运用镜头内部蒙太奇来表现故事的发展，一个镜头内不再是单一的景别与角度，而是有多种景别与角度的使用，从而完成镜头内景别和角度的变化。这样使得动画短片更加真实，如同真人电影，在叙事与抒情上都不同于其他蒙太奇产生的变化。在奥斯卡提名动画短片《序幕》中，作者就用了镜头内部蒙太奇，全片长 7 分 26 秒，仅用了一个镜头来实现场面的调度。在镜头内导演灵活地在各种景别与角度间切换，把 4 个人相互搏斗的场面描绘得淋漓尽致，让我们从镜头的推、拉、摇、移间知道了人物的位置关系，并可以感受到人物的心理变化。（图 4-25）

⬆ 图 4-25　动画短片《序幕》

三、场面调度在动画短片中的运用

（一）纵深场面调度在动画短片中的应用

在二维的动画短片中，纵深场面调度与场景绘制密切相关。纵深场面的场景绘制需要创作者熟悉绘画透视原理。通常由于人员设备等方面的限制，动画短片中的背景通常是一幅静止画面。所以视角变换的场面调度更为耗时和耗力。具备场面调度的意识后，创作者可以通过在前期设定中增加镜头和角色运动的考量，透过一定的透视设计，利用后期编辑软件，用背景分层运动的技术可以得到接近真实的场面调度，从而实现真实流畅的场景运动，营造画面运动的真实性。

随着三维动画的兴起，动画短片的创作拥有更多的自由度，创作者加入想要加入的任何元素和个性风格，可以最大限度地实现创作者的创作意图。更多的纵深场景的场面调度是通过角色的调度完成。在静止场景中，角色的运动虽然受到一定的牵引或限制，但是通过合理的调度安排，可使镜头内的角色运动变得多样化。例如，从纵深移动到前景，再由前景到纵深处，在移动中有上下的起伏或左右的变化。通过角色在画面中的运动轨迹，动画短片可以在短短几分钟内展现出很多的内容。所以只要规划好这类镜头的场面调度设计，在动画短片中也可以得到很好的视觉冲击效果。

（二）全局观的场面调度

动画短片是通过手动制作获得影像素材，在镜头过渡、转换处理上可以不受现实的限制，从而更加跳跃和富有表现力，所以对于动画短片的场面调度而言，实际上可以分为两个层面：一个层面是对单个镜头的调度，另一个层面则是对整场戏的总体调度。动画短片要具有高度的连贯性，各个元素之间的关联随着时间的推进会更加紧密。如果创作过程中失去了连贯性表达，那么便成了无意义的画面堆砌，进而失去了动态视觉艺术的生命力。通过场面调度，可以使创作者能够站在全局的角度去统筹、规划各种运动的相互关联和对比，使动画短片的各环

节有很好的连贯性,并能做到相互呼应和关联。

　　动画短片并不因为短小就可以削弱其情节和构思,反而因为"动画中的时间是压缩了的"而更加强调运用高度凝练的镜头节奏,会给观众带来强烈的视觉冲击力,让时间的流逝、空间和视觉元素的转换在几秒钟内就得以实现,所以动画短片的时空转换是极具弹性的,速度也非常快,好的动画短片可以给观众带来更大的震撼。例如,在法国昂西国际动画节 2008 年开场动画短片《下雨之后》从一个在小镇木板的水潭边垂钓的小孩开始,很快从小孩与蓝色怪鱼追逐的场景转到奇异的海底世界,片尾又转到大都市的场景。可见,动画艺术的独特魅力更多地在于它的凝练,而凝练也是强调感知和审美需求的动画艺术,在创作过程中,应对客观真实运动进行再创作。(图 4-26)

⊕ 图 4-26　动画短片《下雨之后》

　　另外,创作者还需要有剪辑意识,不仅需要考虑到单个镜头的叙事效果与美感,还必须考虑到镜头与镜头的组合。创作者需要预先考虑到剪辑时画面组合的一些规律、原则。目前,数字化已改变了动画短片的创作方式,三维制作软件和后期合成软件极大地拓展了动画短片创作的创意空间。

四、动画短片的声音设计

　　动画声音是指动画短片中配音和音乐以外的所有声音,比如动作声音、机械声音、枪炮声音、自然声音、背景声音、特殊声音等。动画声音存在的原因就是帮助观众感知和判断故事发生的环境,还原真实场景,以便影响和支配观众的思想和感情,并与视觉画面共同构筑出银幕形象。动画短片的声音从出现到发展成为一项有着独立美学追求的艺术表现手段,一直与动画艺术有着密不可分的互动关系。

　　在制作完成一部动画短片声音编辑之前,应先了解作品的风格和类型。声音可以贯穿整部动画短片,但要符合短片的题材。在动画短片制作过程中,导演、原画创作、动画后期制作都会影响到整部作品的最终效果,而这一切都需要声音编辑的后期制作的配合来完成,这样我们就可以更好地认识到动画短片中声音的编辑是如何表达短片的戏剧性的。

　　例如,动画短片《头山》表现了一个古老的日本民间传说,片中采用了一个老人以弹唱音乐讲述故事的声音处理方式;动画短片《平衡》全片没有对白,在声音的处理上主要通过音效来表现角色动态,突出表现了音乐盒子的吸引力以及人与人之间的冷漠。再如,短片中的声音能极大地展示人物内心世界的情感色彩。用声音塑造故事情节,可以充分而深刻地表达人类内在的心理体验和丰富的情感状态。例如,在《坐火车的女人》中,开篇伴随低沉的大提琴声,画面中单身女子背着重物,不堪重负。野蛮、冷漠、呼啸而过的火车,尖锐的气浪冲击声,浓雾弥漫的夜晚,营造出一种十分压抑、异常冷漠的环境;加上惊悚音乐的配合,使画面呈现出黑暗色彩,让我们更加同情独处的单身女子内心的焦灼和惶恐。(图 4-27)

☆ 图 4-27　动画短片《坐火车的女人》

在动画短片创作中,象征性声音非常适用于假设性很强的综合艺术。象征性声音能够让动画中的形象充满生命力,更加鲜活地提升观众对动画作品的深层次体验。适当地运用象征性声音编辑,可以使其在这种假定性的环境中不断地发挥作用,达到理想的效果。象征性声音通过表达物与物之间微妙的关联,建立一些抽象的思维方式,从而令观众与作者产生共鸣。

动画短片作品具有视觉语言与听觉语言的夸张性和变形性。目前国内外动画片作品中也有很多运用声音编辑的手法来表现动画片的主题和剧情内容的。正确地运用声音编辑的夸张性,可以更加充分地表现动画作品,加深观众对动画作品的印象。由于动画的特殊属性,还要注重声音的幽默性、逼真性、拟人性等因素。让创作者充分发挥想象力,以天马行空的表现形式来创作,这也正是动画短片的制作优势。

五、数字技术的运用

（一）画面品质的提升

在 20 世纪 60 年代计算机开始被应用到动画的制作上,宣布了计算机辅助动画制作时代的开始。有了计算机的辅助设计,动画片的制作流程大大缩短,影片的质量也随之提高。尤其是计算机图形学被深入地研究,动画的制作效率和影片质量有了很大的提高,而且在制作工艺上给了艺术家们充分的自由,可以支持各种景别与角度的展现,如大远景、大仰角、大俯视等,使观众可以清晰地看到画面上所呈现的细小甚至是微乎其微的细节,这为艺术家提供了更多的创作空间,同时也改变了动画短片的艺术风格。动画艺术在科技尤其是数字媒体的高速发展下,焕发出蓬勃的生命力和强劲的势头。

（二）调度更加便捷的虚拟摄影机

这里所说的虚拟摄影机主要指三维动画软件中架设的"摄影机",它相当于传统电影中的摄影机,但与真人电影中的摄影机不同的是,虚拟摄影机的运动更加自由,可以做任何运动而没有束缚,它有无限种可能,它既具有镜头、焦距、焦点、光圈、景深这些参数,可以实现推、拉、摇、移、升、降、环绕等运动,还可以实现物理摄影机无法实现的穿墙而入、穿过人体等镜头,它既有手持摄影机的优势,又比手持摄影机稳定。有了虚拟摄影机的支持,艺术家们可以尽情地施展自己的想象力,在人物的调度以及场景的调度上都没有束缚,因此也改变了景别与角度的应用。导演创作时不再需要考虑手工绘制的成本与难度,不需要考虑人力物力的付出,只需按照自己的意愿随意调度虚拟的摄影机,就可以轻易地改变画面的景别与角度,使其产生自己想要的效果。

思考与练习

1. 什么是动画艺术短片的风格设计？包括哪些内容？

2. 什么是动画艺术短片的美术风格设计？包括哪些内容？

3. 学习绘画、插画作品中的美术特点,将其变为一部动画艺术短片中的整体美术风格。

4. 造型设计练习：写实造型设计、夸张造型设计和抽象造型设计。

5. 动画分镜头脚本的作用有哪些？

6. 动画短片中的声音设计有哪些特点？

7. 动画短片中的景别与角度的运用有哪些？

8. 不限题目,进行 30 秒短片分镜头画面练习。

第五章
动画短片的制作

学习目标

通过学习,让学生充分掌握传统动画、三维动画、定格动画等几种不同动画短片类型的制作全流程及短片的制作要求。

学习重点

掌握三维动画制作中软件的应用。

第一节　动画短片制作流程

随着数字技术的应用,很多动画片打破了传统的"逐格拍摄、连续放映"的制作动画的方法,动画制作的技术手段发生了很大变化。其中,动画艺术短片在制作方法、制作手段、表现形式上都发生了相应的变化。动画短片的创作工艺流程根据各自特色,步骤略有区别,但大致都有流程图中的工序。木偶、剪纸类动画片则把原画设计、动画、描上部分改为逐格扳动(摆拍)完成动作,再拍摄下来即可。

作为动画片,其制作过程是庞大而繁杂的,是需要很多人共同合作完成的,但这种合作是一种相对固定的模式,也就是动画创作有特定的制作流程。(图 5-1)

相对于商业动画片严谨的制作流程,动画短片的制作流程更为个性化,可以将创作者个人的艺术处理加入其中,但是基本的制作顺序与商业动画片是相同的。动画短片的制作流程主要包括三部分:前期制作、中期制作和后期制作。

早期动画短片的制作主要依靠动画摄影机逐格拍摄来完成。逐格拍摄的内容包括两种类型:一种是用动画摄影机拍摄绘制的二维动画画面,另一种是用摄影机的逐格拍摄法拍摄实物摆拍动画。随着计算机技术的应用,动画艺术短片有了更多的制作方法,可以通过计算机输出制作好动画影像,因此,制作流程也有所变化。但是这些变化都是局部的,动画短片制作流程的大框架并没有改变,依然主要包括前期制作、中期制作和后期制作三部分。

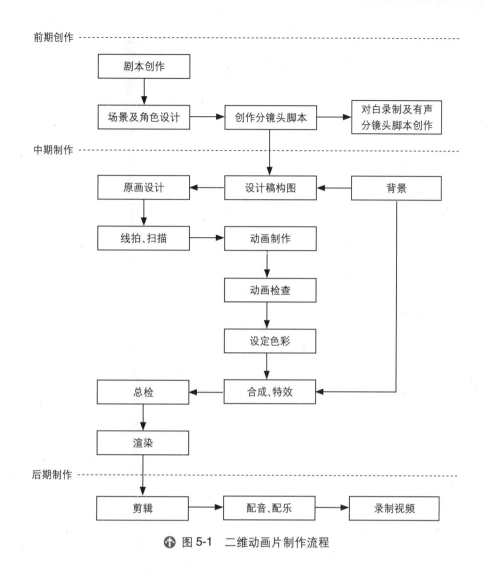

图 5-1　二维动画片制作流程

一、前期策划与制作

动画短片的前期制作主要包括如下内容。

（一）构思及剧本创作

动画短片开始构思时可能就是一个点子或一种灵感,也许是一个形象、一个故事或一种形式,抓住闪光的这个火花,把它具体化,以此创作出文学剧本。具体内容常常是以反映现实生活中人们意愿和想象的素材经过提炼、加工,从而使故事情节得到升华。创作时可以采用神话、童话、民间故事、科学幻想、幽默小品等各种形式,或以夸张或怪诞形式加以表现。

文学剧本可称为"脚本"或"台本",是制作动画片的基础。这是把出场人物的台词、动作、剧情等用文章的形式表现出来,也包括人物性格、服饰道具以及背景等细节描述。创作时要求故事结构严谨,情节具体详细。

文字分镜头剧本是将文学剧本分切为一系列可供拍摄的镜头的一种剧本。导演按照自己对剧本的研究和构思,将动画片文学剧本所提供的艺术形象和故事情节进行增删取舍,将需要表现的内容分成若干镜头,每个镜头依次编号并标明长度,写出各个镜头画面的内容、台词、音响效果、音乐及拍摄要求,摄影组的各个创作部门以此作为创作动画的依据。

（二）角色设计

角色设计是对动画片的角色造型进行美术设定。角色设计包括了动画片中所有出场的角色。角色设计要根据故事的需要,设计登场角色的造型、身材比例、服装样式、不同的眼神及表情,并标示出角色的外貌特征、个性特点等。

（三）分镜头

写好文字脚本后,就要进行分镜头的绘制了。分镜头是一系列故事情节的串联图,是将文字转换成可视画面的第一步。

二、中期制作

（1）设计稿:设计稿规范了人物与背景的关系、角色活动的范围,以及镜头推、拉、摇、移的具体位置。在用计算机进行动画制作时,很多制作者通常会把分镜头画得细一些,舍弃了设计稿这一步。

（2）背景绘制和原动画绘制:有了分镜头和设计稿之后,就要同时根据设计稿绘制背景和原画。背景和原画的绘制可在纸面上完成,也可在计算机中通过绘图软件完成。

（3）扫描和上色:把画好的原画和背景扫描到计算机相关的软件中,然后通过动画软件为动画稿上色。应注意,在上色前要做好色彩设定。

三、后期制作

动画艺术短片的后期制作主要包括以下内容。

合成:将中期制作好的动画素材在计算机动画软件中按照镜头中的关系合成到一起。

剪辑:把合成好的镜头排列到一起,按照分镜头的要求进行画面和声音、音乐、音效的剪辑。

输出:把在计算机中制作好的动画作品输出到电影胶片、高清晰度电视或其他视觉媒体上。

当然,由于技术在不断革新,传统动画制作的部分环节正在逐渐消失。

四、无纸动画

无纸动画是相对传统动画而言的,是近年来随着图形图像（CG）技术发展而逐渐成熟完善的一种新的创作方式。无纸动画就是全程采用计算机制作动画,创作人员将原有的人物设计、原画、动画、背景设计、色指定、特效全部转入计算机中来完成,它具有"成本低、易学习、品质高、输出简单"等多方面的优势。

无纸动画采用"数位板（压感笔）+ 计算机 +CG 应用软件"的全新工作流程,其绘画方式与传统的纸上绘画十分接近,因此能够很容易地从纸上绘画过渡到这一平台,同时它还可以大幅提高效率、易修改并且方便输出,这些特性让这种工作方式快速普及。（图 5-2）

� 图 5-2　专业无纸动画线稿绘制软件

无纸动画由于全流程采用计算机制作,省去了传统动画中诸如扫描、逐格拍摄等步骤,简化了中期制作的工

序,画面易于修改,上色方便,这样可以有效地缩短动画制作周期。另外,因为无纸动画软件大多是矢量软件,所以可以很灵活地输出不同的图像格式,理论上可以无限放大而不失真,这是传统动画所无法比拟的。(图5-3)

图5-3　传统动画摄影台和无纸动画液晶手写屏

第二节　三维动画短片制作

由数字系统构成的三维空间（3D技术）更适合表现虚拟的仿真视觉形式。数字三维动画是在计算机中建立一个虚拟的世界,设计师在这个虚拟的三维世界中按照要表现对象的形状尺寸建立动画角色模型以及场景,再根据要求设定角色模型的运动轨迹、虚拟摄影机的运动和其他动画参数,最后按要求为模型赋予特定的材质并打上灯光。当这一切完成后,就可以让计算机自动运算,生成最后的画面。1995年,第一部三维动画片《玩具总动员》的出现,使动画制作超越现实的世界成为可能。

一、三维动画制作流程

三维动画在制作流程上与传统动画不同,创作者需要更多地考虑选择何种制作技术以及采用什么样的制作程序,制作流程也分为前期制作、中期制作和后期制作三个阶段,如图5-4所示。前期制作与传统的动画片相似,主要是用二维的方式对整个制作进行规划;中期制作是通过计算机三维动画技术构建立体的动画形象和场景,并贴上相应的材质,形成生动逼真的动画形象和场景,然后模拟现实中的各种光效渲染场景氛围,利用自由的拍摄功能模拟现实中的摄影机制作各种效果的镜头,最后调节动画形象的关节或者面部来完成动画形象的运动;后期制作则是整合各种元素,优化完善并获得最终的成品。

图5-4　三维动画制作流程图

二、前期策划与制作

1. 短片剧本写作

在一部动画片正式生产之前，先根据策划与剧本进行资料的收集，进行美术造型的前期设计，以确定影片的风格样式。之后需先做几分钟的试验性镜头，通过这些镜头检验从设计到制作的全过程，对造型、场景等设计进行组合搭配，可为正式的生产提供经验。

2. 绘制故事板

故事板可以清晰地传达整个故事的发展线索和视觉信息，这种可视性画面信息可以帮助设计者审视故事的艺术价值，同时也提醒设计者技术的难易程度。

3. 视觉设计

视觉效果不应该只孤立地理解为形式设计，而应该是与内容有密切关系，需要按照故事情节精心设计，通常需要花费很多时间试验并最终选定最合适的视觉形式。故事板只是很松散地画出一些气氛和形象，它更多地将注意力集中在故事的描述上，较少照顾到某些视觉的细节。视觉设计包括形象、环境设定、结构设计、表面的外观感觉、颜色、光效、道具、动画等，它们都需要用具体的方法、技术和工具来实现。因此，视觉设计同时又是施工设计。（图 5-5）

✈ 图 5-5 动画片《飞屋环游记》视觉设计图

三、中期制作

1. 三维角色建模和场景建模

形象建模是动画制作过程中的第一步，这个形象就是动画片的角色，是故事的核心。所有重要的模型都需要相应的参考素材，创作者同样需要丰富的生活素材进行建模工作，素材包括绘画、运动和表情的各种图解说明等

草图。建模影响后续工作的质量,因此建模工作通常是重中之重。

环境设定是获得镜头画面的源泉,因此必须要先给出环境设定。建立 3D 场景时,应一并将场景及模型搭建起来,建立一个真实可信的影片环境。场景工作要和导演配合,确保场景得到较好的体现。

2．制作动态故事板

在剧本与分镜故事板的基础上,用 3D 粗模制作出设计稿,根据导演所画的分镜表画出"设计图",原画要根据设计稿来画。设计稿集成了分镜头的六要素:空间关系、镜头运动、镜头时间、分解动作、台词以及文字说明。

在三维动画的设计稿中,随着场景的组合,给角色或其他需要活动的对象制作出每个镜头的表演动画,用虚拟摄影机设定镜头画面,表现每一幕的运动和故事点,以便使一个方案的故事板最终在三维软件中得以实现。设计稿不一定需要材质设置,但是它要在环境设定之前进行。设计稿会对同一个镜头制作不同的版本,以便后期剪辑时能从中选择最有感染力的镜头。当这些剪辑完成后,最终版本会转交给动画部门。

动态故事板用视频的方式让经过整理的故事板序列独立出来。故事板是验证分镜设计可行性的必要步骤,并且对分镜中的时间设定更加直观。导演会据此进行镜头长度与其他设计元素的调整,给后面的三维制作提供视觉参考。

3．模型的材质和贴图

设置材质是根据导演、监制等的综合意见,为 3D 模型进行色彩、文理、质感等的设定工作,是动画制作流程中必不可少的重要环节。应依据独特的模型选择适当的材质。动画中物体的形状由模型决定,而表面颜色和纹理则由材质决定。材质跟相对应的表面是分开的,它既可以很简单,如设定表面的颜色;也可以复杂到需要一个精细的材质创作将表面特性细分为很多层面。

4．角色的动作设定和调整

(1)骨骼绑定与动力设置:通常在材质完成后开始。这个过程为每一个模型组成部分的运动提供了必要的动画控制节点。生动而复杂的动作关系需要借助模型构成与动力学节点的协调配置来实现。大部分的模型骨骼绑定与动力设置是为角色自由表演准备的。对于技术导演来说,调度演员的表演依赖于骨骼建构与运动机制设定。

(2)制作过程:在各种设定与设置都完成之后,就进入更加细致的工作环节,即设计虚拟演员的表演以及如何产生动人的效果,一切先前工作的成果将通过这个环节来体现。

(3)动画:三维动画角色是一个与真人演员类似的虚拟立体演员,但是动画表演需要逐帧调试实现。每一个表演都从大致设定逐渐过渡到十分准确优美的动作表现,包括微妙的面部表情变化。我们可以在每个阶段先调试出关键动作。关键动作间的过渡帧会由计算机自动生成,因此循序渐进的工作可以节省不必要的重复劳动。

动画还包括视觉与场面调试,只要是活动的元素,大多在这个过程中完成。角色在关键时刻所处的位置、姿势、细节变化及对时间的精准把握,在这个阶段都可以看到。

5．灯光、特效和渲染

(1)灯光:当场景、道具以及相关的角色表演都基本给定后,视觉艺术效果将"点亮"所有的内容时。使用"数字灯光",每一幕的灯光布置方法同真实的舞台灯光几乎相同,都可以精确定义并用来增强每一幕的气氛。灯光设计师按照导演事先绘制的故事草图信息控制整个场景的气氛。应特别注意光影在角色动作时的变化,以便

将前面的创作成果精彩地烘托出来。灯光照明过程需要在对细节进行美化的同时注意影像的整体感,并且要意识到它对渲染时间的要求。

（2）特效：在调整灯光照明参数时,特效也可以并行。爆炸特效是可以单独制造出来的,但是水花的喷射（比如水从消防栓中喷出来）则需要与其他景象采用同样的照明效果。因此,尽管特效依赖于灯光,但应该服从灯光照明已经调整好的参数。

（3）渲染：灯光制作完成后,要看到三维动画场景中材质、贴图、场景、光线最终的表现效果,需要计算机进行大量的运算,也就是通常所说的渲染。在渲染之前,需要确保有足够的时间对所有帧进行计算。这就需要测试一下速度,从而估计总的渲染时间,并将这个结果与自己期望使用的渲染时间比较一下。当一切的尝试和调整都不理想时,就需要寻求更多的计算资源,或者利用更快的渲染器。

四、后期制作

在后期制作阶段,先提升画面的质量和视觉效果,然后通过后期的合成剪辑对短片进行二次创作,制造更多的惊喜和亮点。动画短片通过后期制作能够更加明确影片所要传达的意图和信息,可以突出影片的内在价值和内涵。

动画的后期制作是动画创作的最后阶段。目前动画的后期制作越来越依靠各种后期软件来实现,比较常见的后期软件有 After Effects、Premiere、Nuke 等。剪辑的步骤没有一定之规,不同的人有不同的工作习惯,但是工作流程和思路没有太大差别。

1. 整理素材

这里所说的素材也就是前期和中期制作完成的有效镜头、音乐、声效等素材,在这个过程中要对素材进行大致的筛选和标记,要标记好自己心中比较满意的镜头或是某一场戏。如果对一个镜头有什么想法,一定要随时用笔记录下来,及时保存创作灵感,学会捕捉那些点点滴滴的创意。

2. 粗剪和调整

这一步就是按照场景、分镜头进行粗剪,按照原剧本场景顺序把架子搭好,检查影片的连续性。粗剪的主要目的在于搭建整个影片的结构,不必进行非常细致的调整。粗剪完成后,应检查影片是否流畅,逻辑结构是否有问题。

3. 精剪

精剪是对影片细节的调整,这一步是加强并巩固粗剪时确定的结构和节奏。在不断地琢磨、修改过程中去调整影片细节,确立叙事方式,完善影片结构,形成影片风格。影片中的每一个段落、每一场戏甚至每一个镜头的位置都要恰到好处。将各个片段按照导演的意图进行组接,然后加入音乐与声效。

4. 渲染输出成片

将调整完毕的所有镜头按照需要的格式进行渲染输出。选择需要生成的所有镜头,执行渲染操作。最后将数字格式录制成电影或其他数字放映格式进行发行。

第三节　定格动画制作

定格动画的历史和传统意义上的手绘动画历史一样长,甚至可能更久远。定格动画和传统二维动画的原理基本相同,前期工作内容都是借鉴传统的动画制作,不同之处在于手绘与塑造之间、纸笔与可塑性材料之间的区别。定格动画的前期制作在很大程度上依靠手工制作,手工制作决定了定格动画具有淳朴、自然、立体的艺术特色。如《小鸡快跑》《小羊肖恩》《神笔马良》和《阿凡提的故事》都是获得过大奖的定格动画精品。

一、定格动画制作流程

定格动画按材质的种类可分为偶动画、剪纸／折纸动画、砂土／黏土动画等。以偶动画为例,流程如图5-6所示。

⊙ 图5-6　制作定格动画流程

下面以可塑性关节偶的制作为例,进行制作流程的讲解。

可塑就是可以变形,即在压力超过一定限度的条件下,材料或物体不断裂而继续变形。可塑关节偶表面材料是软的,小的表情可以通过局部按捏得以实现,但是又不是完全的按捏偶。

(一)前期筹备

定格动画的前期工作大部分与使用常用绘画材料所制作的片种相似,都是"策划—剧本—美术设定—分镜头"等。

(1)故事剧本:定格动画由于制作上较烦琐,往往不适合情节复杂的鸿篇巨制。

(2)美术设定:包括确定影片的整体艺术风格,确定造型材料及形象设计、场景设计和制作工程图,设定人偶角色,设计与制作舞台、小道具,还需要考虑到人偶的骨架、关节、内部、外皮等制作材料,以及关节设定等工艺。

(3)分镜头脚本:分镜头脚本决定了每个镜头的机位、时间、景别变化、人物动作、拍摄要求等。

（4）前期配音：为制作口形动作提供资料,进行真人模拟动作的彩排。

（5）试拍：操作人员还要做影片角色分析,设计动作节奏,进行试拍,完成胶片性能及拍摄设备性能检测,以及设计特技等。

（6）前期主要角色的骨架、服装及道具等的制作问题：可塑关节偶角色造型材料大致由三个层次组成,其中,最里面一层是带有关节的骨架,可以在物理学范围内伸展、运动；中间层是附着在骨架上面的黏土等,它们之间的关系如同骨头与皮肉之间的关系；外面一层是硅胶和乳胶。

除了一些体积很小或要求进行变形的橡皮泥角色,所有的角色都需要骨架支撑。常用的骨架有如下3种：金属线骨架、球状关节骨架以及使用以上两种关节的混合型骨架。因球状骨架非常昂贵,对小团队独立创作来说,主要采用可塑性强而价格便宜的金属丝作为骨架。如铝丝、铅丝的质地都较软,通常拧成双股来使用,既容易摆捏动作,又可以得到理想的强度,是较好的选择。

骨架作为整个角色的支撑,承担着角色的各种动作姿势任务,这就要求关节处能够反复变形调整而不容易折断。角色的关节越多,就意味着制作成本越高。例如,英国定格动画《小羊肖恩》中,男主人公运用了金属骨架。为了使每个形象都能符合人体力学,创作者为每个角色都搭上了骨架,力求让每个动作都显得十分真实。（图5-7）

⊕ 图5-7 男主人公的金属骨架图

骨架做完之后的工作便是直接附着黏土等,由于黏土自身重量会影响附着力和后续的吊线控制等工作,故填充材料一般采用塑料泡沫。

外面包着的一层硅胶是软质的,干了以后就是固体状的。用这种胶可以塑造出动画偶的肌肉形状,即显露出动画偶的外部形态；最外面还会罩着一层更为柔软的乳胶,这种胶被调制成皮肤的颜色,粘附在原来的硅胶上面,由关节伸缩而产生的乳胶褶皱也比较轻微。胳膊和腿基本上都是这样制作的。如果动画偶穿着衣服,那么就不需要皮肤那一层了,取而代之的是海绵,将海绵贴在硅胶上,或者直接贴在骨架上,然后在外面套上衣服。

如图5-8所示,黏土模型材质在初期制作时要求较高,需要工作人员"全副武装",不能让一丝杂质进入,否则会让模型报废。另外,一个黏土表情就需要用到十几种不同的雕刻刀；为了保证每个模型裙子上花瓣弧度的一致,需要制作一个新的模具,然后一片一片贴上去。（图5-10）

（a）黏土初期模型制作

（b）黏土表情雕刻

（c）模型细节制作

⊕ 图 5-8 黏土模型制作

　　如果想让泥偶动画角色的表情足够丰富，仅仅制作一个头部模型是不够的。由于材质特性的限制，在一副面孔上反复地摆捏表情，很容易造成五官走样，所以定格动画往往要根据角色表演的需要制作多个不同表情的头部、口形模型。如《小羊肖恩》中抓狗人与小狗的表情、口形的制作，仅一个表情就需要制作许多模型，有时一个表情出现的时间连 1 秒钟都不到。（图 5-9 和图 5-10）

⊕ 图 5-9 《小羊肖恩》中泥偶抓狗人的表情及口形模型

⊕ 图 5-10 《小羊肖恩》中泥偶小狗的表情及口形模型

　　定格动画其实就是把故事里的内容用实物做出来，然后让角色在实体空间里去演绎故事。角色表演的空间有时可以仅是书桌等简单物品，但是要求严格的作品往往需要搭建场景。场景的搭建就像制作一个按实物比例缩小的沙盘。角色的整体造型制作完毕，要参照人物的比例并根据剧本要求制作道具与搭建场景。场景制作的材料没有什么特殊的限制，常见的有纸板、泡沫板、PVC 及木板等。精致的道具和场景会使影片的画面更加丰富，对于加强画面的质量具有重要的作用。如果作品中的场景计划使用三维软件虚拟完成，为便于后期抠像，就要配置一个蓝屏背景，要求背景物坚固结实，不易晃动和松动，并有较好的拓展性。（图 5-11）

⬆ 图 5-11 《小羊肖恩》中场景的搭建

（二）中期拍摄

在所有的制作完成后，就进入了拍摄阶段。可以先检查开拍前的准备工作，包括角色、布景、灯光、动作、摄影等。每场戏的拍摄按照分镜头脚本，由美工人员布置场景，摄影人员确定机位和布光，导演反复核对拍摄内容，动作设计人员按照剧情操纵泥偶表演，场记记录镜号、景别、对白、动作内容并填写拍摄表。每拍摄完一批底片，即交给洗印部门冲洗，并印出工作样片，或置入计算机中进行镜头检查。

在摆捏角色的动作时，前期做的剧本与分镜头就发挥作用了。制作人员要对泥偶角色的每个动作做到心中有数，并考虑运动场面调度以及如何让序列画面顺利地流动起来。可塑关节偶角色的动作是按照动画运动规律来制作的。如果要做细微表情的变化，就将最外层的皮肤胶直接按捏变形；如果做大动作，就要多准备几个"头"或者"手势"。比如做一个戴上手套的动作，就需要准备一个空手套、一只手和一只戴上了手套的手。做嘴形时同样包括细微的表情，有时只需把嘴巴拆下来并换一个有其他表情的嘴形模型就可以了；如果是嘴巴、眼睛一齐动的大动作，就要换一个完整的头模型。

为了防止画面抖动，每摆一个动作要在原地标出记号，不能随意挪动，以便下次继续拍摄。为了保持角色在画面中的稳定性，除了尽量把角色的脚加大外，还可以在角色脚底扎上一些不易察觉但可辅助固定位置的大头针。场景地面一般采用密度高的泡沫材料，这样角色就可以凭借大头针稳定地固定在地面上，使拍摄工作更顺利地进行。

在拍摄过程中，灯光、摄影角度都是决定片子在后期制作中成败的关键。成功的灯光布置可以精准地暗示时间和营造气氛。由于自身的特殊性，动画片灯光色彩可以比真人演出的影片更加夸张和强烈，除了能闪烁的荧光灯，几乎任何稳定的光源都可以使用。不少于 3 盏的专业照明灯具可以很好地保证各类环境气氛的营造。灯具最好有光线亮度调节器，以便更好地控制光源；适当地使用滤光片可以获得更好的效果。（图 5-12）

拍摄设备主要有三脚架、云台、手动功能强的单反相机、定格动画数控推拉摇移设备、灯光照明组、蓝幕布或绿幕布、高配图形工作站、拍摄台带背景板架等，对这些设备要有所了解。定格拍摄选择相机更为实用和方便，可以手动设置白平衡，手动对焦，手动调节快门速度和光圈。实拍时，要讲究相机的稳定性，应配备快门线或遥控器以及结实、重量感强的脚架，尽量避免相机因出现不必要的晃动而造成拍摄图像与背景的抖动，以使每个镜头中气氛、造型、灯

⬆ 图 5-12 《小羊肖恩》中灯光的搭建

光、色彩、质感都分毫不差。(图5-13)

如图5-14所示,这是一个动画人物走出地铁站的镜头,为了调整人物时不触碰场景,需要复杂的机械来控制;拍摄复杂的城市场景则需要工作人员趴下来调整人物。

图5-13 定格拍摄现场

图5-14 定格拍摄城市场景

(三)后期制作

后期制作主要是剪辑与声画合成。由于定格动画所囊括的各类片种所使用的制作材料不同,它们的制作流程也各不相同,主要表现在筹备阶段,其次表现在拍摄阶段。而后期制作阶段的工序都是相同的。从剪辑工作样片,配录对白、音乐、音效以及进行混合录音,直到声画合成,输出并完成拷贝制作等,与其他片种大体相同。

当所有的镜头全部拍摄完成后,影片进入后期制作阶段,此阶段要把拍摄的单张照片按顺序排列,再将画面进行符合节奏的剪辑、配音、特效处理,有时还需要二维和三维技术。各镜头单独调整完毕,再将所有镜头统一导入剪辑软件进行最后的编辑,包括修图、剪辑、画面色调的调整、影像特效的添加,以及字幕、声音的加入,直至最终编辑完成。最后还会用到蓝屏抠像、动作模糊处理、手工绘制特技和擦除支撑物等。抠像合成是非常传统的特技,就是分别拍下在纯背景中的角色对象和所需的背景,然后将两个画面叠加在一起,将纯色背景清除,最后得到合成画面。视频编辑通过专业图形工作站来完成,配合专业的定格动画软件进行图像信息捕捉采集,并通过简单的操作方式和强大的软件自定义功能来完成短片的编辑和输出。进行视频编辑时,要根据观众的视觉要求考虑镜头的信息量,镜头的信息量包括画面构图、色彩、光影、角色运动、镜头运动、特殊效果处理等。(图5-15)

图5-15 黏土动画《小羊肖恩》

二、捏造偶角色动画制作

捏造偶角色是一种可以捏成任何形状的软偶角色,它完全依靠捏造来做出各种动作,并且自始至终就是这一个偶角色,没有替换用的部件,除非使用过程中弄坏了,就只能再做一个新的。捏造偶角色里面可能也会装几个起支撑作用的骨骼或者关节,但它不是构成动画的重要因素。

捏造偶角色用的主要材料包括不容易干的橡皮泥、胶泥、黏土等,前一天没有捏完的捏造偶角色应保存到容器里面,第二天可以继续使用。捏造偶角色的表情和动作都是一边拍摄一边捏制的,变形比较随意,成本也不高,适合小型动画制作。由于捏造偶角色动作的不可预定性,可以随着捏造偶角色的变形而整理出动画片,配上音乐即可。捏造偶角色一般使用一个钢丝编成的支撑体做骨架,不需要制作出动画偶角色的确切样子;然后将软泥粘在骨架上,塑造出角色的外形;最后用不同颜色的软泥捏出眼睛、头发、衣服等。由于捏造偶角色需要在拍摄过程中直接加工,所以所用的材料不会有太多层,一般就是骨架和外形这两层,也有的只有外形而没有骨架。

由于捏造偶角色动画比较简便易行,很多音乐短片或者广告节目中都会使用这种方式,在教学动画片制作上也有所应用。相对而言,捏造偶角色更适合动画初学者制作实验性动画短片。由于所需的工艺不是很严格,偶角色身上的材料也比较常见,一根铁丝也可以代替骨骼和关节等,因此,也有不少在国际动画节上的获奖作品是捏造偶角色动画作品。

三、有限关节偶角色动画制作

有限关节偶角色大多是用比较硬的材料制作的,它完全按照关节来活动。木偶是一种典型的有限关节偶角色。木偶主要采用木料、石膏、橡胶、塑料、海绵和银丝或金属关节等材料制成,以脚钉定位,所以,除了能以关节部分的活动而逐格拍摄出动态之外,无法通过按捏的形式做出各种动态,一般是塑造好各种动态的若干模型,以便在拍摄时替换。比如需要做出表情变换之类的夸张动作时,就需要换眉毛、眼睛甚至完整的头。

有限关节偶角色也需要一个骨架,还有可以拆卸的头部与四肢,以便在一个肢体无法做出某个动作的时候换另一个肢体来做,因此,就算脸部的一个细微的表情,也要换一个头。在骨架的外面套着塑胶、塑料或者木制的外壳,这种偶角色一般不会被贴上作为皮肤的乳胶,要么直接将外壳裸露在外面(如《曹冲称象》),要么套上衣服(如《阿凡提》《崂山道士》)。有限关节偶角色的运动原理与可塑偶角色是一样的。(图5-16)

✪ 图5-16　中国木偶动画片《曹冲称象》《阿凡提》《崂山道士》

捷克斯洛伐克的木偶工艺尤为著名,它所拥有的木偶制作技术博大精深,并培养出一代偶角色动画大师,吉力·唐卡就是其中之一。吉力·唐卡的木偶动画片造诣很高,他所具有的艺术深度,至今仍然是后人难以超越

的。他常常通过动画片来表达他对政治的不满与对艺术的热爱,其作品无论在照明、色彩、造型上都能表现出独特的魅力,通过木偶并不复杂的动作（或者说有点僵硬）,将现实生活中艺术家对生活的执着强烈地表现在动画片里。吉力·唐卡的代表作品有《手》《好兵帅克》《仲夏夜之梦》等。(图 5-17)

🔆 图 5-17 捷克斯洛伐克的木偶大师吉力·唐卡和他的作品《手》

折纸偶角色也是一种有限关节偶角色。它是用纸片折叠与粘贴后制成的,将各种立体的具象偶角色或者抽象偶角色通过逐格拍摄的方法产生活动影像。折纸偶角色的主要场景都是纸制作的,地基是三维的真实空间,代表辅助背景的物体都立在上面,因此这也是一种可以各个角度拍摄的立体形象,属于立体偶角色动画。

折纸偶角色的制作方式很简单:按照事先设计好的制作图纸,将折叠成动画造型形象的零部件用非常细的金属丝作为活动关节连接起来,装上脚钉后,就可以边操作边拍摄。如《小鸭呷呷》就是我国的一部折纸偶角色动画片。

思考与练习

1. 简述传统动画的生产工艺流程,并将其画成一个流程图记下来。

2. 计算机动画技术参与到现代动画的制作中有哪些好处?

3. 无纸动画的概念是什么? 数字动画的概念是什么? 它们是一回事吗?

4. 试说明动画制作团队是如何分工的。

5. 哪些知识是动画前期设计的要点?

6. 自己动手制作一部动画短片。

第六章
动画短片赏析

学习目标

通过对优秀动画作品案例的讲解与分析,使学生理解动画短片赏析的基本理论,掌握恰当进行动画短片赏析的方法和策略。了解实验动画中蕴含的对人类社会的深层次思索与哲学性思考。

学习重点

掌握动画短片赏析的方法。

第一节　水墨动画《山水情》——山水情,情无限

中国的动画是由丰富多彩的艺术风格和多种多样的艺术形式构成的,其中水墨动画的创作成功奠定了"中国学派"的国际地位。水墨动画片是将中国绘画中的水墨画与动画技术相结合,打破了传统动画单线平涂的技法,将中国画特有的笔墨情趣及"似与不似之间"的美学意境引入动画的制作中。水墨动画所创造的银幕景象成为最具有中国特色的动画精品。上海美术电影制片厂于 1988 年出品并由特伟、马克宣任导演的水墨动画片《山水情》就是这样一部精品。

一、作品简介

在这部 19 分钟的短片中,演绎了一段深厚的师徒情。老琴师在归途中病倒在荒村野渡口,渔家少年留老人在自己的茅舍里歇息。翌日,老人取出古琴,弹奏一曲,琴声把少年引到他的身边。少年学艺心切,老人诲人不倦,两人结为师徒。秋去春来,少年技艺大进,老人十分欣喜。但慰藉之余,思虑如何让弟子更上一层楼。一日,老人偶尔看到雏鹰离开母鹰独自展翅翱翔的情景,豁然开朗,于是和少年驾舟而去,经大川登高山,壮美的大自然使少年为之神往。临别时,老琴师将心爱的古琴赠送给他,然后独自走向山巅白云之间。少年遥望消失在茫茫山野中的恩师的身影,顿时灵感涌起,盘坐在悬崖峭壁之上,手抚琴弦,弹奏心中之曲,倾吐着对人生的赞美,悠扬的琴声在山间回响。

二、主题立意

《山水情》表达了一种传承关系：通过教导弹琴，老琴师将自己的琴技、精神传给了渔家少年，最后他离开并走向茫茫山野、重重山峦中。这里采用了非常明显的比喻，象征文人雅士所要面对的处境，反衬文人雅士的品质，"有志比天高"正是其本体，充满了隐喻性与中国式的韵味。影片把人物作为主体，使人与自然十分和谐地结合在一起。

（一）一部纯艺术作品

《山水情》既具有民族风格，又富有现代纯艺术气息，因而成为动画电影中一部别具一格的作品，它以传统水墨画形式寄寓了现代人的情绪与意识。

故事以抒情方式描述，抒写了师生之情、人与山水之情、追寻和怀念之情。琴师寄情于琴，琴声传达着绵延的情思。人物的神态和动作、音乐采用写意方式，山光水色是人物情绪的外化，而人物情绪又借山光水色烘托气氛。全片虚中有实，实中带虚，以情绪流动作为主旋律，片中动作都带有象征性、暗示性。类似指尖在琴弦上跳动这样的细节刻画，使人感到《山水情》确实达到了一定的艺术高度。（图6-1）

图 6-1　中国水墨动画短片《山水情》（1）

（二）格调空灵飘逸

从画面的空灵、音乐的空灵到情思意趣的空灵，影片都充分体现出来。在我国传统美学理论中，司空图的《诗品》中提出"超以象外，得其环中""不著一字，尽得风流"，严羽的《沧浪诗话》中提出"不涉理路，不落言筌""如空中之音，相中之色"，正是空灵飘逸的形象化说法。琴声与画面交融，山水与人物的心理情绪交融，构成一种意象。这意象就是客观的物象，是经过心灵的折射和精神上的幻化而形成的，这意象是洒脱的。

（三）思想内涵积极

《山水情》还进一步探求空灵飘逸的格调与积极浪漫主义之间的关系。它不同于一般的强调超现实、超功利甚至排斥理性的"纯艺术作品"。该片却完全不同，它是纯艺术，却是理性的。它的思想内涵是积极的，是通过心理来反射现实。它体现了一种积极的浪漫主义风格，它既具有传统风格，又有突破与超越；既具有高雅情调，又有锐气与活力。

该片表达了艺术家的理想追求：天人感应、物我交流与人性复归。它的艺术境界达到了追求与宇宙造化和谐顺应的精神境界。这里也可以看出导演特伟艺术探索的道路。（图6-2）

⊕ 图6-2 中国水墨动画短片《山水情》(2)

三、叙事方法

《山水情》整部作品是一篇充满了诗情画意的古诗,让观者回味无穷。《山水情》色调清淡,重在写意山水。

剧中没有明显的戏剧冲突,叙述的对象也是平铺直叙的,导演试图在有限的时间内表达丰富的感情。片中没有对白,而是完全靠充满意境的画面与古朴音乐结合的形式来传达思想,让人完全陶醉在水墨画般的山水之间。该片相比之前的类似作品已经趋于完美,无论是静景还是活物,都完全融入国画的写意之中,让人心旷神怡。最后少年的一曲古琴曲,将该片推向高潮,融入了少年对老者敬仰和师徒之情的乐声带动着画面变化。

片中导演的叙事手法娴熟,画面传达的意象丰富,而这种丰富不单指画面所描绘物体的多样性,如山水和竹等水墨画善于表现的一系列自然景色以及所包括的鸟、青蛙、鱼、猴、苍鹰等动物,更主要的是指这些事物在不断地变化,而这种变化既自然流畅又真实生动。如少年学艺是一个很漫长的过程,如何把这漫长的过程在这短短的几分钟内表现出来,而且不用任何解说或对白就能让观众明白,这就要靠每一个细致生动的场景来表现。少年开始学艺,红红的枫叶飘落,这就是时间的信号;紧接着雪花飘飘,再到河水流淌及小动物的复苏,这就是一个四季的轮回。尽管没有一句台词,镜头简短,却在不动声色之间将时间的流逝自然地表现出来,可谓是细致入微,深刻反映了导演的艺术修养和视听造境水平。(图6-3)

⊕ 图6-3 中国水墨动画短片《山水情》中的自然景物设计

除了绝妙的中国味道,片子的构图、镜头移动的速度都具有不同于欧美的中国特色,把水墨动画片推向了一个难以超越的高度。

四、影片风格

《山水情》充分发挥了中国水墨动画的特色,用高超的动画技巧将写意山水与古琴曲这两种代表最高水平的中国古典艺术完美地结合起来,把中国画的形、神、意、韵、气、物通过动画的形式表现出来,古意悠悠,意境深远。全片表述了人在自然中获得灵感,自然在人的艺术中升华的道理,体现了人、自然、艺术三位一体、天人合一的思想,深刻地表达了人和自然融合的重要意义。

（一）传统笔墨造型尽显水墨风采,水墨人物、山水、物件内涵丰富

该片在山水、人物、动物以及植物的造型上不再拘泥于形似,山的静与水的动相映成趣,因而愈加写意。如果说《小蝌蚪找妈妈》完美地用水墨表现了动物惟妙惟肖的动作,赋予了水墨动画一种生命力,那么《山水情》则赋予了水墨动画一种体现中国诗画般的心灵和人文关怀。

1. 人物

（1）琴师:笔画简练,眉目传神,性格鲜明,淡泊名利。线出中锋,刚劲有力,淡墨皴染,没有多余之笔。

（2）少年:本性善良,淳朴天真,憨态可掬;概括凝练,用色淡雅,勾勒润色,自然得体。(图6-4)

2. 景

（1）山:勾皴点染,笔墨酣畅,泼墨豪情,浓淡干湿,虚实相间,方显祖国山川的壮丽。

🔷 图6-4　中国水墨动画短片《山水情》中的琴师与少年

（2）水:灵动真实,自然天成,线条有韵律感,溪流瀑布气势壮丽。

（3）四季之景:体现了传统国画的春绿、夏碧、秋黄、冬白的四季特色。(图6-5)

🔷 图6-5　中国水墨动画短片《山水情》中的部分四季之景

3. 物

（1）琴:意象化的特色。

（2）茅舍:干湿并举,四季变换之景。

（3）船:用线独到,苍劲,意在笔先。(图6-6)

⊕ 图6-6　中国水墨动画短片《山水情》中的琴、茅屋和船的设计

（二）东方美学画面在蒙太奇中的完美结合再现了中国古典文化的意境

（1）每个镜头独立成画，构图考究，意犹未尽，贯穿始终。

（2）采用高远和平运法表现自然山川飞瀑，使镜头具有连续性，彰显了水墨山水画的文化底蕴。

（三）造境

（1）独立画面的造境：琴师在河边钓鱼的听琴忘我之境，准确地传达了中国古老哲学思想的物我两忘、心旷神怡的思想境界。

（2）四季美景的意境：春、夏、秋、冬都选用高度概括的笔墨手法来表现，呈现出令人神往的艺术境界。

（3）惜别赠琴，古意悠悠，有令人潸然泪下的意境：镜头准确地再现了不可割舍的情意和精神的传承。师徒的惜别也是通过师父看见雏鹰离开母鹰并独自展翅翱翔的情景而引出的，体现了一种隐喻和含蓄美。（图6-7）

⊕ 图6-7　中国水墨动画短片《山水情》中师徒惜别的场景

（4）结尾镜头用绝笔定格：用画面再现师徒之情难以割舍的意境。跃动的笔墨上站立着极目远眺的少年，画面彰显笔墨构图的特点，传递出一种空间想象力，灵动的意韵表现了从视觉空间到心理空间的深远意境。

（四）韵

1. 笔墨之韵

笔墨之韵结合动画技法表现得淋漓尽致，时而干笔皴擦，时而泼墨渲染，时而小写意且工写结合，笔墨的表现趣味横生，意在笔先，表现了生动的水墨流动之韵。（图6-8）

2. 笔墨生象之韵

自然山川的豪情泼墨，勾皴点染；飞瀑溪流的韵律线条，飞舞跃动。春天笔简意赅的冰雪融化，夏天泼墨写

意的荷叶、青蛙,秋天色彩传情的枫叶飘零,冬天满身寒意的冰雪封湖,处处在用笔墨的华彩表现中国画的笔歌墨舞和十足韵味。(图6-9)

⊕ 图6-8　中国水墨动画短片《山水情》中的水墨流动之韵

⊕ 图6-9　中国水墨动画短片《山水情》中的笔墨生相之韵

该片融入了中国道家的师法自然、与世无争。角色的动作和表情优美灵动,泼墨山水的背景豪放壮丽,柔和的笔调充满诗意。

五、音乐的运用

片子没有任何对白,只有古琴浑厚、富有时空感的声音使影片充满了中国式的优美韵味。少年的笛声十分悠扬,体现了少年天真、活泼的个性。琴师的琴声空灵飞扬,时而轻柔、时而凝重,时而忧郁、时而果敢,充分体现了琴师复杂、坚决的心理。风声凄厉,将风雪中恶劣的环境刻画得更加逼真。更重要的是这些声音充满了中国式的优美,恰到好处地将动画的内涵深刻表现出来。中国的丝竹音乐则像是秋日从树上飘落的树叶,只拨弄心灵的一根细弦,却同样动人心魄;那浓浓的师徒情深通过名家的古琴独奏已传达得无以复加,古朴又不失情趣的民族音乐的运用正是全片的亮点之一。音乐的氛围对意境有很好的渲染作用。

《山水情》是能很好地体现意境的作品,故事抒情地谱写了师生之情,水墨渲染下的山光水色是人物情绪的

外化,而人物情绪又借笔墨下的山水烘托了气氛。影片的结尾处,少年端坐在崖巅,手抚琴弦,深情的琴声在山川大河间回荡,老琴师在琴声中渐行渐远,终于消失在云海之中。这一曲将故事推向高潮,画面音乐不停地在山水间切换变化,让人思绪万千。而琴声连绵不绝,"天人合一"的高远境界通过淋漓的水墨画面和优雅的音乐体现出来。该片画面含蓄、苍劲,在空灵的山水之间更加重了写意的笔墨。片中大量使用的古琴曲丰富了这部短片深邃悠远的人文情怀和意境。

第二节 《平衡》——讽刺人性贪婪的乐章

《平衡》是德国动画艺术家克利斯托夫·劳恩斯坦和沃尔夫冈·劳恩斯坦于 1989 年出品的一部实验性动画短片,片长 7 分 38 秒。该片对人性道德与诱惑、得失与罪罚的平衡问题进行了讨论,结论是:当人心中的平衡被打破,世界就会混乱,最后留下的只有孤独寂寞与失败。这是一部具有超现实主义风格的作品。该片于 1990 年荣获第 62 届奥斯卡最佳动画短片奖,1989 年荣获德国电影节最佳短片奖银奖。

动画短片《平衡》以小见大,艺术性和哲理性兼备。通过这部短片,就能窥见德国人不愧是善于深层面思考的民族。怎么平衡? 如何做才能保持平衡? 若不守衡会得到怎样的结果? 在观看这部 7 分多钟的短片时,不仅让我们带着这些问题在不断地思考,也让我们在最后找到了想要的答案。

一、作品简介

该片表现的是在一个超现实的空间里,空中悬浮着一个平台,上面背向站着 5 个人,为了保持平台的平衡,若有一人移动一步,其余 4 个人便马上跟随着移动,以保持大家的平衡。5 个一直都在自觉有序地移动中,却被突如其来的一个红色箱子打破了这种"秩序"和"默契"。红色箱子是其中一人从海里无意中"钓"上来的,它能发出美妙的音乐。出于好奇,这 5 个人都想细细探究其中的"秘密",于是,想要一窥究竟的人便移动一步,箱子就滑到了他的身边。箱子里藏着的魔力吸引着这 5 个人,人人都想拥有这个箱子,他们开始抢夺箱子,甚至开始攻击对方。想要完整地拥有这只箱子,除掉对方便是"最佳的选择",然而这种心魔一旦控制了自己的内心世界,便全然不顾所处的境地是否能继续保持"平衡",以及"失衡"以后所要面临的危险处境。最终,平台上只剩下了音乐盒子与那个贪婪的独占者 23 号。23 号终于咎由自取而永远只能站在木箱的对立面以保证木板平衡。

二、隐喻深刻的主题表达

该片围绕着"平衡"这一主题展开,它代表人们对团体、对稳定、对平衡等问题的思考。平板上的人们清楚自己的周围存在着种种的不稳定,深刻明白平衡的重要性,并小心翼翼地维持着。一开始他们配合默契,5 个人的行动秩序井然。当其中一个人走到平板边缘,其他的 4 个人立刻改变位置,移动到新的平衡点,使得平板保持水平,不会倾斜。时间寂静流逝,然而音乐盒的出现打破了貌似平静的沉默,私欲的导火索由此引燃。利益的出现彻底打破了平台平衡,也打破了每个人内心的平衡。这种平衡是社会的平衡,是人与人之间、人与物之间、人与社会之间链条的平衡。

平衡板上每个人都知道对方一定会遵守规则。于是有人就会利用这种规则将利益向自己倾斜。在竞争中,谁都无法永恒地成为赢家。当利益处于可争夺状态时,会出现冒险者,他会以自己的不守规则来强迫对方守规则,

以除掉对手并使自己利益最大化。当他踢下最后一个竞争者时,新的规则就被创立,但他也会成为利益最后的牺牲品。平衡就是一种规则。

就影片内容而言,这是一群人为争夺一个音乐盒而引发的争斗。随着情节的发展,每个人都怀着占有的私欲徘徊于音乐盒左右,平衡的关系始终在保持与被打破之间转换,人类的欲求本质最终打破了世间平衡,而平衡的力量最终又将反作用于欲望本身,一切平静之后最终只剩下人类对自身的无奈。最终定格的画面是分立在平板两端的人与物,似乎是在告诉观众这就是艺术的魅力。(图6-10)

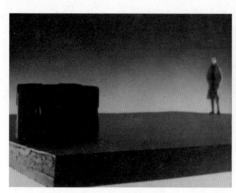

⊕ 图6-10 德国动画短片《平衡》剧照

当无底线地打破周围的平衡去争取某个点,会有一种新的链条维护新的平衡。人只不过是一张大网中的一个节点,不可能单独地存在,也许这就是平衡的真谛。

本片讽刺了人性的残酷、贪婪,寓意人类社会平衡的道理。同时当人心中的平衡被打破,每一个人就如同迷失了一般,忽略了内心平衡的重要性。这样一个深刻的哲学道理与社会现象被克利斯托夫兄弟如此简洁、通俗地表达出来,他们看待问题的尖锐性与高超的艺术表现能力令人佩服。

三、线性叙事

《平衡》根据故事发展的脉络采用了线性叙事方式,这个平台的不稳定性带来的就是维持平衡和打破平衡的交错。该片采用开始、发展、高潮、结束的戏剧式结构,在短短七分钟之内把故事讲述得十分完整,情节层层紧扣,节奏控制得张弛有度,使人不得不惊叹于导演的驾驭能力。影片的结构特征以时间线为基准,强调事件之间的因果关系,注重情节的描述,同时更是探讨了一个封闭空间内人类之间的关系,并以开放式的结局引发观众的思考。

四、独特的影像

这部动画短片的最大特点在于通过极简的场景设计,用镜头组合去描述人类个体与大众群体的构成关系,其中的艺术形象简单而充满张力,寓意深刻。

(一)材质角色造型设计

人物造型与服饰等也都完全一致,个体符号的唯一区分方式就是人物背后的阿拉伯数字。虚拟的数字符号与现实生活中人的姓名在本质上并无差异,只是一个识别标记而已。人物设计非常符合日耳曼民族的形象:厚重的灰大衣、简单的五官、又瘦又高挑的身体、内陷的眼睛、高挺的鼻梁、纤细修长的手指,体现出欧洲绅士般的气质。但是绅士的表情呆滞,眼神冷漠并且默不作声。

该片采用缝制的布偶作为应用于绅士的材质,布料的材质有缝合的痕迹,手工感十足。绅士穿一件过膝的长款深灰色风衣,内衬一件浅灰色对襟小马甲,穿一条深黑色且笔挺的西裤,脚下穿一双黑色小皮鞋;衣服色彩以灰和黑为主,灰和黑给人一种冷静、服从、严谨的心理暗示。(图6-11)

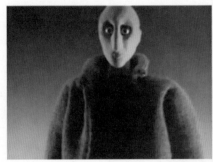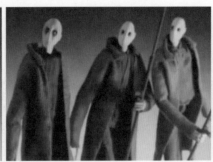

⬆ 图6-11 德国动画短片《平衡》中的人物造型设计

这些绅士影射的是现代社会中人们在金钱利欲的熏陶下穿同样的衣服,做同样的事情,却摆出一副十分冷漠的表情,只有在利益面前才能原形毕露。

剧情中的人物有一个重要的道具为鱼竿,影片采用了用鱼竿钓上来的方式进行隐喻。因为音乐盒象征的是利益,利益不可能凭空而来,也不会是某个人身上与生俱来的东西,所以垂钓增加了人的主动性。另外,鱼竿本身也隐喻着诱惑、圈套和博弈。

另一个重要的道具是音乐盒。音乐盒的重量将原先的平衡与规则打破,其他人也都必须站在角落才能撑住另一端,就像一些人获取利益时会牺牲另一些人的利益一样。音乐盒成为片中人们争先恐后争夺的对象,它隐喻着人们向往与追求的金钱、地位、权利、名望等。音乐盒代表了利益,是作为一个矛盾统一体而存在,是利益的暗喻。

(二)超现实的场景与冷基调设定

该片整个场景采用了去繁就简的表现手法,显得比较沉寂。那块矩形边界的灰色平板悬浮在空中,并没有稳定性的支点。周围是无边无际、深不见底的虚无的超现实的空间。悬浮的平台可以理解为现实世界的缩影、人们的立身之地。平台具有不稳定性,但人们并不敢离开这个平台,平台暗喻着某种生存规则。这一设计可以把人与人之间存在的利益关系通过具体的方式表达出来,堪称经典。

该片在色彩的基调上只选取灰和白两种色调及其过渡色。灰黑色调的画面中,人物穿着沉重的大衣,给人一种冷峻的不安感,揭示的是社会中个体与群体的不和谐关系。人性的自私与灰暗,就需要靠这样的色调传达给受众一种紧张与压抑的感受,这种灰色的冷基调也隐喻了主题的灰暗性。(图6-12)

⬆ 图6-12 德国动画短片《平衡》中的场景与影调设计

正是由于场景的简洁,使得平衡的保持与调控成了该片的突出情节点,平衡的关系始终在保持与打破之间游离,人类的欲望本质上成了平衡失控的内因,而平衡的力量最终又反作用于欲望,成为一个轮回的过程。最终故事的主题得到升华,体现了平衡的哲学理念。

(三)音效

该片采用无对白形式,剧中的人物完全靠肢体语言向观众传达导演的表述意向、剧情与心理。影片在叙述中,音效也只有在平台从不平衡向平衡过渡时,才会发出充满质感的"吱呀吱呀"的声音和脚步声。沉闷的声音无时不在提醒观众:这是一个微妙的平衡,一个需要用心、用技巧维护才可以平衡的世界。

作为场景中一个很重要的元素——音乐盒,后来被钓上来。暗红色的外壳给灰白的世界增添了新的色彩,充满了无限的诱惑。它发出的充满杂音的音乐给这个寂静的空间带来了喧嚣。这个无声的世界里,音乐盒发出的音乐与沉寂的场景形成鲜明的对比。音乐会触摸到人最深处的情感,会唤醒人内心的欲望,旋律在寂静的环境中可使人有多种突破。(图6-13)

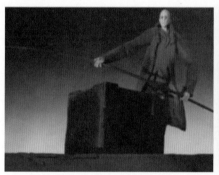

⬆ 图6-13　德国动画短片《平衡》中音乐盒的设计

导演在短片创作的过程中注重声音与色彩基调的搭配,以生涩、硬朗的声音效果与画面的冷基调搭配起来,使得情节的叙述更加丰满,并以极其简单的视觉、听觉元素的巧妙运用,使矛盾更加突出,主题更鲜明、更具感染力。

《平衡》用极其简化的方式向我们表达了一个极其深刻的人生哲理。对于动画从业者来说,做一部片子时,也要学会剥离和去除浮华,抽取精髓,用简单表达深刻才是最好的诉求方式。这部作品中导演的思维方式既是艺术的,又具有深刻的哲理,用通俗且深刻的方式使观众获得深刻的精神体验,从而使这些艺术理念在"虚拟"的现实中得到了最好的诠释。这种经典作品的意义已经超越了作品本身所固有的艺术价值。

第三节　《回忆积木小屋》——与往事干杯

记忆描述着一个人对过去活动、感受、经验的印象积累。记忆就是记录生命的轨迹。获81届奥斯卡最佳动画片奖的短片《回忆积木小屋》是日本导演加藤久仁生2008年导演的动画作品,片长12分5秒。这部短片围绕着孤身老人对自己妻子爱情的回忆和部分家庭的回忆而展开,所呈现出来的孤单与温情共生的现实性主题直达我们心灵深处。

整个短片散发着浓浓的怀旧情怀,造型和画面气氛的营造让人惊艳,充满着一种童话般的意境。短片安静温暖,意味深远,看似简单,但却有着深刻意义,重在展现一种心灵之旅,这样一部质朴的动画短片给我们的创作带

来了新的思考和启示。

一、作品简介

老人在摇椅上独自抽着烟斗,房间里飘满落寞空气。他打开地窖的小铁门,拿起钓鱼竿把它垂在淹没城市的深蓝海水中。一天清早,水面又漫涨过小屋,老人已经习以为常,他添砖加瓦,垒高他的积木。这件事情他已重复过十多次,积木已经垒得很高,和他一起搭积木的人却早已不在了。他的小屋就如同积木一样,越来越高。然而有一天,老人的烟斗不慎落入小屋的底层。老人为了寻找烟斗,毅然穿上潜水服潜入了小屋底部。随着一层一层地下沉,老人开始了一场关于回忆的旅程。他来到第一层的房间,仿佛看见了已经逝去的老伴为自己捡起烟斗;再往下沉,在那已经破旧的床头,他仿佛看到了自己日夜照顾着患病的妻子,斑驳的沙发上也映出了往日一家五口照全家福的景象。

随着他下沉得越来越深,回忆深处的情景也尽数眼底。女儿第一次带女婿回家时的略显尴尬,女儿年幼时的天真无邪,一家三口幸福的景象,让老人驻足深思。来到小屋的最底层,老人推开门,回望这座充满回忆的小屋,它的周边早已被海水淹没,然而依稀看到的却是当年和妻子青梅竹马,从相识到相爱,再共同建立家庭的过程。最后回到小屋的老人,默默拿出了两个酒杯,为它们斟满酒举起酒杯,轻轻触碰了一下另一个酒杯,将回忆一口饮尽。

其实每个人的回忆都如同这座小屋一样,不一定在何时何地,可能是一首歌,也可能只是一个笑容或某个不经意的动作,都可能成为这个故事里的"烟斗",它拉你走进回忆的屋子,带你重温过去的美好,教会你珍惜和遗憾。

二、温情主题

动画短片的奖项向来钟情于具有人文性与哲理性的动画短片,并且讲求对人性的关怀与推崇。《回忆积木小屋》就表现了血浓于水的亲情无法割离,高处的只是一间房子,家和回忆都在最底层。导演加藤久仁生将回忆和老人现在的生活联系起来,交替出现,又让老人通过回忆往事产生对新生活的理解。整个故事柔缓而紧凑。虽然时间流逝,但是老人对家人的思念从未变过,虽然只留下了自己,但回忆还在。他愿意陪伴自己的家人,虽然所有人都走了,但老人依旧坚持着,每当海水漫上小屋,就再往高搭建一层,继续居住下去。随着房子越搭越高,陪伴在老人身边的人却越来越少,房子也越来越小。老人对家人的不离不弃,对亲情、爱情的坚守,对美好生活的回忆,对于孤单又不失情调的生活的热爱,都感动着我们。

当一个人不能拥有的时候,他唯一能做的事就是不要忘记。当我们以为很多事已经遗忘时,其实它们只是被封存在我们的回忆积木小屋中了。在人生的路上,有时偶尔敲开那扇门,去感受回忆的芬芳,也许会让你更清晰地看清自己的前路,更感恩和珍惜过去和未来的路。

故事接近尾声,导演给出一个长的摇镜,从海底将我们拉回到现实,场景的定格又回到海面上的夜间小屋,但这次给了小屋吊灯一个暖色的空镜,让同样的场景瞬间变得温暖起来。老人坐在小屋的桌前,桌面上多了一支来自海底的红酒杯。即使老人在最后失去了他心爱的妻子,但在片尾中两个杯子的碰杯,不就是老人对于亲情、爱情的再次交汇吗?与记忆碰杯,让甜美的回忆相伴自己慢慢变老。生之尽头,原来如此平静而清浅。(图6-14)

《回忆积木小屋》开头部分是茫茫大海上若隐若现的城市的镜头,交代了冰川融化的环境背景。老人打开地窖盖子钓鱼,作者借以讽刺全球气候变暖这一问题,环保可以说是本片的第二主题,间接地让观众感受到环境的

变化对于我们生活的影响,这样使观众有很深的认同感,并且带给观众更多的思考空间。导演并没有直接通过环境的变化或者变暖的原因来表现主题,而是通过老人的故事,通过亲情、爱情这些生活中大家都会感受到的情感回忆,惟妙惟肖地传达出一位老人对于生活的热爱和内心的勇敢。

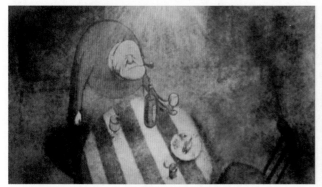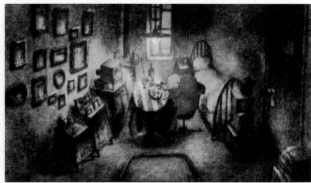

✛ 图 6-14　日本动画短片《回忆积木小屋》

三、散文式叙事结构

该片以倒叙和插叙的方式讲述了老人为找一个落水的烟斗而触发的一连串回忆,并在 12 分钟内完成了老人对其一生的回忆。影片节奏舒缓却不拖沓,大量运用平缓的并列镜头。描述老人在现实与过往中的游走,将老人温情的过去与现实的人生向观众很直观地呈现出来,现实与回忆组接得恰合时宜,使得整部影片非常流畅并且内容丰富多彩。

与戏剧式动画短片只发生在一天的某个时间段不同,小说式动画短片的时空安排跨度很大,甚至可以不按照时间顺序却能有序地进行排列。在该片的开始交代了老人生活的环境:老人独自居住,海平面不断升高,邻居们开始不断离开。老人从开始增高房子,到开始搬家,其中究竟过去多少天,我们并不知道。而在老人开始下潜的时候,故事开始进入闪回并进行倒叙,海底高楼的每一层都会引起老人不同时空的回忆。随着不断地加深情感,影片展开的速度很慢,节奏舒缓,以散文叙事结构作为影片的叙事方式。

在回忆的时间安排中,老人一层一层下游的时间和回忆往事发生的时间同时进行,通过老人的表情和动作来进行对比及穿插表现。导演在讲述老人和老伴从小到大的故事时,利用了一棵大树,用几个画面就将老人和老伴从小到大的时间讲述出来,利用了剪辑中省略时间的作用。影片结尾用了两分钟的时间,并和开头的画面对应,在音乐声中慢慢结束。(图 6-15)

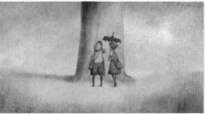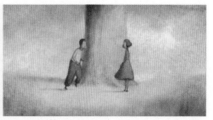

✛ 图 6-15　日本动画短片《回忆积木小屋》中回忆的场景

影片在结尾的处理上采用了开放式的结局。在影片的最后,老人将从房子最底层捡回来的酒杯带回房间,对逝去的老伴深深的思念在画面中自然流露。影片没有交代老人以后的生活,也没有着重表现老人对于这些回忆有什么深刻的情感,而只是为观众展现了一副老人独自吃饭、独自碰撞酒杯的画面,将老人的心理活动、如何面对以后的生活与过往的回忆交给观众去揣摩。

四、运用色调对比传递情感

电影中的色彩可以通过人们接受色彩时的心理感受传递特定的情感,所以在创作中就要考虑到角色情感的表达,充分利用色调、表情等一系列的表现形式来加强角色及剧情的变化与发展,在最大程度上完善剧情的内容。短片运用了超现实色彩,渲染了一个伤感孤独的世界。短片以淡黄色为主色调,让观众通过画面来感觉时间与记忆的存在,也通过色调在现实和回忆中穿梭。电影开篇用了一个持续约 18 秒的镜头,将画面笼罩在一个低纯度与明度的黄褐色基调中,这种中性偏暖的色调向观众传达了一种淡淡的怀旧感和苦涩,构成了影片的总意境和视觉基调。(图 6-16)

✛ 图 6-16　日本动画短片《回忆积木小屋》中黄褐色总色调的设计

故事的高潮是老人对小屋逐层下探并寻找烟斗。随着老人记忆闸门的缓缓打开,一家人曾经平淡而真实的生活一幕幕重现眼前。导演进行了 7 次现实与记忆的切换,构成了整部影片描述的重点。身着绿色潜水服的老人沉入水底,与蓝绿色的海水融为一体,蓝蓝的海水中是老人孤零零的身影,使老人的身影更显孤单。偏冷的蓝色调子给人一种宁静、寂寞、遥远、浩渺的感觉。随之一扇一扇的铁门被打开,一层一层的旧房屋被探访,一段段沉睡的回忆重见天日,世界仿佛突然有了色彩,老人回忆起他追求年轻妻子时的点点滴滴,从儿时的懵懂,到青年时的情窦初开,再到成年时的心心相印,淡黄色的画面使人感到些许的甜蜜、幸福。色调变为了低纯度的、透明的橙黄色,这种主观的暖调营造出一种舒缓与温馨的怀旧感。当往事再现时,背景音乐也更加轻松甚至略带快乐。色彩上反复 7 次的连续对比,也让观众跟随颜色的变化而穿梭在现实和回忆中,产生了强烈的视觉冲击,打破了情节的冗长与沉闷。蓝绿色的落寞与黄色的脉脉温情间的巨大落差变成了一种痛入脊髓的爱与忧伤。(图 6-17)

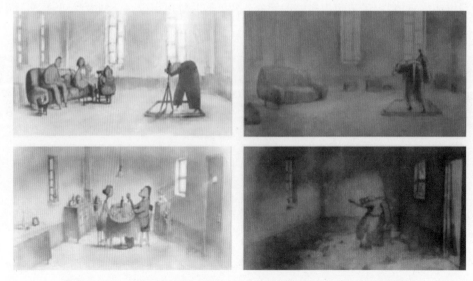

✛ 图 6-17　日本动画短片《回忆积木小屋》中现实与回忆的色调对比

根据影片内容不同,调整不同的影片色彩基调,结合画面共同表情达意,才能更好地调节观众的情感变化,表现主题,该片给我们展示了这种完美的效果。影片的开头和结尾是呼应的暖色调;片尾老人回到小屋中,整个画面为暖色调的黄褐色,在情绪上掀起了又一个高潮。色彩象征着存留的温暖和希望以及对过去经历的满足。由此可见,该片所运用的色调是不可缺少的元素,也是最浓墨重彩的一笔。

《回忆积木小屋》中主人公有善良的性格。考虑到自身的生活压力与性格特点,导演把主人公设计成一个身体伛偻、脑袋低垂、身材略发福的状态。服饰及道具的搭配也根据角色的情感进行了适当的选取,选择了能突出强化角色情感的装饰。寂寞老人的服装被设计为鲜明的红衣绿裤,看似十分不和谐,却又为影片添加了一些亮点,使得整部片子不会显得过于沉闷。在蓝绿色的大海与黄褐色的城市里,寻得的记忆却是如此温暖而澄明。虽简单质朴,但直接的色彩互补、强烈的体积感和装饰性,塑造出一种浓厚的后印象主义之感。(图 6-18)

⊕ 图 6-18 日本动画短片《回忆积木小屋》中色调的运用

五、旋律悠扬的音乐设计

老旧画册的暖黄色调里,合影相框挂满了墙壁,老人在摇椅上独自抽着烟斗,打开地窖的小铁门垂钓,海潮、鸥鸣、吉他、竖笛、钢琴声及配乐在这一开篇里晕染出哀伤氛围。整部短片的声音部分只有音乐和音响,没有对白,但又处处让观众感受到了老人的内心世界。音乐填补了语言的空白,极力地表达渲染了画内与画外之意,成为本片的艺术特色之一。

导演加藤久仁生和近藤研二合作,为《回忆积木小屋》谱曲,使拥有法式风格的画面配上了日本风格的背景音乐。近藤研二的配乐似乎少了份日本特有的哀伤,多了些轻快。该片的音乐为钢琴的独奏,旋律悠扬,节奏舒缓,柔和却又显得有些孤单。

当片中老人独自一人起床、吃饭、砌墙时,钢琴曲节奏始终如一,透露出些许忧伤。随着老人在寻找烟斗时回忆的深入,钢琴曲节奏明显有些加快,旋律逐渐欢快,这十分符合老人的心境。回忆往昔与爱人及子女的点点滴滴,对于现在孑然一身的老人是异常甜蜜的。当老人的烟斗"扑通"一声掉到水中,背景的钢琴曲也戛然而止,取代它的是烟斗落入水中时的咕噜声,显得空洞又深不见底,真实而又形象,同时也表达出了老人在一人过活后,作为唯一精神寄托的烟斗离开自己身边时内心的惆怅与痛苦,也为之后关于烟斗与爱人的回忆埋下了伏笔。该片最后,老人站在海底,他想着青梅竹马的爱人跟他并肩,一砖一瓦筑起了他们的家。

当老伴捡起烟斗递给老人时,音乐戛然而止,时间仿佛也在这一刻停止了。而当老人陷入回忆时,那充满怀旧和忧伤的背景音乐在观众耳边响起,流进观众的心田。声音的节奏很好地帮助画面诠释了主题,音效的处理也起到了画龙点睛的作用。(图 6-19)

⊕ 图6-19 日本动画短片《回忆积木小屋》中的回忆场景

晚饭时,他与回忆中的人干杯。钢琴声再次响起,此时音乐中少了哀伤,多了些许轻快。音乐带领观众直接深入老人的内心世界。结尾处老人的生活继续,内心仿佛已经释怀并趋于平静。

该片的音效只有海水的击打声,还有海鸥的鸣叫。以声衬静,这些自然界的声音使这个世界、这个屋子更加寂静和孤单,奠定了同色调一致的孤寂。

《回忆积木小屋》以质朴的笔触,细腻地描绘着老人对生活的热爱和怀念,再次给我们展示了传统二维动画的魅力。这样一部关于岁月流逝与回忆沉淀的短片带有一种令人难以言说的复杂情绪和沉重力量。短片从故事情节到画面、声音以及其他方面,都形成了一种鲜明的返璞归真的风格,在平实舒缓的外表下,是深厚的时间与情感积淀。

第四节 《父与女》——生命与爱

一、作品简介

获73届奥斯卡最佳动画片奖的短片《父与女》是英国导演麦克·杜多克·德威特于2001年导演的动画作品。影片开始高大的父亲和幼小的女儿骑着单车爬上了一个斜坡,父亲停下来把自行车靠在树边,女儿也停了下来,学着父亲的样子也把小车子支在路边。她欢快地扑向父亲,父亲亲吻了她的脸颊,两人来到水边。突然,父亲冲回路上,深情地拥抱女儿,把女儿高高举过头顶,似乎有一个预感和暗示:这一分别,就是一生!从此,无论风霜雨雪,小女孩总会专程来到父亲离去的地方,驻足守候,尽管每次都失望而归。渐渐地,幼小的女孩变成了少女、高中女生、少妇、母亲……但她始终期待着能够与父亲重逢。

光阴荏苒,女儿已是梳着稀松发簪,腰背佝偻的老妪了。她推着单车,再次来到了湖边。湖水不知何时已经干涸,湖底长满了荒草。她慢慢地走下湖堤,穿过一人高的蒿草,看到一条湮没于流沙之中的小船。这大概就是父亲曾经使用过的小船吧!老妪躺在小船上睡着了。当她醒来时,发现父亲就在不远处!她跑啊,跑啊……已经流逝的岁月仿佛又回到她的身上,幸福的小女孩终于又重投入父亲的怀抱!

二、主题立意

该片凭借其短小精湛的演绎,带给人们无比的感动。本片虽然仅有8分钟,却承载了女儿对父亲的深长怀念。生命转瞬即逝,思念伴随一生。导演借用女儿对父亲一生的等待,揭示了人类共同关心的"生命与爱"的伟大主题。它是面对逝去时间的怀念、感动和一种带着疼痛的快乐。年老的女儿找到了被沙掩埋的小船,她依稀回

到了从前,依稀看到了等待一生的父亲。女儿朝父亲跑去,仿佛穿过时间的历史逐渐又变回了初为人母、为人妻、少女、孩童的样子,在拥抱的那一刻,无法释怀的疼痛和美好憧憬的感动油然而生。女儿对父亲的爱、父亲对女儿的爱、四季的轮回、生命的成长以及人物的命运都在作品中得以展现。

这部作品的主题是热切的渴望和孤独的思念。作品本身情节相当朴实、简洁,画面虽不华丽,但写意特色很明显。父女依依的情怀与整个故事的基调以及女孩的真挚情感非常吻合。虽然情节画面都很简单,却表达出真切的父女之情,带给人以凄美的视觉感受。这是一部打动人的心灵且感人至深的优秀经典作品。

三、叙事结构分析

影片的故事可以将其划分为三大部分。

第一部分:父亲和女儿离别前,父亲和女儿并肩骑着自行车来到湖边,依依惜别。女儿目送父亲消失在天际间,久久不肯离去。

第二部分:女儿终其一生对父亲的等待。影片通过四季的变化,女儿生命成长的变化,不断重复、强调着女儿骑车往返于湖边,等待父亲这一简单的情节。根据女儿的成长阶段,第二部分又可以细分为 7 个小节,每一小节都始终围绕着主题,各小节产生的合力使主题得以加强。

第三部分:父亲与女儿重逢,开头与结尾呼应,短片的结尾,导演采用了超现实主义的表现手法,即年迈的女儿依偎在半掩于泥沙中的小船上,仿佛穿过时间的历史逐渐又变回了从前,是梦境还是虚幻,女儿变回了少时的模样,稚颜如初,美好的愿望变成了现实,女儿和朝思暮想的父亲重逢了,岁月以宽广的胸怀包容了这份永恒的爱。(图6-20)

⬆ 图6-20 英国动画短片《父与女》中父女重逢的场景

四、影片的视觉风格

该片为了展现女儿对父亲亘古不变的爱,导演抓住女儿往返于湖岸等待父亲这一不变的过程,在影片中进行了 10 次展现。10 次展现女儿往返于湖岸这一过程,并没有给观众留下单调、重复之感。根据女儿的成长时期,将变化予于不变之中,把女儿往返湖岸这一重复的过程变得生动、鲜活起来。导演按照时间顺序,将女儿人生的几个重要阶段进行了串联,写意的画面中,通过自行车、湖水、湖岸、船、手电筒等元素都进行了穿插,展现了女儿的一生,深化了影片的主题。

影片中自行车贯穿全片,转动的车轮象征着时间的奔腾不息,象征着生命的成长,象征着人物的命运,象征着女儿内心的思索,传达出女儿对父亲的思念,同时车轮也象征女儿的人生命运,转动的车轮喻示生命的成长和四季的更迭。

船在影片中共出现了两次,在影片中扮演了重要角色,船承载着父亲离去,父爱便嫁接给了船。女儿终其一

生都在等待归来的船,可以说船就是父亲的象征。影片结尾,女儿偎依在小船之中,就像偎依在父亲的怀抱中。船在影片的开始和结尾同时出现,使影片前后呼应,升华了主题。(图6-21)

⬆ 图6-21　英国动画短片《父与女》中自行车、船的运用

　　湖水、湖岸是故事发生的背景,贯穿整部影片,水象征了离愁别绪。水在这部片中扮演了很重要的角色,父亲是在水中离去的,水分开了女孩与父亲。水干涸后,女儿和父亲再次重逢,干涸的水象征着女儿人生即将终结,同时也象征着阻挠亲人团聚的障碍物的消失。飞舞的落叶、雪传达四季的更替、时间的流逝,也预示着父女离别的伤感。(图6-22)

⬆ 图6-22　英国动画短片《父与女》中的场景

五、感情细节的表达

　　这部影片中人物没有任何对白,父女之间感情的流露是通过细节展现的。影片开始,父亲和女儿依依惜别,当父亲即将踏上小船的时候,他却突然转身跑向岸边,将女儿紧紧抱住。父亲放下怀中的女儿,一步一回头地走向湖中的小船,然后面向女儿划着小船已然消失在天际之间。虽然影片中没有人物的任何面部表情的特写,但父亲对女儿的爱却在情不自禁的动作中展现出来。

　　女儿对父亲的眷恋是《父与女》影片描述的重点,导演抓住细节描述,让女儿对父亲的爱在不经意间自然流露,打动人的心灵。女儿每一次来到湖岸,无论她是在同学、恋人的陪伴下,还是在丈夫、子女的陪伴下,女儿总是朝向父亲离去的方向眺望,企盼载着父亲的小船归来。虽然影片没有对女儿惆怅的面部表情给予特写,但是观众能够体会那种对父亲思念的情感。结尾是整个影片的高潮,也是对主题的升华。腰背佝偻的女儿推着自行车来到堤岸,将倒下的自行车一次次扶起,慢慢地走下干涸的河流,默默地偎依在小船中。通过这一串动作的描述,一种人到暮年的沧桑感、一种女儿对父亲的眷恋感油然而生。(图6-23)

⬆ 图6-23　英国动画短片《父与女》中女儿等待的场景

六、对比手法的运用

（1）女儿与行人的对比：女儿随着年龄的增长，由幼小的孩童逐渐变成年迈的老妪，她每一次往返于湖岸，都有一个和她同向或反向的骑车人与她形成对比。当女儿是一个孩童时，与她同向行驶的骑车人是一位老者，而当女儿成为一个老妪，步履蹒跚推着自行车，迎面却是一个飞速骑车的小女孩，一老一少不禁让人感叹时间的流逝、人生的沧桑。（图6-24）

🔝 图6-24 英国动画短片《父与女》中对比场景的运用

（2）女儿对父亲不变的爱与变化的时间、环境之间的对比：虽然四季轮回、周围环境不断改变，但女儿对父亲的感情并没有随着时间的改变而改变。那代表分离的湖水也在默默地改变着，当女儿成为步履蹒跚的老妪时，湖中水已干涸，但流淌于父女之间的那条"爱河"却奔流不息。

七、独特的美术风格

（一）人物造型设计与动作设计

作品中人物造型极其简练，只有寥寥数笔，但可以看出是经过反复研究与高度概括设计而成，单从剪影式的身材就可以分清女孩的年龄特征和岁月的无情变化，就很有中国"写意"的特点。这种令人回味的动画造型表现了作品独特的艺术魅力。

在影片中看不到人物形象的特写镜头，人物的近景镜头也很少。片中所设计人物的情绪和性格完全是通过人物的动作来表现的。片中大部分镜头是描写慢慢长大的女儿，一次次地骑自行车来往于河堤上的情形。在萧瑟的秋风中，小女孩迎着风吃力地向坡上骑去。导演在这里强调了肢体语言的准确，突出了动感。这种看似简单重复的情节和动作的设置，在导演迈克尔的精心设计下却变得非常富有节奏和变化。（图6-25）

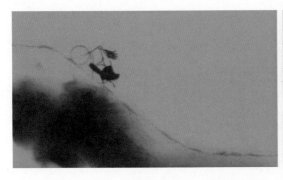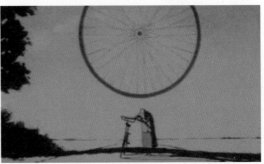

🔝 图6-25 英国动画短片《父与女》中女孩的造型设计

（二）优美的场景设计

在动画短片中,色彩是视觉冲击力最强的画面构成因素,它对影片的情绪表达、风格基调、气氛渲染上起着重要的作用。色彩不仅能够反映角色的心理、生理的变化,而且色彩对受众的心理有一种暗示效应,从而达到突出主题的效果。一般而言,明快、亮丽的色彩通常表现高兴、喜庆,沉闷、阴暗的颜色常用于表现伤心、烦恼。

《父与女》这部动画短片主要选取四种颜色为主色调,即以黑、白、灰、黄褐色为主。间或有夕阳的红晕,天空中的红褐色带给人生命的厚重之感。从色彩带给受众的感受上来看,白色暗示寒冷、单薄、纯洁、空灵,黑色意味着寂寞、悲哀,灰色意味着索然、失望,而黄褐色则意味着温暖。在这部动画短片中,导演通过色彩的微妙变化,将感人肺腑的父女情怀在平实无华之中传达出来。(图6-26)

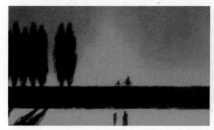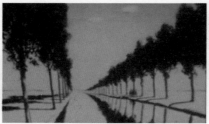

⊕ 图6-26 英国动画短片《父与女》中的场景设计

画面表现方面,影片中导演大量使用毛笔的笔触和运用线条绘制的感觉,以淡雅素净的色彩、黑白光影的设计意念,采用逆光剪影的表现技法,抒写细腻感人的父女情怀。作品中并没有华丽的特效,没有煽情的对白,也没有特别曲折的故事,平淡得就像人生,但是正是这样朴素得如铅笔画一样的画面却拥有直击人心的力量。它们是个人情绪的传达,是女儿在目睹父亲出海之后每天每月每年甚至用她的一生来盼望父亲归来的故事。(图6-27)

⊕ 图6-27 英国动画短片《父与女》中黑白光影的设计

八、音乐的运用

《父与女》运用画面与音乐的完美结合,将用语言和文字难以表达的父女之情巧妙地传达出来。音乐以钢琴和手风琴为主。悠扬的手风琴在故事中跳跃起伏地穿梭,表露那种热切的渴望和孤独的思念……片中的背景音乐一方面推动了情节的发展,另一方面表达了女儿对父亲的思念与呼唤。影片中没有对白或旁白配音,只是以伊凡诺维奇所作的《多瑙河之波》第一圆舞曲为背景音乐,只听见悠扬的手风琴拉出的简单音符,在故事中跳跃起伏地穿梭,旋律徐缓委婉,如同缓缓回旋流淌的河水或一首温柔亲切的歌曲一般,优美、舒展而略带淡淡的哀愁,让整部动画脱不开伤怀氛围。在静静的画面和悠扬的风琴声中,观众会慢慢地被感动。比起那些商业动画的浮躁与嘈杂来说,这种动画能让观众的心更加平静。

欣赏这部作品,你会发现导演不露痕迹地将至美的音乐和流动的画面融合在一起,画面中无时无刻不在流淌的温情与忧伤是永远都令人无法忘怀的,那暖黄、写意又极富感染力的画面中时时出现的形单影只的飞鸟和缓慢飘过天空的云彩,舒缓忧伤的配乐,父亲离开时的留恋,与女儿穷其一生对父亲的想念与企盼。只有这样的作品才能让人静下心来,退后远观,反复斟酌,体会到源自心底的感动。

思考与练习

1. 数字水墨动画应如何体现出对传统的突破和创新?
2. 如何使动画艺术短片具有独特的视觉风格?
3. 如何运用简单的故事编制一部温情的优秀动画短片?
4. 如何运用新材质来寻求动画艺术短片风格的突破?
5. 观看皮克斯动画工作室的动画短片集,分析片子的创作特点。

参 考 文 献

[1] 刘佳 . 动画艺术短片创作 [M]. 北京：电子工业出版社，2009.

[2] 吴云初 . 动画短片创作 [M]. 上海：上海交通大学出版社，2013.

[3] 袁晓黎 . 动画编导基础教程 [M]. 3 版 . 南京：南京大学出版社，2021.

[4] 冯文，孙立军 . 动画艺术概论 [M]. 北京：海洋出版社，2007.

[5] 贾否 . 动画原理 [M]. 合肥：安徽美术出版社，2008.

[6] 卡仁·苏利文等 . 影视动画短片创意设计编剧技巧 [M]. 2 版 . 巫滨，译 . 北京：人民邮电出版社，2020.

[7] 孙立军 . 动画艺术词典 [M]. 北京：中国电影出版社，2016.

[8] 薛燕平 . 非主流动画电影术 [M]. 北京：中国传媒大学出版社，2007.

[9] 贾否 . 动画创作基础 [M]. 北京：清华大学出版社，2003.

[10] 刘磊，张元龙 . 经典动画影片赏析 [M]. 武汉：武汉理工大学出版社，2006.

[11] 秦明亮 . 动画造型与设计艺术 [M]. 2 版 . 北京：中国人民大学出版社，2011.

[12] 凌纾 . 动画编剧 [M]. 武汉：湖北美术出版社，2006.

[13] 张慧临 .20 世纪中国动画艺术史 [M]. 西安：陕西人民美术出版社，2002.

[14] 张会军 . 电影摄影画面创作艺术与技巧 [M]. 北京：中国电影出版社，2021.

[15] 余为政 . 动画笔记 [M]. 北京：京华出版社，2010.

[16] 刘小林，钱博弘，刘荃 . 动画概论 [M]. 武汉：武汉理工大学出版社，2017.

[17] 赵前，肖思佳 . 动画短片创作基础 [M]. 重庆：重庆大学出版社，2008.

[18] 索璐 . 动画短片创作 [M]. 北京：清华大学出版社，2020.

[19] 张迅，黄天来，孙峰 . 材料动画 [M]. 南京：江苏美术出版社，2006.

[20] 崔建成 . 影视动画创意赏析 [M]. 北京：北京大学出版社，2017.